문화재 다루기

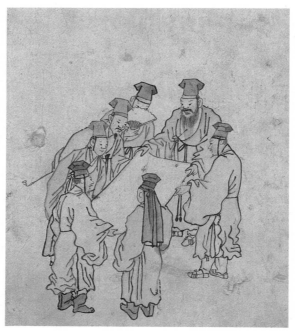

〈그림감상〉.
보물 제527호로 지정된 김홍도 풍속화첩 이십오 면 가운데 하나로,
국립중앙박물관 소장품이다.
일곱 명의 선비들이 둘러서서 그림을 감상하고 있는 모습을 그렸다.
이 가운데 한 선비가 부채로 입을 가리고 있는데, 이는 말할 때
그림에 침이 튀지 않게 하기 위한 것으로, 예전부터 전해오는
그림감상의 예절이기도 하다.

문화재 다루기
유물 및 미술품 다루는 실무 지침서

이내옥

열화당

서문

　우리나라는 뒤늦은 감이 있으나 1970년대 후반에 들어서면서 국공립 및 사립 박물관과 미술관이 전국 곳곳에 움트기 시작하였다. 그리하여 오늘날, 그 급격한 증가는 가히 폭발적이라 할 수 있다.

　이러한 현상은 국토개발에 따른 긴급한 유적발굴조사와 문화유적의 정화사업에 따른 계획적인 발굴조사로 인한 출토 유물의 폭증, 그리고 경제적 안정 위에 문화 향수에 대한 국민들의 열망 등 산업사회의 시대적 현상으로 필연적인 결과였다. 이러한 현상에 대응하여 한편, 박물관과 미술관의 운영을 주도하는 큐레이터들도 급증하였다. 그런데 이러한 큐레이터들의 갑작스런 양산(量産)은 큐레이터들의 질적 저하를 초래하고 있어서 심각한 문제에 당면하고 있다.

　박물관 및 미술관의 주요 업무는 문화유산(이는 고대 유물만이 아니고 현대 미술품에 이르는 폭넓은 개념이다)을 연구하고, 보존 관리하고, 전시하는, 세 가지 활동으로 요약될 수 있다. 이 세 가지가 조화를 이루어야 박물관 및 미술관이 제 기능을 발휘할 수 있으며, 결국 이 세 가지 능력을 갖춘 큐레이터들의 확보가 시급함을 절감하게 된다. 이 세 가지 업무를 수행하는 데에 늘 부닥치게 되는 문제가 바로 문화재를 다루는 방법이다. 그러므로 합리적인 문화재 다루기는 박물관 및 미술관의 가장 중요한 임무이며 큐레이터들이 기본적으로 갖추어야 할 기술이기도 하다.

　그런데 이러한 문화재를 다루는 기술은, 해방 후에는 유일한 박물관이라고 할 수 있는 국립박물관의 직원들만이 경험으로 터득

하였고, 이들은 간헐적으로 건립되는 박물관들을 지도하는 주도적 역할을 하였었다. 그러나 문화재의 보존과학이 발달함에 따라 경험에만 의존하던 단계를 탈피하지 않으면 안 되는 시점에 이르렀다. 그리고 박물관 및 미술관의 증가에 따라 그동안 주도적 역할을 해 온 국립박물관의 지도역할도 한계에 부닥치게 되었다.

이러한 어려운 상황임에도 우리나라에는 큐레이터들이 참고할 수 있는 문화재 다루기 지침서가 전혀 없었다. 이에 그 필요성을 절감한 국립중앙박물관의 이내옥(李乃沃) 선생은, 오랫동안 현장에서 쌓은 경험을 바탕으로 외국의 여러 지침서들을 참고하며 우리나라 실정에 맞는, 최초의 문화재 다루기 지침서를 펴냈으니 그 뜻이 매우 크다고 하겠다. 그는 보존관리와 전시에 따른 여러 문제, 유물의 재질에 따른 문제, 그리고 실제의 유물 포장과 해포, 운송에 따른 문제 등을 매우 체계있게 꼼꼼히 다루었다. 그리고 매우 쉽게 서술하고 사진과 삽화를 충분히 곁들여서 누구나 접근할 수 있도록 세심한 주의를 기울였다.

이 책이 박물관 및 미술관에 종사하는 모든 큐레이터들의 필독서가 될 것임을 확신한다. 그리고 사명감을 갖고 오랫동안 여러 가지 어려운 조건을 무릅쓰고 이 일에 전념하여 온 이내옥 선생에게 격려와 감사의 마음을 전하고 싶다.

1996. 5.
강우방(姜友邦)

문화재 다루기 ——————————————— 차례

1장 유물 다루기의 기본

1. 기본수칙

유물 다루기의 중요성

우리나라는 광복 이후 급격한 사회 변동을 겪으면서 경제적으로 성장해 왔다. 이에 비례해 문화적인 면에서도 양적으로나 질적으로 상당한 발전을 이루었다. 여러 지역에 국립박물관이 세워지고 많은 공사립박물관과 미술관이 건립되었으며, 이러한 수적인 증가와 더불어 시설 또한 선진화되고, 전문 연구인력도 꾸준히 늘어나고 있다. 이렇게 박물관과 미술관의 수준이 향상되고 내실이 다듬어져 가는 추세에 맞추어 그 역할과 기능도 다양해졌다.

오늘날에는 박물관이나 미술관의 업무와 기능이 날로 확대되어 가고 있다. 유물을 수집하고 보존하며 전시하는 것은 물론, 각종 사회 교육 프로그램을 개발해 문화의 중추 기관으로서의 역할을 맡고 있기도 하다. 그러나 박물관이나 미술관의 기능이 아무리 확장되어 간다고 할지라도, 가장 기본적이고 중요한 업무가 유물의 보존관리라는 사실에는 변함이 없다. 따라서 기본적인 업무가 충실하게 이루어지지 않는다면 자연 그 박물관이나 미술관은 모래 위에 지은 건물과 같을 것이다.

유물관리의 이러한 중요성을 감안해 외국의 선진 박물관에서는 유물관리자를 양성하기 위해 전문적인 교육과정과 워크숍을 개최해 그들에게 소양과 식견을 갖추게 하고 있다. 이러한 결과 그들이 유물을 다룰 때에는 원칙에 충실하고, 자신이 배운 바를 그대로 실천함으로써 열 사람이면 열 사람 모두 같은 방법으로 유물을 만지고 움직이며 관리한다. 따라서 유물을 다루는 과정에서 발생하는

실수나 사고를 최소한으로 줄일 수 있게 되었다. 그러나 이러한 노력에도 불구하고 유물을 다루고 움직이며 전시하는 과정에서 많은 유물이 손상되거나 파괴되고 있음을 또한 부인할 수 없다.

그런데 우리나라의 경우에는 이러한 전문 교육이 이루어지지 않고 있을뿐더러, 선배들로부터 어깨너머로 배운 지식이 거의 대부분을 이루고 있는 부끄러운 실정이다. 유물관리에 대한 체계적인 지식이 턱없이 부족하다. 체계화되어 있지 않기 때문에 유물을 만지고 움직이고 포장하고 보존관리하는 데 생각지도 않은 곳에서 엉뚱한 실수가 발생할 가능성이 있다.

또 상당수의 박물관이나 미술관에서는 보존관리를 충분히 못하고 있는 아쉬움도 있다. 예산의 문제도 있겠지만, 박물관이나 미술관이 보존기능에 대한 확고한 신념이나 의지가 부족하다는 점도 지적될 수 있겠다. 수장고시설을 아무리 완벽하게 갖춘다고 해도 세월이 지나면서 자연 손상이 발생하게 되는데, 하물며 온·습도 시설조차 갖추어져 있지 않다면 박물관이나 미술관이 오히려 유물을 훼손시키는 장소가 될 수도 있다.

한치의 빈틈과 오차도 허용되어서는 안 될 유물관리의 세계에 이러한 위험성이 존재한다는 것은 매우 중대한 문제라고 하지 않을 수 없다. 이를 해결하기 위해 각 박물관이나 미술관에서는 우선 유물보존을 위한 각종 시설을 갖추려는 노력이 절대적으로 필요하다. 그리고 유물의 안전 관리를 위한 전문적인 지식을 갖춘 유물관리자 양성에 관심을 두어야 하고, 아울러 학예직원을 비롯한 관계자들에게 최소한 유물 다루기의 원칙과 기본을 익히도록 해야 할 것이다.

유물 다루기의 실제

우선 유물은 오늘날 우리가 사용하는 일반적인 물건과는 그 다루는 방법이 사뭇 다르다. 예를 들어, 고려시대에 만들어진 청자 주전자는 아마 당시에는 실용적인 목적으로 사용되어, 손잡이를 잡고 거기에 담긴 술이나 물을 따랐을 것으로 보인다. 그러나 일천여 년이 흐른 오늘날 그 청자는 유물로서의 가치를 지닌다. 이

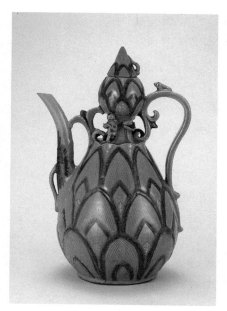

1. 〈청자진사연화문표형
주전자(青磁辰砂蓮花文
瓢形注子)〉.
국보 제133호로
지정된 13세기를
대표하는 고려청자로서
호암미술관 소장품이다.
뛰어난 조형성과
대담한 진사채가
눈길을 끈다.
이 주전자는 주둥이와
손잡이 일부가
수리되었으므로,
다룰 때 특히 주의해야
한다.

렇게 선조들이 남긴 유물로서의 청자를 다룰 때는 자연히 그 다루는 방법도 달라지게 마련이다.

　모든 유물에 해당되지만, 청자 유물은 떨어뜨려 깨뜨리지 않도록 두 손을 사용해 조심스럽게 다루어야 한다. 그리고 이 청자 주전자에 뚜껑이 있다면 이를 분리시켜 따로 따로 옮겨야 한다. 더욱이 조심해야 할 점은 청자 주전자의 손잡이를 잡아 들어 올려서는 안 된다는 점이다. 왜냐하면 이 손잡이 부분은 청자의 가장 약한 곳으로서 부러질 위험이 많고, 또 파손된 것을 수리했을 가능성도 높기 때문이다. 유물을 만지고 움직일 때에는 그 전에 이와같이 항상 약한 부분이 있는지를 잘 살핀 후에 작업에 들어가야 한다. 일반적으로 유물의 손잡이, 테두리, 구석과 같은 부분은 구조적으로 약한 곳이기 때문에 함부로 만지거나 들어 올려서는 안 된다.

　앞에서 예로 든 도자기는 섭씨 1,200°정도의 고온에서 달구어진 무생물체이기 때문에 정신을 집중해 조심스레 다루면 크게 문제될 것이 없다. 이에 비해 동·식물을 재료로 해 만든 유물들은 시간의 흐름에 따라 자연 손상을 입게 된다. 이들은 대체로 온도나 습도, 조명 등에 민감한 반응을 보이기 때문에 관리하기가 매우 까다롭다. 이들 유물에 대해서는 주위 환경을 적절하게 마련해 자연 손상을 줄이고, 만지고 움직일 때에는 수칙들을 잘 지켜 인위적인 손상으로부터 보호해야 한다.

　유물을 가장 잘 보존하는 방법은 이상적인 창고나 보관시설에 유물을 넣어 두고서 만지거나 움직이지 않는 데 있다. 불필요하게 유물을 만지거나 필요 이상으로 움직이지 않는 것이 손상을 줄이는 최선의 방법이다. 그러나 현실적으로는 이렇게 유물을 가만히 놓아둘 수만은 없다. 학술적 목적으로 이용하기 위해 열람하기도

하고, 일반에게 공개하기 위해 일정 기간 전시하기도 하며, 더 나아가 다른 지방이나 해외에까지 대여하는 등, 유물로서 피할 수 없는 상황이 곳곳에 기다리고 있다. 이렇게 되면 유물을 만져야 되고 또 움직이지 않을 수 없게 된다.

유물을 만지고 다루고 움직이는 일은 매우 힘든 일이다. 잘못을 범했을 때에는 오랫동안 보존되어 온 유물이 순식간에 그 가치를 잃고 돌이킬 수 없는 상태에 이르게 될 뿐만 아니라 개인적으로도 막대한 책임이 따르기 때문이다. 그래서 유물을 다루는 데는 정성과 기술이 필요하다. 항상 조심스런 마음가짐으로 유물을 대하고, 또 유물의 성질을 잘 살펴서 적절한 대응을 해야 한다.

그렇지만 유물의 성질을 잘 살핀다는 것이 그리 쉽지만은 않다. 유물은 그 재질이 수없이 여러 가지이고 개개의 성질 또한 다르기 때문에, 각 재질이나 구조, 성질에 맞게 다룬다는 것은 매우 어렵다. 그럼에도 불구하고 유물에 함부로 접근해 만지고 움직이려 한다면 그 자체가 무모한 일이라 하지 않을 수 없다. 그래서 유물을 다루는 데 있어 중요한 원칙은 확실히 알지 못하는 것은 절대 실행하지 않아야 한다는 점이다. 유물을 다루고 움직이는 데 있어서 아무리 사소하게 생각되는 것이라도 작업에 대한 완전한 숙지와 극도의 조심성이 필요하다. 또 어떻게 안전하게 옮길 수 있는가 하는 점을 고려해 충분한 시간을 가지고 계획을 세워야 한다.

그러나 유물 다루는 모든 방법을 완전히 파악하기란 쉽지 않기 때문에 기본적인 사항에 대해서라도 숙지하는 것이 그 손상을 줄이는 첩경이다. 그 한 예로 족자를 살펴보기로 한다.

서화 족자를 한번 폈다 다시 감으면 그대로 둔 상태보다 일단 손상되게 마련이다. 족자는 보통 감아져 있기 때문에 이를 펴는 순간부터 감아진 상태로 돌아가려는 운동을 한다. 그래서 이 두 상태가 서로 팽팽한 긴장을 유발시켜 그림에 미세한 금이 가고 이것이 반복되면 마침내는 그 부분이 박락(剝落) 현상을 보이게 된다. 족자축의 지름이 작으면 작을수록 감아진 상태로 돌아가려는 운동 또한 심하게 일어난다. 또 족자를 오랫동안 걸어 놓고 전

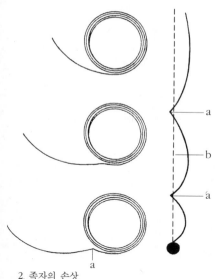

2. 족자의 손상.
감겨 있던 족자를
펴게 되면 원상태로
돌아가려는 힘 때문에
이를 버티지 못하는
a 부분에는 금이 가고
마침내 박락현상이
나타난다.(왼쪽)
말아 두었던 족자를
펴서 걸면 원상태로
돌아가려는 힘 때문에
이를 버티지 못하는
a 부분에 금이
발생하고, 또한 축의
무게로 b 부분에
새로운 금이 생긴다.
(오른쪽)

시한다면 이제 족자는 펴져 있는 방향으로 운동을 하는데, 이를 감게 되면 다시 긴장관계가 발생하게 되고 그림은 손상을 입게 된다.

이것뿐만이 아니라 족자축이 무겁거나 또는 오랫동안 걸어 두었을 때는 그 무게 때문에 종이나 비단으로 된 그림의 약한 부분이 찢어지거나 터지게 된다. 족자를 말거나 펼 때는 축을 잡아야 하는데도 불구하고 만약 그림 부분에 손이 닿게 되면, 손에 묻은 기름기나 소금기 등이 그림을 훼손시키게 된다. 또 족자를 헐겁게 만 후에 마지막에 가서 축을 돌리는 경우가 있는데, 이렇게 되면 그림 면에 마찰이 생겨 손상을 입게 된다.

이밖에도 유의해야 할 점이 많다. 족자 그림에 입김을 쏘인다거나, 먼지나 잡물이 낀 것을 부드러운 솔로 털어내지 않고 입으로 불어낸다거나, 또는 그림 부분이나 그 뒷면에 손을 댄다거나 하는 일들도 모두 유물에 손상을 주게 된다. 그리고 실제로 족자를 다룰 때 끈으로 묶는 방법이나 걸이를 이용해 거는 방법에 이르기까지 알아두어야 할 사항들이 많다.

이러한 모든 방법과 기술 가운데 하나라도 소홀하게 한다면 바로 유물 손상에 직결된다. 그래서 손상을 줄이기 위해서는 무엇보다도 유물의 성질을 잘 이해하고, 또 다루는 수칙들을 철저히 이행해야 한다. 그러나 유물을 다루는 사람들이 모든 유물에 대한 전문가가 될 수 없으므로, 다루기 전에 항상 전문 유물관리자나 보존과학자의 의견을 듣고 신중하게 처리하는 것이 실수를 줄이는 방법이다.

유물을 다루는 사람들이 그 수칙을 몰라서 유물에 손상을 끼친 점도 많지만, 또 의외로 이를 잘 알고 있으면서도 귀찮다든지 번거롭다든지 하는 이유로 소홀히 취급하는 경우가 많다. 도자기를 한 손으로 들어 올린다고 해서 꼭 위험한 것은 아니지만, 그보다는 두 손을 이용하는 것이 더 안전하다는 사실을 잘 알고 있으면

서도 많은 사람들이 한 손으로 움직이는 것을 흔히 볼 수 있다. 또 금속유물을 손으로 직접 만지면 손에 묻은 기름기, 먼지 등이 유물에 해를 끼친다는 점에 대해서 누구나 잘 알면서도 막상 면장갑 끼는 것을 번거롭고 귀찮게 생각해 맨손으로 금속유물을 만지는 경우도 종종 있다. 이러한 모든 것들이 얼마나 위험한 행동인지 모른다. 유물이란 한번 손상이 되면 원상으로는 다시 회복되지 않는다는 점을 깊이 되새겨야 할 것이다.

유물이 있는 곳에서는 담배를 피우거나 음식이나 마실 것을 들여오지 않는 것도 기본이다. 담배는 화재의 가능성이 있을 뿐만 아니라, 연기가 유물에 해를 끼치기 때문이다. 또 음식이나 음료는 해충의 번식을 가져올 수 있으므로 수장고에 들여오는 것을 경계해야 한다. 그리고 음식이나 음료수를 만진 손으로 유물을 만지게 되면 손상이 생길 것임은 불을 보듯 뻔한 이치이다. 그러므로 항상 손을 깨끗이 씻고 완전히 말린 후에 유물을 만지고, 만약 손이 더러워지면 다시 씻는다. 이러한 기본사항을 마땅히 지켜야 함에도 불구하고 소홀히 하는 경우가 있다. 이렇게 유물을 다루는 기본원칙에 위배되는 행위를 하는 사람에 대해서는 주위에서 원칙을 내세워 지적해 주는 것이 바람직하다.

유물을 다루는 데 있어서 원칙을 잘 숙지하고 또 실무에 풍부한 식견을 지녔다고 할지라도, 이에 못지 않게 다루는 이의 정신 자세가 중요하다. 유물을 대할 때에는 항상 조심스러운 자세로 임하고 거기에 정신을 집중시켜 실수가 없도록 노력해야 한다. 유물을 만지기 전에 우선 유물에 해가 될 만한 것이 없는지를 잘 살핀다. 예를 들어 목걸이, 넥타이, 팔찌, 시계, 반지 등의 장신구는 유물을 만지는 데 걸림돌이 될 수 있으므로 풀어놓는 것이 바람직하다. 그리고 유물을 들어 올리거나 움직일 때는 항상 두 손을 이용해 조심스럽게 다루고, 아무리 작은 유물이라도 한 번에 한 점씩 움직이도록 하고, 두 개 이상으로 분리되는 유물은 따로 독립시켜 이동해야 안전하다. 흔히 중요하고 가치 있는 유물에 대해서는 조심하다가도 중요함이 덜하다고 생각되는 유물을 다룰 때

는 신경을 덜 쓰는 경우가 있는데, 이 또한 위험한 태도라 하지 않을 수 없다. 유물의 가치나 비중을 가리지 말고, 항상 어느 것이나 가장 중요한 유물로 생각해 다루겠다는 정신자세가 필요하다.

유물이 있는 곳에는 항상 사고의 위험성이 존재한다. 그래서 이 위험을 가능한 한 줄이려는 노력과 조심성이 더욱 요구된다. 예를 들어, 유물을 들고 뒷걸음질해서는 안 된다는 사실을 유념해 항상 뒤에 누가 어떤 상황에 있는가를 확인하는 조심성을 가져야 한다. 유물을 두고 떠날 때도 주위를 청결히 하고 위험요소들을 제거하는 것이 기본이다. 포장된 유물을 푼 후에도 파편 조각이나 소형 유물을 잃어버릴 수 있으므로 확인이 끝나기 전까지는 포장재료를 버리지 않아야 한다.

이렇게 아무리 조심하더라도 인간인 이상 실수로 유물에 손상을 끼치는 경우가 있을 수 있다. 만약 파손 사고가 발생하면, 모든 파편을 수습하고, 유물을 움직이지 않도록 한다. 그리고 이를 책임자에게 즉각 보고하고, 보고를 받은 책임자는 사건보고서를 작성해 둔다. 사건보고서에는 사고 일시, 장소, 경위, 담당자, 유물의 손상 정도 등을 자세히 적어 두도록 한다. 그리고 유물에 발생하는 사소한 손상이나 사고라도 책임자에게 보고해 처리해야 한다. 어떤 유물의 경우에는 가벼운 충돌로 인해 한 달이나 일 년 후에 금이 가거나 박락이 생길 수 있으므로 유념해 둘 필요가 있다.

유물 파손에 대해서는 책임 소재와 한계를 분명히 해야 한다. 명백한 과실이나, 원칙을 무시해 발생한 사고에 대해서는 그 책임을 부과하고, 그렇지 않은 경우에 대비해 박물관이나 미술관에서 손해보험에 가입해 유물관리자를 보호해야 한다.

유물 다루기의 기본수칙

지금까지 유물을 다루는 데 있어서 지켜야 할 몇 가지 기본수칙들을 예를 들어가면서 거론했다. 모든 수칙들에 대해 자세히 설명한다면 너무 많은 분량이 될 것이다. 그래서 여기에서는 이들을 조목별로 간단히 설명해 보다 쉽게 이해하는 데 도움이 되도록 했다. 물론 이러한 모든 사항들을 접하면서 지금까지 해 온 관행

에 비추어 번거로울 정도로 수칙들이 많다고 푸념을 할 수도 있으나, 이러한 것들이 기본적인 원칙이자 수칙이라는 점을 인식해 실천에 옮겨야 할 것이다. 외국의 선진 박물관에서는 기본수칙을 내부적으로 규정해, 유물을 다루는 이들로 하여금 이를 준수하도록 하고 있다.

· 불필요하게 유물을 만지거나 필요 이상으로 움직이지 않는다.
· 유물을 움직일 계획이 있으면, 충분한 시간을 두고 서두르지 않는다.
· 유물들의 가치나 비중을 가리지 말고, 가장 중요한 것처럼 생각해 다룬다.
· 유물을 만질 때는 거기에 항상 정신을 집중한다.
· 유물을 움직이기 전에 유물에 약한 부분이 있는지를 잘 살핀다.
· 유물을 움직이기 전에 둘 장소를 미리 마련하거나 고려해 둔다.
· 유물을 다룰 때 목걸이, 넥타이, 팔찌, 시계, 반지 등이 유물에 닿지 않도록 풀어 놓는다. 그리고 허리를 구부릴 때 상의의 호주머니에 든 물건들이 쏟아져 유물을 파손시킬 수 있으므로 미리 이를 꺼내 두도록 한다.
· 유물을 움직이는 작업은 오직 한 사람만이 지시한다.
· 유물을 움직일 때는 지휘자가 아니면 어떠한 결정이나 지시를 하지 않도록 한다.
· 유물을 다루고 움직이는 책임자는 동료들에게 작업과정을 명확하게 이해시켜 혼선이 없게 한다.
· 유물을 다루거나 움직이기 전에 미리 위험 요소를 살펴서 책임자에게 알린다. 이는 유물을 안전하게 다루는 선결 요소이자, 자신을 보호하는 의미를 지닌다.
· 유물을 움직이는 데 인원이 너무 적다고 생각되거나 위험성이 있다고 판단될 경우에는, 유물의 안전을 위해 작업을 거부할 수도 있다.
· 특수한 재질이나 손상되기 쉬운 유물은 보존과학자와 상의한 후에 만지거나 움직인다.

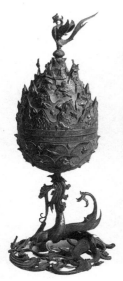

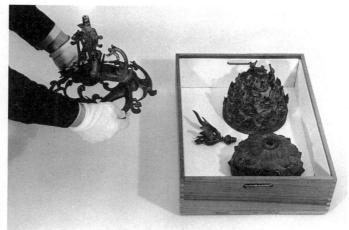

3. 〈백제금동용봉향로
(百濟金銅龍鳳香爐)〉와
같이 분리되는
유물은 운반하거나
보관할 때 분리하는
것이 안전하다.

· 두 개 이상으로 분리되는 유물은 따로 독립시켜 이동한다.

· 특별한 상태를 보이는 유물에 대해서는 그것을 기록해 둔다.

· 유물의 손잡이, 테두리, 구석과 같이 구조적으로 약한 곳을
잡고 들어 올려서는 안 된다.

· 종이, 금속, 칠기, 골각 등 습기나 기름 그리고 소금기에 약한
유물들을 다룰 때는 면장갑을 반드시 끼어야 한다.

· 두 손을 사용한다.

· 손을 깨끗이 씻고 완전히 말린 후에 유물을 만진다. 손이 더
러워지면 다시 씻는다.

· 유물이 있는 곳에서는 담배를 피우지 말아야 하며, 음식이나
마실 것을 들여 오지 않는다.

· 작업하고 있는 근처에서는 갑작스런 행동이나 불필요한 행동
을 하지 않는다.

· 유물을 다루는 원칙에 위배되는 행위를 하는 사람에 대해서
는 원칙을 내세워 지적해 준다.

· 서로 다른 유형의 문화재를 함께 두지 않는다. 예를 들어 조
각, 도자기, 회화는 각기 그 유사한 것들끼리 모아 둔다.

· 유물에 직접 대고 기침, 재채기, 강한 입김을 쏘이지 않도록 한다.

· 유물 부근에서는 펜을 사용하지 말고 연필을 사용한다.

- 유물을 실측할 때는 금속으로 된 자를 사용해서는 안 된다. 천이나 플라스틱 테이프로 된 자를 사용한다.
- 유물에 기대거나 그것을 넘어가지 않는다.
- 아무리 작은 유물이라 할지라도 한 번에 한 점씩 움직인다.
- 유물을 움직일 때 부적절한 지적이나 대화를 삼가야 한다.
- 섬세한 유물을 움직이더라도 너무 과도한 신경을 기울여서는 안 된다.
- 운반상자에 유물을 여러 점 넣어 움직일 때는 개개의 유물 사이에 종이, 솜포대기 등 쿠션 물질을 끼워 서로 부딪치지 않게 한다.
- 유물을 운반기구 쪽으로 가져갈 것이 아니라, 운반기구를 유물 쪽으로 가져온다.
- 운반기구에 유물을 과도하게 많이 싣거나 담지 않는다.
- 작은 유물을 움직일 때 한 손으로는 그 밑부분을, 다른 손으로는 그 윗부분이나 옆부분을 잡는다.
- 유물을 다른 사람에게 전해 줄 때는 손에서 손으로 넘겨주어서는 안 된다. 안전한 곳에 유물을 내려놓고 다른 사람으로 하여금 들어서 가져가게 한다.
- 대형 유물을 움직일 때는 그 중심 부분을 잡고 들어 올려야 하며, 바닥에 둔 채 끌어서는 안 된다.
- 크기나 물질, 무게가 서로 다른 유물을 함께 움직이는 것은 삼가야 한다.
- 유물을 보관상자에 담아 움직일 때는 가장 안전한 상태로 유물을 둔다. 예를 들어, 도자기 대접은 엎어 두고, 매병(梅甁)은 옆으로 눕혀 놓는다.
- 문을 드나들 경우, 두 손에 유물을 들고 있을 때는 다른 사람이 문을 열도록 한다.
- 유물을 들고 뒷걸음질해서는 안 된다. 항상 뒤쪽에 누가 어떤 상황에 있는가를 확인한다.
- 유물을 두고 떠날 때는 주위를 청결히 하고 위험 요소들을

제거한다. 불을 끄고 유물을 덮어 둔다.

· 포장된 유물을 푼 후에 파편 조각이나 소형 유물을 잃어버릴 수 있으므로, 확인이 끝나기 전까지는 포장재료를 버려서는 안 된다.

· 파손 사고가 발생하면, 모든 파편들을 수습하고 유물을 움직이지 않도록 한다.

· 유물에 대한 손상에 대해서는 즉각 보고하고, 유물 담당자는 사건보고서를 작성한다.

· 유물에 발생한 사소한 손상이나 사고라도 책임자에게 말해 처리한다. 어떤 유물의 경우에는 가벼운 충돌로 인해 한 달이나 일 년 후에 금이 가거나 박락이 생길 수도 있다.

2. 유물수장고

수장고시설

흔히 얘기하듯이, 오랜 세월 동안 전해 내려온 문화재를 후세에 안전하게 전해 주는 것은 우리의 의무이자 책임이다. 그러한 문화재를 통해 옛 시대의 문화 내용과 폭을 이해하고, 또 그러한 문화 전통 위에서 미래의 새로운 문화를 창조할 수 있기 때문이다. 이런 이유로 문화 선진국에서는 문화유산의 수집과 보존에 막대한 예산을 투입하는 등 심혈을 기울이고 있다.

그러나 보존과학이 발달한 오늘날에도 유물관리를 완벽하게 해낸다는 것이 쉽지 않다. 더욱이 우리나라와 같이 보존과학이 아직 충분한 수준에 오르지 못한 단계에서는 여러 가지 문제점을 안고 있다고 할 수 있다. 보존과학이 발달한 선진국에서도 손상된 유물을 처리하는 것보다는 예방에 더 큰 관심과 비중을 두고 있다. '예방이 최선의 치료'라는 격언과 같이, 보존과학이 지향하는 이상적인 목표는 유물을 적절한 환경 속에서 손상되지 않게 보존하는 데 있다. 그리고 유물이 손상되었다고 할지라도 거기에 최소한의 손질을 가하는 것을 바람직한 것으로 생각하고 있다. 이것은 유물을 원래의 모습에 가깝게 보존함으로써 위험을 줄이고 보다

4. 유물수장고.
적정한 온·습도의 유지와
청정한 공기의 유통이
필수적이다.

나은 미래의 처리기술을 기다리고자 함이다.

유물을 보존하는 데, 적당한 온도와 습도가 유지되고 청정한 공기 유통이 잘 이루어진다면, 가장 중요한 문제가 우선 해결된 셈이다. 여기에 덧붙여 다양한 물질의 유물들을 적절한 방법으로 잘 보관한다면, 그 손상을 최대한 줄일 수 있을 것이다. 그런 점에서 유물을 보관하는 수장고의 중요성이 강조되고 있다.

유물을 보관하는 수장고시설은 완벽해야 한다. 물론 이러한 시설을 만들고 유지하는 데는 많은 예산이 뒤따르기 때문에 여러 가지 어려움이 있다는 것은 충분히 이해하지만, 유물의 안전 관리라는 대명제 앞에서는 더이상의 변명이 그 의미를 지니지 못할 것이다. 우리의 문화유산을 미래에까지 보존하는 데 있어서 가장 기본적이면서도 중요한 것이 바로 훌륭한 수장고시설을 갖추는 것이다.

유물수장고는 건물의 중앙에 위치하는 것이 가장 이상적이다. 그렇게 함으로써 외부와 맞닿은 벽면과 햇빛, 빗물, 난방시설과 격리되어 유물에 대한 이들의 영향을 최소화할 수 있다. 유물창고가 건물의 다락이나 지하에 위치하는 것은 외부의 온·습도에 쉽게 영향을 받을 수 있기 때문에 바람직하지 못하다.

수장고가 지하에 위치한다는 것은 일반적으로 상식을 벗어난

일이다. 그러나 우리나라와 같이 남북이 대치해 전쟁의 가능성이 높은 특수한 상황에서는 지하에 수장고를 두어 폭격에 의한 파괴를 대비할 필요도 있다. 오늘날의 발달된 화력을 견뎌내기 위해서는 지하 십 미터 이상에 수장고를 두어야 한다. 물론 이것은 온·습도를 조절할 수 있는 공기조화시설을 전제로 한 것이다. 외국의 한 예에 의하면, 핵전쟁에 대비해 출입문을 납으로 시설한 곳도 있다고 한다. 그만큼 문화유산을 보호하는 데 관심을 두고 있음을 증명하는 얘기다.

수장고는 관리자와 각종 시설에 가깝게 위치하는 것이 좋다. 그래서 관리자가 수장고에 쉽게 접근할 수 있어야 한다. 그래야만이 유물을 안전하게 옮길 수 있으며, 또한 이동 거리를 한 단계라도 줄일 수 있다. 그리고 유물을 다루는 부서나 각종 시설과도 가까워야 한다. 유물관리부서, 보존과학실, 학예연구실, 유물 하역장소 등과 가까워야 그만큼 유물의 이동 거리가 짧아져 안전을 도모할 수 있다.

수장고의 면적은 모든 유물을 수용할 만큼의 적정한 규모를 필요로 한다. 박물관이나 미술관의 기능 가운데 주요한 것이 유물 수집이므로, 유물의 양이 계속적으로 증가한다는 것은 당연하다. 따라서 새로이 들어올 유물을 고려해 여유 면적을 확보해야 한다. 대체로 박물관을 새로이 설계할 때는 기존의 유물을 수납하고 거기에 약간의 면적만을 추가해 공간을 배치하고 있다. 그러나 오늘날 유적발굴조사에서 출토되는 막대한 유물의 양을 생각한다면, 수장고의 면적 확보에 관심을 기울일 필요가 있다. 실제로 많은 박물관들이 건립된 지 몇 년이 안 되어서 계속되는 유물 증가에 따른 수장고 면적의 협소함을 호소하고 있다. 따라서 박물관을 설계할 때 앞으로 확장해 나갈 수장고를 고려해 여유 공간을 남겨두어야 한다. 그리하여 다음에 수장고 면적이 부족하게 되면 새로이 이 부분을 확장해 활용할 수 있도록 하는 것이 바람직하다.

수장고 관리

수장고가 충분히 확보되었다면 유물의 안전 관리에 관심을 기울여야 한다. 인체와 마찬가지로 유물도 청결이 중요하다. 유물에

쌓인 먼지가 공기 중의 먼지를 빨아들여 부식이나 곰팡이를 생성시킨다. 그러므로 수장고에 대한 청소는 정기적인 계획을 세워 실시하는 것이 바람직하다. 또 수장고 입구에서 바람을 내뿜어 들어오는 사람의 몸에 묻은 먼지를 제거하는 시설이 필요한데, 이는 수장고를 청정실 개념으로 운영하자는 것이다.

수장고 안에서 먼지의 발생요인을 없애는 데는 여러 가지 주의할 점이 있다. 먼저 유물과 직접적으로 관련되지 않는 어떠한 작업이나 행위도 해서는 안 된다. 수장고는 오로지 유물 보관장소로만 생각해야 하며, 보관 이외의 여타 작업은 수장고가 아닌 곳에서 할 필요가 있다. 흔히 수장고에서 유물 포장작업을 하는 경우도 있는데, 이 과정에서 많은 먼지가 발생하므로 특히 삼가야 한다. 또 수장고 안에 진열장 등 각종 부속용품들을 보관하는 경우도 있는데, 이것도 수장고 본래의 목적에 어긋나므로 치워야 한다.

수장고 안에서 유물과 관련되지 않은 어떠한 작업이나 행위도 해서는 안 된다는 점과 관련해, 음식물을 들여오는 행위도 철저히 규제해야 한다. 음식물을 먹고 마시다 보면 손에 묻게 되어 이것이 자연히 유물에 손상을 주기 때문이다. 그리고 무엇보다도 음식물에 의해 해충이 발생할 수 있기 때문이다. 해충 발생에 대비해 새로이 들여오는 모든 유물과 포장재료는 소독 후에 수장고에 들이거나, 또는 삼십 일 정도 격리시켜 보관한 다음 상태를 살피고서 안전하다고 판단되면 수장고에 들이는 것이 바람직하다.

수장고 환경은 유물에 어떠한 손상이나 피해를 주어서도 안 된다. 그런 점에서 조명에도 세심한 배려가 필요하다. 수장고의 조명기구는 사람이 있을 때만 불을 켜고 없을 때에는 항상 꺼 두도록한다. 자연적이든 인공적이든 모든 빛은 에너지의 한 형태이다. 이러한 빛 에너지가 유물에 흡수되면 물리적·화학적 작용을 하게된다. 따라서 불필요한 조명은 유물에 손상을 주므로 차단해야 하며, 유물의 보존만을 위한다면 완전한 어둠 속에 보관하는 것이 이상적이다. 그러나 이러한 상황을 조성한다는 것이 사실상 불가능하기 때문에 모든 조명기구는 퇴색 방지용을 사용하고, 또 거기

에 필터를 끼워서 자외선을 차단함으로써, 유물의 변·퇴색을 방지해야 한다.

그밖에 수장고 내부 마감 재질도 유물에 손상을 주면 안 된다. 목재에서 발산하는 포르말린 등의 휘발 성분이나 각종 합성수지 재질의 접착제에 포함된 화학 성분을 고려해 마감 자재를 선택하는 것이 좋다. 수장고에 페인트 칠을 할 경우에는 산이나 유황 성분이 없는 수성 아크릴 페인트를 골라 사용해야 유물에 해가 없고, 곰팡이 생성을 방지하는 특수 페인트를 선택하는 것도 바람직하다. 또 새로 지은 콘크리트 건물은 콘크리트에서 뿜어내는 알칼리성 가스가 회화·직물의 안료나 염료를 경화시키는 등 유물에 해를 주게 된다. 따라서 그 독기를 완전히 없앤 후에 유물을 격납시킨다든지 하는 점도 아울러 고려해야 할 사항이다.

수장고의 온·습도는 완벽하게 조절되어야 함에도 불구하고 그리 쉽지 않은 문제이다. 우리가 흔히 사용하는 방법은 온·습도 지역 제어방법이 있는데, 이것은 에어 컨디셔너로 공기를 냉각시켜 습기를 제거하는 방법이다. 그러나 이 방법은 공기를 조절하지도 못하고 공해물질을 정화하지도 못하는 단점이 있다. 그래서 이러한 단점을 해결한 것이 온·습도 중앙 제어 방법이다. 이것은 외부에서 들어오는 공기를 정화시켜 가열하거나 냉각시켜서 창고에 주입하는 방법인데, 예산이 너무 많이 드는 단점이 있다.

수장고의 이상적인 온도는 섭씨 20±2°, 상대 습도는 50±5% 이다. 그러나 이렇게 엄격하게 적용해 관리하기란 매우 어렵다. 그래서 일반적으로 온도의 최적 범위를 섭씨 18-22°, 상대 습도를 45-65%로 보고 있다. 그러나 이러한 온·습도의 범위가 모든 유물에 일률적으로 적용되지는 않는다. 중요한 것은 온·습도의 변동폭이다. 쉽게 말해 비록 습도가 조금 높더라도 그것을 급속히 낮추기보다는 일정하게 유지시켜 주는 것이 유물에 더 좋다고 할수 있다. 따라서 온·습도의 변동폭을 줄이는 데 더 많은 관심을 기울여야 한다.

온·습도를 일률적으로 적용하기 어려운 데는 또 다른 요인도

있다. 예를 들어 습도에 민감한 유물들은 별도의 습도 관리가 필요하다. 청동병(靑銅病)이 생긴 유물, 철, 광택이 있는 유물, 발굴유물과 같이 염기(鹽基)를 함유한 유물 등은 상대 습도 45% 이하의 상태에서 보관하는 것이 바람직하다. 그리고 목제 손잡이가 달린 동검, 종이로 도배된 장롱, 금속 장식의 노리개 등, 두 가지 이상의 물질로 구성된 유물을 어느 한 가지 기준에 일률적으로 적용해 온·습도를 정해서는 안 될 것이다.

3. 유물보관

유물보관장

유물은 그 성격에 따라 구분해 보관하는 것이 보존상 안전하고 관리에 편리하다. 같은 유적에서 출토된 유물들을 한 장소에 보관한다거나, 한 기증자가 기증한 유물들을 한 곳에 모아 두는 것이 그 예이다. 이러한 보관방법은 일목요연하게 유물을 관리할 수 있는 장점을 지니고 있지만, 재질이 다를 경우 개개 유물에 알맞은 온·습도를 유지해 주는 것이 어렵다. 습기가 많이 필요한 칠기와 습기가 적어야 좋은 금속유물을 함께 보관하려면 각 보관장마다 별개의 온·습도 조절장치를 부착해야 한다. 이럴 경우에는 많은 예산이 소요되는 단점이 있지만, 유물의 파악이나 관리적인 측면에서는 매우 편리하다.

예산이 충분하지 않다면 유물의 기증자나 출토지역 등의 성격을 무시하고, 금속, 토도(土陶), 서화, 도자기 등의 각 물질별로 보관하는 방법을 취할 수밖에 없다. 이럴 경우에는 전체 유물의 성격이나 규모 등을 쉽게 파악할 수는 없으나, 각 물질에 맞는 온·습도를 유지해 주는 데 이점을 지니고 있다. 물론 시설에 많은 예산이 소요되지 않는다는 점도 큰 장점이다.

유물은 장이나 선반에 보관한다. 이러한 보관시설의 구성이나 디자인은 유물 보존에 매우 중요한 역할을 한다. 장이나 선반은 우선 여러 크기의 유물을 모두 수용할 수 있어야 한다. 그리고 너무 높거나 깊어서 유물을 넣고 꺼내는 데 불편해서는 안 된다. 유

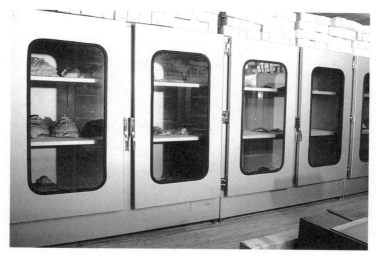

5. 밀폐보관장.
온·습도에 민감한
유물을 보관하는
장으로, 완벽한
밀폐가 그 생명이다.
재질로는 유물에 해를
주지 않는 알루미늄이
가장 바람직하다.

물의 무게를 충분히 지탱할 수 있을 만큼 튼튼해야 함도 물론이다. 또 필요한 경우에 선반이나 장의 부분을 서로 바꿀 수 있으면 더욱 바람직하다.

보관장이나 선반은 철, 목재, 알루미늄, 플라스틱 등을 이용하거나, 또는 이 두 가지 이상의 재료를 함께 이용하는 경우가 있다. 보관시설을 만들 때는 각 유물의 성질에 맞는 재료를 택하면 된다.

선반이나 장을 제작하는 데에 일반적으로 목재를 많이 사용하고 있다. 목재는 거의 대부분이 산(酸)을 방출하고, 송진이나 수지(樹脂)를 발산하기 때문에 유물에 해를 끼치게 된다. 또 빠개지거나 뒤틀리거나 잘 다듬어지지 않은 목재는 섬세한 유물에 손상을 주게 된다. 이를 방지하기 위해 목재에 하는 칠도 유물에 해를 줄 수 있으므로 충분히 검토해 선택해야 한다. 목재는 금속보다 탄력이 있어서 만일 무거운 유물을 떨어뜨렸을 때도 덜 손상을 준다. 그러나 목재는 플라스틱과 같이 밀도가 높은 물질보다는 수분이나 해충의 피해를 쉽게 받는 단점을 지니고 있다. 또 화재가 나면 짧은 시간 내에 완전 소실되기 때문에 철저히 관리해야 한다.

금속은 다른 물질에 비해 대체로 가격이 비싸다. 금속의 단점은 녹이 슬고, 각진 부분에 유물이 손상을 입을 가능성이 많으며, 표면에 결로(結露) 현상이 발생하기 쉽다는 점이다. 금속에 칠을 할

경우 목재보다 부작용이 덜하지만, 경우에 따라서는 종이류를 노랗게 변색시킬 수도 있으므로 주의할 필요가 있다. 이러한 단점에도 불구하고, 금속은 해충 피해로부터 안전하고, 방수와 방녹 처리를 함으로써 유물을 안전하게 보관할 수 있다는 장점을 가지고 있다.

플라스틱은 그 형태에 따라 비싼 것과 그렇지 않은 것 두 종류가 있다. 방수와 투명성을 지닌다는 장점이 있지만, 정전기를 일으키는 단점이 있다. 또 칠을 할 경우 온도의 변화에 의해 결로가 생겨 곰팡이를 생성시킨다. 화재에 완전히 녹아버리기 때문에 그 안전에도 문제점이 있다.

유물에 가장 안전하고 해가 없는 것으로 알루미늄을 꼽을 수 있다. 알루미늄은 공업용 금속 가운데서 마그네슘 다음으로 가벼운 금속으로, 색깔이 아름답고 부식에 견디는 정도가 매우 높다. 게다가 알루미늄은 열을 반사하기 때문에 다른 금속에 비해 온도의 상승을 지연시킬 수 있다. 알루미늄으로 만든 보관장은 급격한 온도의 상승과 하강 상황에서 유물을 보호하는 데 장점을 지니고 있다. 알루미늄 보관장의 앞면에는 유리를 달아 문을 열지 않고서도 쉽게 유물을 확인할 수 있도록 하는 것이 좋다. 그리고 각 장에 유물에 맞는 온·습도를 유지시켜 준다면 가장 이상적인 보관장이 될 것이다.

장을 밀폐시키지 않고 각 면을 트이게 해 둔다면 유물에 먼지가 끼게 되어 해롭다. 이미 앞면이 트인 선반인 경우에는 거기에 모슬린(mousseline)이나 면, 또는 폴리에틸렌(polyethylene)으로 가리개를 설치해 먼지가 앉는 것을 방지하는 것이 바람직하다.

먼지뿐만 아니라 외부의 공기까지 차단하기 위해서는 장을 밀폐시키는 것이 가장 좋다. 밀폐장의 성패는 밀폐를 어떻게 완전하게 마감하느냐 하는 데 있다. 유리면과 만나는 접촉 부분에는 실리콘(silicone)을 사용해 밀폐하고, 출입문 둘레에는 패킹을 붙이고 위아래 두 곳에 빗장을 설치해, 닫았을 때 완전 밀폐가 가능하도록 한다.

장 내부에 공기조화시설을 가동해 온·습도를 조절할 수 있다면 이상적이다. 그러나 이것은 기계 자체의 고장이나 온·습도 감

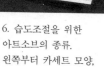
6. 습도조절을 위한
아트소브의 종류.
왼쪽부터 카세트 모양,
판지 모양, 염주알 모양.

지기의 잘못된 작동 등에 의해 급격한 환경의 변화를 일으킬 수 있다. 또한 기기가 복잡해 다루는 데 고도의 숙련된 기술이 필요하다. 그래서 기본적으로 수장고 내부의 온·습도를 제어한 상태에서 격납장을 완전 밀폐해 그 안에 조습재(調濕材)를 두는 방법이 있다. 아트소브(art-sorb)나 실리카 겔(silica gel)과 같은 조습재를 넣어 원하는 습도로 일정하게 유지하는 방법이 그것이다.

아트소브는 이산화규소(SiO_2)가 90% 이상을 차지하고 있는데, 습도를 40%, 50%, 60%, 70% 등으로 일정하게 지정해 밀폐된 공간의 습도를 조절하는 기능을 한다. 예를 들어 상대 습도 45%로 지정된 아트소브는, 밀폐된 공간의 습도가 45% 이상이 되면 그것을 흡수하고, 또 반대로 45% 이하로 내려가면 습기를 내뿜어 45%로 일정하게 조절하는 작용을 한다. 밀폐가 잘된 공간이라면 이 년 이상 사용할 수 있지만, 그렇지 않으면 이삼 개월밖에 사용할 수 없게 된다.

아트소브는 형태에 따라 염주알 모양(bead type), 판지 모양(sheet type), 카세트 모양(cassette type)으로 구분된다. 일반적으로 염주알 모양을 많이 사용하며, 이는 전시장 홈 부분에 깔아 둔다. 판지 모양은 액자나 벽면에 붙여 사용하며, 카세트 모양은 전시장에 노출시켜 두거나 유물을 포장할 때 그 속에 함께 넣어 습도를 조절한다. 이는 실리카 겔보다 진보된 것으로서, 습기에 민감

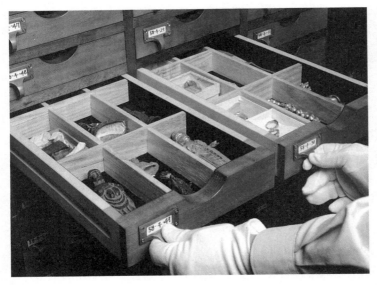

7. 서랍식 보관장.
소형 유물이나 세공품
보관에 적합하다.

한 유물에 대한 습도를 조절하는 데 매우 뛰어난 효과를 거둘 수 있지만, 값이 비싸다는 단점이 있다.

아트소브는 밀폐장 1m당 1kg 정도가 소요된다. 아트소브를 배치할 때는 장의 아래쪽에 넓게 펼쳐 두는 것이 효과적이다. 수명이 다된 아트소브를 교체할 때도 될 수 있으면 외부 공기와의 접촉을 줄이기 위해 밀폐장 밑부분에 카세트 형태로 서랍을 만들어 그 서랍을 열고 닫아 아트소브를 교체하는 것이 바람직하다.

보관장에는 여러 단의 선반을 둔다. 개개의 선반에는 유물과 접촉해서 해가 없고 또 충격 흡수를 위해 에타폼(ethafoam)과 같은 물질을 깔아 두는 것이 좋다. 이때 신문지나 골판지 또는 폴리우레탄폼, 스티로폴, 플라스틱 랩 등을 깔기도 하는데, 이러한 것들은 산성 물질로서 유물에 해가 되므로 삼가야 할 것이다.

나무로 선반을 만들었을 경우 산성 물질의 발산을 막기 위해 불활성 도료로 두 번 이상 칠해야 한다. 그렇지 않으면 금속유물에 중대한 손상이 오며, 종이, 섬유, 안료, 사진자료 등도 서서히 변화를 일으킨다는 보고가 있다. 이러한 나무를 대체하는 물질로서, 앞에 언급한 피막을 입힌 알루미늄이나 코팅된 철이 유물에

안전한 것으로 알려지고 있다.

소형 유물이나 파손되기 쉬운 유물을 보관하는 데는 나무나 알루미늄으로 제작한 서랍장이 적절하다. 각 서랍의 바닥에는 유물에 해가 되지 않는 물질을 깔고 그 위에 보관한다. 예를 들어, 2.5-5cm 두께의 에타폼 같은 물질을 바닥에 깔고 거기를 오목하게 파고 유물을 보관하게 되면, 서랍을 열고 닫을 때 유물이 고정되어 흔들림을 방지할 수 있다.

이때 주의할 점은 섬유, 깃털, 섬세한 장식, 박락 위험이 있는 유물 등은 에타폼의 구멍에 직접 넣지 말고 중성지(中性紙, acid free tissue paper)나 표백되지 않은 모슬린 천 같은 것에 받쳐서 보관해야 긁힘을 방지할 수 있다. 또 유물 한쪽에 약한 부분이 있으면, 그 부분을 보호하기 위해 거기에 해당하는 에타폼 구멍에 약간의 여유를 두어 파 두는 것이 좋다.

온·습도나 먼지 등의 주위 환경에 민감한 유물을 장에 보관할 때는 종이 상자에 넣어 두는 것이 바람직하다. 여기에는 직물과 같이 수평으로 펴서 보관하거나 또는 책과 같이 수직으로 세워 보관할 수 있다. 다만 유물이 접히거나 구겨지지 않도록 충분한 크기의 상자를 이용해야 한다. 상자는 박물관이나 미술관에서 사용하는 전문용품을 취급하는 상점에서 기성품으로 제작된 것을 구입할 수 있고, 그렇지 않으면 직접 만들어 사용할 수도 있다.

유물에 해가 없는 상자를 직접 만들고자 할 때는 그 규격을 25×31×8cm로 하는 것이 일반적인데, 개개 유물에 따라 거기에 맞는 크기로 만든다. 재질은 두꺼운 판지를 사용하되 반드시 중성지로 해야 유물에 해가 없다. 그리고 리그닌(lignin) 성분을 제거한 종이를 사용해야 한다. 이 리그닌은 목재 세포벽의 구성요소로서, 나무 골격을 강하게 하는 기능을 하고 있는데, 이 성분이 화학적 열화(劣化)를 촉진시킨다는 보고가 있으므로, 이를 제거한 종이를 사용해야 유물에 해가 없게 된다.

아울러 장기간 보관 시에는 유물의 안전한 보존을 위해 알칼리 성분을 유지해야 하기 때문에 완충제인 탄산칼슘으로 처리된 종

이를 사용한다. 종이 상자의 색깔은 미색, 녹색, 진보라
색 등 여러 가지가 있으므로 알맞은 것을 고르면 되고,
습기를 막아 주고 손자국이 생기지 않아
야 하며 변색이나 탈색이 되지 않는 색
으로 코팅한 것이 좋다.

　상자를 만드는 순서는, 먼저 손을
깨끗이 씻고, 준비된 중성 판지에 연필
로 가볍게 줄을 긋는다. 그리고는 자를 대고 서
너 번 칼질을 하여 귀퉁이 부분을 잘라낸다. 접을 부분에는 연필
로 줄을 긋고, 판지의 절반 정도 깊이까지 칼로 그어 접는 데 수
월하게 한다. 그런 다음 연필로 표시한 부분을 모두 깨끗이 지운
다. 이어서 판지의 사방을 접은 후, 접착제를 바른 면에 물을 묻혀
붙이는 검드 테이프(gummed tape)를 발라 일이 분 정도 말려 완
성한다. 요즘은 테이프 대신 녹이 안 스는 금속 접속쇠로 이음 부
분을 박아 만들기도 하는데, 이는 버티는 힘이 강하고, 또 접착제
를 바름으로써 생기는 해충의 발생 요인을 제거할 수 있다. 상자
뚜껑을 만들 때는 아래 상자를 덮을 수 있도록 3mm 정도 크게
하면 된다.

8. 유물보관용 종이 상자.
리그닌을 제거한
중성 판지로 제작해야
유물에 해가 없다.
이음새에 테이프를
바르기도 하나, 요즘은
금속 접속쇠를 사용한다.

유물보관

　유물을 안전하게 보관하는 데 있어서 먼저 유의해야 할 점이 먼
지이다. 먼지는 미적으로나 역사적으로 어떤 가치를 지니지는 않
는다. 그러나 먼지 속에는 유물이 지닌 원래의 색이나 섬세한 부분
이 감추어져 있기 때문에 그것을 제거하는 데 주의해야 한다. 유물
에 붙은 먼지를 깨끗이 닦아내는 작업은 그렇게 간단하거나 쉬운
일만은 아니다. 구조가 복잡하고 손상되기 쉬운 재질의 유물에 낀
먼지를 청소하는 작업은 많은 주의와 세밀한 기술이 필요하다.

　유물에 붙은 먼지는 습기 중의 곰팡이 등 세균과 결합해 부식
을 촉진시킨다. 따라서 유물에 먼지가 앉지 않도록 장이나 상자에
보관해 예방하는 것이 바람직하고, 유물에 먼지가 쌓여 있으면 이

를 가능한 한 빨리 제거해야 한다. 유물의 종류에 따라 먼지를 제거하는 방법이 다르므로 좀더 자세히 설명하기로 한다.

도자기 같은 종류는 부드러운 헝겊으로 먼지를 닦아낼 수도 있지만, 가장 안전한 방법은 솔로 털어내면서 진공 청소기로 빨아들이는 것이다. 이때 먼저 모래 주머니를 유물에 받쳐서 움직이지 않게 하고 청소기의 흡입구에 먼지 이외의 다른 물질이 들어가지 않도록 하기 위해 망사를 부착하고 테이프로 단단히 고정시킨다. 솔은 나일론이 아닌 자연모를 택해 오른손에 쥐고 털며, 왼손으로는 청소기의 흡입구를 유물로부터 5cm 정도의 위치에 대고 먼지를 빨아들인다.

대리석, 석회암, 석고, 사암 등은 때나 얼룩을 쉽게 타기 때문에 먼지로부터 보호해야 한다. 또 장식이 복잡한 금속유물에 한번 먼지가 끼게 되면 이를 털어내는 과정에서 유물을 손상시킬 가능성이 매우 높기 때문에, 기본적으로 먼지를 예방해야 하고, 그 청결 작업도 보존과학자에게 맡겨서 실시하는 것이 안전하다.

회화만을 소장하고 있는 미술관의 경우는 예외이겠지만, 대부분의 박물관이나 미술관은 다양한 물질로 이루어진 유물들을 소장하고 있다. 그래서 이러한 여러 종류의 유물들을 보관하는 데는 개개 유물에 알맞은 방법을 고안해야 한다. 그러나 거기에 일정한 원칙이나 방법이 있는 것은 아니다. 따라서 박물관이나 미술관에서는 유물보관에 적절한 방법을 택하는 수밖에 없다. 그러면 여기에서 그 보관방법에 대해 하나하나 살펴보기로 한다.

고고학적 유물도 종류가 다양하다. 크기가 큰 석제품이나 토기는 보관장의 열린 선반이나 수장고 바닥에 받침을 깔고 그 위에 보관하되, 먼지가 끼지 않도록 중성 판지로 덮어 두는 것이 좋다. 작은 유물들은 나무나 중성 판지로 만든 상자에 넣어 이를 다시 장에 보관한다. 청동유물은 정기적으로 청동병이 발생했는지를 점검해야 한다. 청동병은 급속하게 퍼지고 또 치명적인 손상을 주므로 보존과학자에게 의뢰해 신속히 처리하도록 한다.

금속유물을 보관하는 데는 우선적으로 낮은 습도를 유지하는

것이 필요하다. 습도는 40-45% 정도가 적당하다. 보관 장소 밑 바닥에는 패드를 대어서 금속유물의 긁힘을 방지한다. 은제유물은 녹방지용 티슈나 천으로 싸거나 밀폐시켜 공기의 유입을 막고서 보관하는 것이 좋다. 세공품들은 작은 보관상자 안에 넣어 두거나, 보관장을 서랍식으로 하고 또 거기를 작은 구획으로 나누어 그 안에 넣어 보관한다. 섬세한 유물은 순면이나 중성지, 또는 녹방지 용 천으로 감싸 두어야 하며, 보관 서랍의 바닥에도 부드러운 천 으로 패드를 대어 손상을 방지한다.

의상은 시원하고 건조한 곳에 보관하는 것이 좋다. 그래서 40-50% 정도의 습도를 유지하되, 급작스런 온·습도의 변화가 일어 나지 않도록 하는 것이 무엇보다 중요하다. 공기는 정화해 공급하 고, 정기적으로 해충 방제를 실시한다. 조명에 의해 염료가 변·퇴 색될 가능성이 높으므로 수장고에는 퇴색 방지용 조명기구를 사 용하는 것은 물론, 조도(照度)를 낮게 하고 업무가 없을 때는 조 명을 꺼 둔다. 상의는 걸개에 걸어 보관장에 두는 것이 일반적이 다. 걸개는 상의를 걸 수 있을 만큼 충분한 길이어야 하고 옷과 닿는 부분은 중성 티슈로 감싼다. 직물이 낡았거나 무거운 장식이 부착된 의상은 주름이 많이 가지 않도록 헐겁게 개켜서 상자나 서랍에 넣어 보관하도록 한다.

민속품들은 대체로 구조가 복잡하기 때문에 한번 먼지가 끼게 되면 이를 제거하기가 쉽지 않다. 보관장에 먼지가 들어가지 않도 록 하고, 부드러운 중성지로 싸서 보관한다. 민속품들은 그 복잡한 구조 때문에 만지거나 움직일 때 파손의 위험이 높다. 따라서 보 관상자나 받침대를 이용해 보관하고, 또 옮길 때도 들어서 움직이 는 것이 손상을 줄이는 방법이 된다. 부채는 펴 둘 때는 그에 맞 는 받침을 만드는 것이 좋고, 그렇지 않으면 접어서 보관하는 것 이 바람직하다.

목제유물에 대한 이상적인 상대 습도는 55% 정도이다. 목제유 물 수장고의 상태를 일정하게 유지하기 위해서는 공기순환이 절 대 필요하다. 그렇다고 하여 유물에 직접적으로 통풍을 시도하는

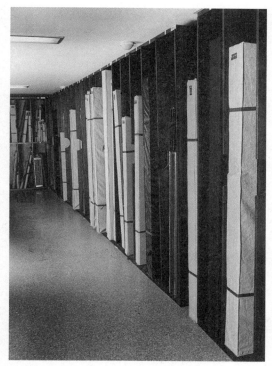

것은 바람직하지 않다. 특별한 경우를 제외하고는 대부분의 커다란 목제유물은 보관장이나 함에 넣지 않고 보관해야 하며, 여기에 먼지가 앉지 않도록 모슬린 천이나 폴리에틸렌, 또는 부드러운 종이로 덮어 두는 것이 좋다. 그리고 유물들을 서로 쌓거나 포개 두지 않도록 한다. 칠기유물은 습도가 낮으면 민감하게 반응해 쉽게 손상을 입는다. 대체로 55-60% 정도의 습도를 유지하는 것이 좋다. 그리고 항상 일정한 온·습도를 유지하는 것이 필요하며, 만약 그 변동폭이 크면 곧바로 손상된다는 사실을 염두에 두어야 한다.

9. 끼우기식 보관장. 병풍이나 액자 보관에 적합하며 보관장 바닥에 쿠션 물질을 대서 유물의 손상을 방지한다.

유리제품은 상대 습도 40-50% 정도가 적절하다. 유리는 가벼운 충격에도 파손되기 때문에 보관장 선반 바닥에 패드를 대 주는 것이 좋다. 그리고 만약 세워 두는 데 불안정한 유리제품이면 에타폼 같은 것에 구멍을 파서 움직이지 않게 안치한다. 아주 섬세하고 파손되기 쉬운 유리제품은 부드러운 티슈에 싸서 거기에 맞는 상자를 제작해 보관하도록 한다. 유리제품끼리 서로 부딪치지 않도록 하고, 또 먼지나 습기가 끼지 않게 한다. 유리제품에 그림이 그려졌거나 금이 가서 파손의 위험성이 높은 경우에는 강한 점조명(點照明)에 의해서도 손상을 입을 수 있으므로 이를 삼가야 한다.

병풍이나 액자를 보관하기 위해서는 세로로 된 선반의 끼우기식 보관장이 적절하다. 이 보관장을 제작하는 데는 잘 연마한 중성 합판에 유물에 해가 없는 페인트를 사용한다. 각 칸의 너비는 30cm 정도로 하고, 높이는 유물에 따라 정하되 180cm 이상 200cm

정도, 그리고 깊이는 90cm 정도가 일반적으로 알맞은 치수다. 그리고 크기가 작은 유물을 보관하기 위한 공간을 보다 많이 확보하기 위해 일부 칸에 단을 만들어 두는 것도 유용하다.

끼우기식 보관장의 바닥에는 유물을 넣고 빼낼 때 손상이 가지 않도록 쿠션 물질을 대는 것이 바람직하다. 유물을 넣어 둘 때는 한 칸에 너무 많이 보관하지 않도록 하는 것이 좋고, 개개 유물 사이에는 그보다 약간 큰 골판지를 대어 마찰에 의한 손상을 방지한다. 또 활주식(滑走式, 슬라이딩식) 그물망 판을 시설해 거기에 부착해 두기도 한다. 액자유물은 전시하거나 이동할 때는 자외선을 차단하고 파손을 방지하기 위해 유리 대신 아크릴의 일종인 플렉시글라스(plexiglas)를 끼워 두는 것이 바람직하다.

회화유물을 보관하거나 이동할 때 그림이 그려진 면에는 항상 중성지를 대서 보관하는 것이 기본이다. 편화(片畵)로 된 유물은 매트(mat, 臺紙)나 폴더(folder)에 끼워 두는 것이 좋고, 족자는 오동나무 상자에 넣어 보관하도록 한다. 서책들은 책갑(册匣)을 만들어 거기에 싸 두면 된다. 편화, 족자, 서책은 이와같이 일차로 보관장치를 한 다음에 이를 다시 오동나무로 만든 보관장에 넣어 보관하면 가장 이상적이다. 회화류 보관에 적정한 습도는 55% 정도이다.

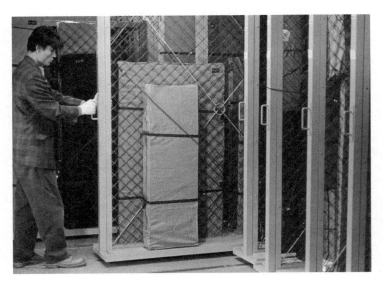

10. 활주식 보관장. 끼우기식 보관장에 슬라이딩식 그물망 판을 설치한 것으로, 유물을 넣고 꺼낼 때의 손상을 피할 수 있다.

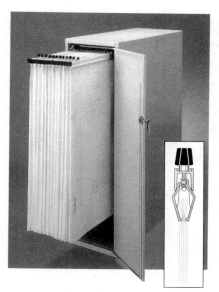

흑백 필름의 보관은 상대 습도가 40-50% 정도, 그리고 천연색 필름은 15-25% 정도가 적정하다. 습도뿐만 아니라 온도, 빛, 화학 성분 등도 사진에 영향을 준다. 더욱이 강한 산성을 띤 물질은 흑백 필름에 심각한 손상을 준다. 그러므로 흑백뿐만 아니라 천연색 필름을 보관하는 데는 중성의 폴리프로필렌 (polypropylene)으로 만든

11. 수직 보관함.
지도, 포스터 등을
집게로 물어 수직
상태로 보관한다.

비닐 끼우개를 사용해야 해가 없다. 반투명의 종이 끼우개를 이용하려면 중성에 리그닌 성분을 제거한 종이로 만든 것이어야 손상 없이 보존할 수 있다. 인화된 사진도 중성지로 폴더를 만들어서 그 가운데에 사진을 넣고 접어서 보관한다.

어두운 장소에 보관한 천연색 사진은 주위의 온도와 습도가 지나치게 높아지면 매우 위험하다. 또 전시했을 때 지나친 조명이나 습도도 쉽게 변·퇴색을 일으키므로 주의해야 한다. 보관에 적정한 온도를 살펴보면, 유리원판 필름이 섭씨 15-25°, 일반 필름이 21° 이하, 사진은 15-25°이다. 이러한 온도를 유지하는 것이 바람직하되, 만약 온도가 최고 32° 이상을 넘어가게 되면 사진과 필름에 손상이 일어날 수 있으므로 주의한다.

이밖에도 사진에 곰팡이가 생성되지 않도록 관리하는 것이 필요하다. 습도가 60% 이상으로 높아지면 사진 표면에 발라진 감광유액(感光乳液)에 곰팡이균이나 미생물이 번식하기 때문이다.

슬라이드 필름은 보관함에 끼워 보관하는 것이 일반적이다. 그리고 유리원판은 영구 보존용 중성 봉투에 넣어 열린 오동나무 보관장에 옆으로 세워 보관하는 것이 좋다. 보관장은 유리원판이

서로 붙지 않게 일정한 간격으로 홈을 파서 거기에 끼워 보관할 수 있도록 제작한다. 유리원판을 세워 보관하지 않고 몇 장씩 쌓아 두게 되면 서로 붙어서 영상이 손상되므로 삼가야 한다.

지도, 실측도면, 청사진, 포스터 등을 보관하는 데는 도면함을 만들어 차곡차곡 쌓아 두기도 하지만, 이를 수직으로 세워 긴 집게로 물어 보관하는 방법도 있다. 이러한 수직 보관함에는 여러 개의 집게를 시설해, 이를 잡아 빼 도면 등을 걸고 다시 함에 밀어 넣도록 설계한다.

4. 유물등록

유물분류

박물관이나 미술관에 들어온 유물은 소장품으로 등록을 한다. 발굴이나 구입·기증 또는 매장문화재 신고 등에 의해 유물이 입수되면, 유물 정리실로 옮겨 등록을 위한 작업준비를 한다. 유물분류를 마치면, 그에 대한 실측치와 명세를 기록하고 번호를 부여하며, 사진을 촬영해서 유물대장과 카드를 만든다.

유물을 분류하는 것은 그 체계적인 관리를 위해서이다. 그래서 수장 연유(緣由) 또는 물질에 따라 분류하기도 한다. 경우에 따라서는 기능별, 시대별 분류를 채택할 수도 있다. 분류방법은 수장기관의 유물관리와 파악의 편리에 따라 선택하면 된다. 우리나라 국립박물관에서 채택하고 있는 유물분류법을 참고로 소개하면 〈도표 1〉과 같다.

유물을 등록하기 위해서는 명칭을 붙이는데, 그것을 통해 유물의 전반적인 내용을 알 수 있도록 하는 것이 바람직하다. 따라서 명칭에는 그 유물의 재료나 물질, 제작기법, 문양, 형태를 나타내야 한다. 예를 들어, 도자기에 청자상감운학문매병(靑瓷象嵌雲鶴文梅甁)이라는 명칭이 붙여졌다면, '청자'는 재료를 말하고, '상감'은 제작기법을, '운학문'은 문양을, 그리고 '매병'은 그 형태를 각각 나타낸 것이다. 이러한 방식으로 다른 유물에 대해서도 명칭

<表 1> 국립박물관 소장품 분류법

대분류	세분류
금속제품	귀금속, 금공품, 무기이기(武器利器), 경감류(鏡鑑類), 외국부
옥석제품	유리옥제품, 석제품, 외국부
토도제품	선사시대, 신라 이전, 고려, 조선, 와전(瓦塼), 외국부
골각패제품	골각기, 패각품(貝殼品), 기타 공예품, 외국부, 기타
목죽초칠제품	목공품, 죽공예품, 고공품(藁工品), 나전칠기, 외국부
피모지직제품	피제(皮製), 모제(毛製), 지공품(紙工品), 직물, 외국부
서화탁본	회화, 서예, 탁본, 벽화, 서적, 서적 기타, 외국부
무구류	무구(武具)
기타	사진원판(寫眞原版), 근대 미술품, 외국부, 기타

을 붙이면 된다.

유물의 수량은 점(點)으로 계산한다. 작은 화살촉도 한 점이고 커다란 철불도 한 점으로 처리한다. 도자기 파편이 여럿인 경우에는 일괄(一括)이라 이름해 한 점으로 계산하면 된다. 여러 개의 구슬로 이루어진 목걸이는 한 연(連)으로 처리한다. 귀걸이와 같이 쌍(雙)으로 된 것은 한 쌍으로 하고, 한 개인 경우에는 한 짝으로 처리한다. 귀걸이 한 쌍에 대한 유물번호는, 먼저 그 번호를 적고 그 뒤에 각각 (2-1), (2-2)로 적는다. 뚜껑이 있는 도자기나 토기도 한 점으로 계산하되, 번호를 매길 때는 귀걸이의 예와 같이 하면 된다.

유물을 등록할 때는 그 상태를 잘 기록해 둔다. 보존 상태가 완전한 경우도 많지만, 일부가 손상된 유물도 많다. 예를 들어 유물의 어느 부분이 부서지거나 깨졌지만 그 파편이 남아 있는 상태를 파손(破損)이라 하고, 파편이 없는 경우를 결손(缺損)이라고 표기한다. 그리고 파손된 것을 붙이거나 해서 손질했을 때 이를 수리(修理)라 하고, 결손된 부분을 모조해 원상대로 재현했을 때는 복원(復原)이라는 용어를 사용한다.

유물실측

유물을 실측하고 번호를 써넣는 작업은 소장품을 서로 구분하고, 아울러 격납과 전시에 필요한 면적을 계산하기 위해서이다. 이러한 작업은 유물을 직접 대하고서 하는 일이기 때문에 위험이 따르므로, 효과적이고 안전하게 수행하기 위해서는 확실하고 일정한 진행과정이 필요하다.

유물을 실측하는 데는 도구들이 필요하다. 유물의 내경(內徑)이나 두께를 재는 캘리퍼스(calipers), 투명한 삼각자, 접자, 그리고 강철이나 천으로 된 줄자 등이 기본적인 도구이다. 강철로 된 줄자를 사용할 때는 자 테두리의 날카로운 부분이 유물을 손상시킬 수 있으므로, 특히 신경을 기울여야 한다. 천으로 된 줄자로 실측이 불편한 경우에만 강철로 된 자를 사용하는 것이 좋다.

유물을 실측하는 장소에서는 볼펜이나 만년필 등 잉크의 사용을 금지한다. 이는 유물에 잉크가 묻을 위험이 있기 때문인데 반드시 연필을 사용해 필기하고, 나중에 영구히 보관할 대장(臺帳)에는 잉크로 옮겨 기록한다.

유물의 크기는 일반적으로 그 최대치를 기록한다. 예를 들어, 조각의 높이를 잴 경우에는 바닥에서 위로 가장 높이 솟아오른 부분까지를 재야 하고, 부채 그림의 크기를 잴 때는 가로나 세로의 가장 긴 길이를 정해 재야 한다. 만약 유물의 크기를 그렇게 재지 않았다면, 어디서부터 어디까지 실측했다는 사실을 적어 둔다. 그리고 도자기나 토기에 뚜껑이 있으면 따로 크기를 잰다. 조각품의 위아래가 붙어 있으면 함께 실측하고 만약 이것이 분리되어 있으면 따로 재서 기록한다. 그리고 가능하다면 조각의 무게도 측정해 두는 것이 다음에 이동하거나 전시하는 데 유익할 것이다.

실측치를 기록할 때는 일정한 순서에 의하는 것이 이해하는 데 좋다. 이를테면 높이·길이·깊이의 순서로 하든가, 또는 높이·너비·깊이의 순서로 하는 등 일정한 순서를 정한다. 일반적으로는 높이를 먼저 하고 이어서 너비, 깊이 그리고 필요할 경우에 직경을 기록하는 순서를 택하고 있다. 우리나라에서는 서화의 크기

를 잴 때 가로×세로로 하나, 서양에서는 거꾸로 세로×가로의 순서를 택하고 있다. 우리나라에서도 이제는 국제적인 교류의 확대에 따라 서양의 방식을 택하는 경우가 증가하고 있다.

유물번호

박물관이나 미술관에 들어온 모든 유물에는 번호를 부여한다. 그것이 일시적이건 영구적이건 번호, 꼬리표, 인수증 사본 등을 유물에 붙이거나 매어 둔다. 만일 이러한 작업을 소홀히 한다면 그 유물은 이름을 잃고 고아가 되기 때문이다. 따라서 유물관리자의 가장 기본적인 업무가 바로 이러한 번호 매기기라는 점을 인식해야 한다.

유물을 수장고에 임시 격납시킬 경우에는 임시번호를 붙이거나 인수증 사본을 첨부해 둔다. 인수증에는 격납 목적, 인수 일자, 소장처 등을 기록한다. 다만 유물에 직접 번호를 기입하는 것은 삼가야 한다. 또 유물에 붙이는 번호표의 선택에도 신중을 기해야 한다. 붙였다가 떼어내는 과정에서 유물에 손상을 주지 않아야 한다. 흔히 유물에 찾음표(견출지)를 붙여 두는 경우가 있는데, 이는 유물에 손상을 주게 되므로 사용하지 않도록 한다.

특별전을 위해 빌려온 유물에는 도착하는 대로 번호를 표시한다. 보통 번호표나 꼬리표에 타이핑해 면실로 꿰어 유물에 매달아 두는 방식을 취한다. 번호는 명확하고 쉽게 확인할 수 있도록 쓴다. 액자와 같은 유물에는 뒷면의 왼쪽 아래에 꼬리표를 부착한다.

박물관이나 미술관에서는 구입이나 기증에 의해 새로이 등록되는 유물이 생긴다. 이런 경우의 번호는 오랫동안 지워지지 않아야 하고, 명확하고 쉽게 확인할 수 있어야 한다. 그렇지 않으면, 번호를 잘못 읽어 뜻하지 않은 실수가 발생할 수 있고, 쉽게 찾을 수 없는 곳에 번호를 써넣은 경우에는 그만큼 유물을 더 움직여야 하는 위험이 뒤따른다. 유물번호를 부여하고 적을 때 주의할 사항들은 다음과 같다.

· 알아보기 쉽도록 간단하게 쓴다.

- 유물의 상태, 크기, 무게, 표면 등 여러 가지를 고려해 번호의 표시 위치를 선정한다.
- 얼른 눈에 띄지 않으면서도 유물을 조금만 움직이면 쉽게 발견할 수 있는 곳에 쓴다.
- 유물의 크기에 비례해서 쓰되, 될 수 있으면 작게 쓴다.
- 유물번호가 닳아 없어져 버리지 않을 곳에 쓴다.
- 같은 성격이나 물질의 유물에는 일정한 곳에 쓴다.
- 대형 유물이나 손상되기 쉬운 유물에는 움직이지 않고 알아볼 수 있는 곳에 번호를 표시한다.
- 유물의 보관 장소, 기증자, 성격, 수장 연유에 따라 쉽게 찾아볼 수 있게 번호를 부여한다.
- 보관상자나 틀, 지지대 등에도 유물번호와 동일한 번호를 쓴다.
- 번호를 쓸 때 일시적이거나 불안정한 것, 그리고 유물에 해가 되는 것, 예컨대 타이프라이터 수정액이나 찾음표, 스카치 테이프 등을 사용하지 않도록 한다.
- 유물 바탕과 번호의 색깔을 쉽게 확인할 수 있게 대비색을 사용하고 또한 색깔은 서로 조화되어야 한다. 흰 바탕에는 검정색과 빨강색을, 검정 바탕에는 흰색을, 회색 바탕에는 빨강색과 검정색을, 짙은 청색과 녹색 바탕에는 흰색과 노란색을, 옅은 청색과 녹색 바탕에는 검정색을, 노란 바탕에는 검정색을, 갈색 바탕에는 흰색이나 노란색을 각각 사용하는 것이 바람직하다.
- 유물번호는 궁극적으로 지울 수 있어야 하기 때문에 지울 때 유물에 해가 되지 않는 방법을 사용해 번호를 부여한다.
- 서책이나 종이에 잉크 스탬프를 찍는 방법은 잉크가 서책에 먹어 들기 때문에 이제 사용하지 않는다. 굳이 이 방법을 사용한다면 특수 잉크로 한다.
- 종이나 서책에 연필로 표기할 경우가 있을 때는 날카롭게 깎은 HB 연필만을 사용해 가볍게 눌러 쓰고, 지울 때는 단단한 비닐 지우개를 사용한다.

· 유물번호 매김 방법과 위치

물질	도구	위치	주의점
골각 도자기 유리 금속 상아	매니큐어액 바탕에 잉크	· 유물 밑바닥의 중앙 또는 안이나 바깥의 다리 부분 · 유물 뒤쪽의 왼편 아래쪽 · 두 방법이 적절하지 않을 경우에는 얼른 눈에 띄지 않으면서도 쉽게 발견할 수 있는 곳	· 파손된 부분에 쓰지 말 것 · 매니큐어액을 바르지 말고 유물에 직접 쓰지 말 것
서책 문서 도면 종이 사진 묵화	연필	· 책 표지 안쪽에 있는 왼편 아래 구석에 쓴다. 표지가 어두운 색으로 번호 식별이 안 되면 다음 쪽에 쓴다 · 유물의 뒤편 왼쪽 아래에 쓴다	· 매니큐어액이나 잉크를 사용하지 말 것
직물	꼬리표	· 상의에는 목 안쪽 밴드 부분이나 왼손 소매 안쪽 · 하의에는 허리 안쪽 뒤 밴드 부분 · 모자에는 안쪽 중앙의 뒤쪽 밴드 부분 · 신발에는 굽 밑바닥 · 보자기와 같은 직물에는 반대편 왼쪽 아래	· 핀, 스테이플, 금속선을 사용 하지 말 것 · 매니큐어액이나 잉크를 사용하지 말 것
액자	매니큐어액 바탕에 잉크	· 액자 뒷면의 오른쪽 아래	
목제품	아세테이트 필름 제도용 잉크	· 의자에는 뒤편 왼쪽 다리 뒤쪽 · 탁자에는 다리 밑이나 탁자 밑부분 · 등잔에는 뒤쪽이나 밑부분의 오른쪽 아래	· 목가구의 크기에 비례해서 크기를 조절 · 분리되는 모든 부분에 번호를 매긴다

- 도자기와 토기 등에는 굽바닥에 번호를 쓰고, 대형 직물이나 족자와 같이 롤러(roller)에 말아서 보관하는 유물에는 감은 상태에서 번호를 알 수 있게 마지막 부분 뒷면에 번호를 표시한다. 그리고 액자나 조각 등의 유물에는 전시나 보관된 상태에서 이를 움직이지 않고 확인할 수 있게 뒷면 아래쪽에 쓴다.

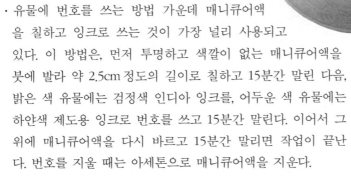

- 유물에 번호를 쓰는 방법 가운데 매니큐어액을 칠하고 잉크로 쓰는 것이 가장 널리 사용되고 있다. 이 방법은, 먼저 투명하고 색깔이 없는 매니큐어액을 붓에 발라 약 2.5cm 정도의 길이로 칠하고 15분간 말린 다음, 밝은 색 유물에는 검정색 인디아 잉크를, 어두운 색 유물에는 하얀색 제도용 잉크로 번호를 쓰고 15분간 말린다. 이어서 그 위에 매니큐어액을 다시 바르고 15분간 말리면 작업이 끝난다. 번호를 지울 때는 아세톤으로 매니큐어액을 지운다.

- 번호를 부착할 경우에는 안전하게 붙였다가 손상 없이 쉽게 떼어낼 수 있게 한다.

- 유물에 일시적으로 번호를 매기거나 또는 다른 방법으로 번호를 매길 수 없는 경우에는 꼬리표를 사용한다. 꼬리표는 중성지로 만들어서 앞뒤에 연필로 번호를 쓰고 한쪽에 하얀 면 실이나 가느다란 보라색 실을 매단다. 이 꼬리표를 묶을 때는 실구멍에 끼우거나 폭이 좁은 부분에 가볍게 묶는다.

- 직물류에는 면이나 리넨(linen)으로 만든 꼬리표를 이용한다. 꼬리표에 색깔이 잘 변하지 않는 잉크로 번호를 쓴 다음 바늘에 한 올의 면 또는 비단 실을 꿰어 직물의 안쪽이나 반대쪽에 기운다. 바느질은 꼬리표 둘레를 빙 두를 것이 아니라 구석 끝부분 몇 군데만 꿰맨다.

- 위아래를 뒤집어 읽을 수 있는 번호, 예컨대 '1066'을 거꾸로 보면 '9901'이 되므로, 끝에 마침표를 찍어서 혼동을 방지하는 것이 좋다.

5. 유물전시

전시준비

유물은 최적의 상태에서 수장고 안에 잘 보관되는 것이 가장
바람직하다. 유물을 전시하게 되면 그만큼 손상을 가져오는 것은
당연하므로, 유물의 보존만을 위한다면 전시를 해서는 안 된다. 그
러나 다른 한편 전시를 통해 유물을 일반에게 알리고 교육과 연
구 자료로 이를 제공한다는 궁극적인 이용 목적을 소홀히 할 수
는 없다. 결국 유물의 전시와 보존은 두 가지 모두 피할 수 없는
문제이다. 결국 전시를 하되 그 피해를 최소한으로 줄이는 데 그
초점을 맞추어야 하며, 유물의 안전을 무엇보다도 가장 우선해 고
려해야 한다.

전시는 유물이 갖고 있는 의미나 미적 가치를 일반에게 전달하
는 데 그 목적이 있다. 그래서 이를 위해 학술, 디자인, 조명, 설치
등 각 분야의 전문가들이 참여해 하나의 전시가 기획되고 추진된
다. 전시는 대체로 오랜 준비기간을 거쳐 시나리오가 완성되면, 짧
은 기간 동안에 설치를 마쳐야 한다.

설치작업에 들어가기 전에 유의해야 할 점은 유물의 안전을 위
해 우선 주위 환경을 정돈하고 장애가 되는 모든 것을 치우는 것
이다. 전시실의 휴게의자와 같은 시설도 유물을 움직이는 데 장애
가 되므로 치운다. 전시실 내부에 조명시설이 있다면 미리 점검해
유물을 설치한 다음에는 손질을 하지 않도록 하는 것이 안전하다.
그밖에 전시실 내부를 수리할 일이 있으면 유물을 들여놓기 전에
미리 점검해 마무리를 한다.

유물을 전시실에 옮겨 넣은 후에 목공작업을 하거나 기타 시설
을 하는 경우가 있는데, 이런 작업과정에서 발생하는 먼지가 유물
에 해를 주기 때문에 특히 조심할 필요가 있다. 그리고 전시작업
도중에 일어날 수도 있는 화재에도 각별히 유의해야 한다. 따라서
화재가 발생할 수 있는 여러 가지 요인을 사전에 제거해야 한다.
요즈음 세계적으로 박물관 전시실에서는 물론 금연이지만, 사무실
에까지 금연이 확대되고 있는 추세이다. 그러므로 전시작업 도중

에 담배를 피운다든가 하는 일이 있어서는 안 된다.

유물을 설치하기 위해 전시실로 옮겨 오면 대체로 일정 시간 동안 보관상 안전에 문제가 있다. 설치 과정에서 유물의 도난이나 분실의 위험이 우려되므로 이를 방지하기 위해 전시실 입구에 경비원을 배치해 출입자를 철저히 체크하고, 출입자 명부를 비치해 출입 시간을 적도록 하는 것이 바람직하다. 물론 전시와 관계가 없는 사람들에 대해서는 더욱 철저한 통제가 필요하다.

전시에 출품된 유물을 안전하게 보존관리하기 위해서는 해가 되는 물질을 철저히 차단하는 것이 제일 요건이다. 예를 든다면, 전시된 유물에 담배 연기, 음식물 냄새 등이 닿지 않도록 관리한다. 전시작업 중간에 휴식을 위해 음식물을 전시실 안으로 들여와 먹는 경우가 있는데, 이것이 해충 발생의 원인이 되기도 하고, 또 음식물 찌꺼기나 기름기가 손을 통해 유물에 옮겨지는 경우가 있으므로 삼가야 한다.

전시기간 중에 많은 관람객이 붐비게 되면 거기에서 발생하는 먼지가 유물에 앉을 수 있다. 그래서 이를 방지하기 위해 완전 밀폐된 진열장을 사용하기도 한다. 유리 틈 사이를 완전 밀폐시켜 일체의 먼지가 진열장 안으로 침투하지 못하도록 하는 것이다. 형태가 복잡한 고대 금속유물 같은 것에 먼지가 끼게 되면 그 제거 작업이 쉽지 않기 때문에 이러한 밀폐장이 더욱 필요하다.

밀폐장은 먼지뿐만 아니라 외부의 공기까지 차단하는 데 목적이 있다. 밀폐된 장 내부는 기계시설을 통해 온·습도를 조절하거나 또는 아트소브와 같은 조습재를 넣어 원하는 습도로 일정하게 유지할 수 있다는 것은 이미 앞에서 언급한 바 있다.

우리나라에서는 진열장 내부에 조명시설을 설치하는 경우가 많다. 이때 조명기구에서 발생하는 열이나 퇴색을 방지하는 시설을 한다고는 하지만 유물 가까이에 있기 때문에 해로운 것은 당연하다. 그래서 이에 대한 예방조치로서, 진열장과는 별도로 관리할 수 있도록 조명상자를 설치해 빛을 차단하거나, 또는 될 수 있는 대로 조명을 진열장 밖에 설치하는 것이 바람직하다. 그렇게 되면 조명기

구에서 발산하는 열이 유물에 끼치는 해가 현저히 줄어들 것이다.

진열장에 일반 유리 대신에 퇴색방지 기능을 하는 플렉시글라스 또는 퍼스펙스(perspex) 아크릴을 사용하거나 아니면 유리 사이에 자외선 차단 필터를 끼운 접합유리를 사용하게 되면, 조명등을 비출 때 나오는 자외선의 95%까지 차단할 수 있어서 유물의 손상을 거의 완벽에 가깝게 해결할 수 있다. 다만 이런 아크릴은 경질의 플라스틱 종류로서, 유리에 비해 긁히기 쉽고 정전기가 발생하는 단점이 있다. 최근에는 이보다 더 완벽한 물질들이 시판되고 있으므로 적절한 것을 골라 사용하면 된다. 이처럼 자외선을 차단하기 위해 노력하는데, 자외선에 민감한 유물을 직접 태양광선에 노출시킨다는 것이 얼마나 위험한 것인가는 더 말할 나위도 없다.

전시작업 과정에서 유물에 해로운 물질들, 예컨대 고무 라텍스 페인트, 골판지, 양털로 짠 천, 신문지, 스티로폴 등이 유물에 직접 닿지 않도록 한다. 유물에 직접 닿는 부분에는 중성제 재료를 이용한다. 중성지, 중성 판지, 마일러(mylar), 100% 아크릴 라텍스 페인트(acryl *ic* latex paint), 순면, 빨아서 색깔이 바래지 않는 직물 등이 그것이다.

전시하는 데 있어서 가장 먼저 고려해야 할 것이 유물의 안전이므로, 상태가 좋지 않은 유물은 전시하지 않아야 한다. 이런 상태의 금속유물을 전시하기 위해 옮길 경우에는 손상될 가능성이 매우 높다. 또 표면이 박락될 것 같은 회화족자는 펴는 과정에서 손상을 입을 수 있으며, 걸어 둘 때 점점 훼손이 가중될 것이다. 이런 유물들은 일단 전시에서 제외할 필요가 있으며, 굳이 전시해야 한다면 보존처리를 거쳐 안전한 상태로 공개해야 한다.

유물별 전시

유물은 물질별로 여러 가지 종류가 있어서 그 다루고 전시하는 방법이 각기 다르다. 도자기는 회화와 다르고, 의상은 금속유물과 전시방법이 다르다. 따라서 개개 유물에 알맞은 방법에 맞추어 전시가 이루어져야 유물이 안전하다. 그러면 여기에서 손상을 주지 않는 방법들을 유물별로 살펴보기로 한다.

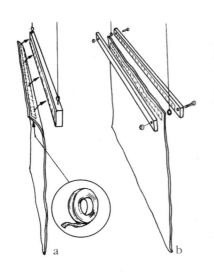
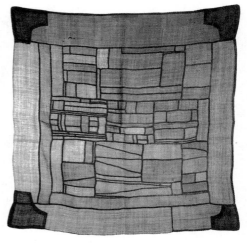

a b

　직물류는 온·습도에 민감할뿐더러 형태적 특성 때문에 전시에 많은 어려움이 따른다. 예를 들어 직물류를 걸어서 전시할 경우, 뒷면 서너 곳에 줄을 매달아 전시한다면 그 유물은 다시 원형대로 회복할 수 없는 상태로 찌그러진다.

　그래서 직물을 전시하는 데는 흔히 벨크로 테이프(velcro tape)를 이용하는 방법을 쓴다. 벨크로 테이프를 사용하면 시간을 절약할 수 있는데, 이것은 무거운 직물류에도 잘 버틸 수 있으며, 지지하는 부분이 직물 전체에 걸쳐 있고, 또 전시가 끝나면 쉽고 안전하게 해체할 수 있는 장점이 있다. 직물은 견고하지도 않고, 또 그 형태를 스스로 유지할 수도 없는 경우가 대부분이다. 그래서 벨크로 테이프는 직물을 완전히 펴 가지고 걸어서 전시하는 데 유용하다. 예를 들어 보자기를 전시할 때에 이러한 방법이 가장 바람직하다.

　이 방법은 먼저 벨크로를 2cm에서 5cm 사이의 폭으로 선택하고, 길이는 유물의 무게나 크기를 고려해 정하되, 직물 길이보다 2cm 정도 짧게 자른다. 면으로 만든 천에 벨크로를 바느질하는데, 천을 두 겹으로 하여 사방 0.5cm 정도의 공간을 유지한다. 벨크로를 두 장으로 만들어 하나는 벽면에 스테인리스 강철 꺾쇠못으로 벽면에 1cm 간격으로 박고, 다른 하나는 전시할 직물 뒤에 바느질해 벽면의 벨크로에 부착한다. 이때 벽면 또는 목제 버팀목에는 아크릴

13. 벨크로 테이프. 지지하는 부분이 직물 전체에 걸쳐 있어 무거운 직물을 걸어 전시할 때도 좋다.(왼쪽)

14. 조각보. 천 조각들을 이어 붙여서 독특하게 구성한 보자기로 한국자수박물관 소장품이다. 조선의 보통 여인네들이 만들었을 이 조각보에서 현대미술의 추상성을 엿볼 수 있다. 이러한 보자기를 포장할 때는 중성 판지로 만든 상자에 넣되, 한 번 정도 개키고 그 접히는 부분에는 부드러운 중성지를 말아 넣어 직물이 상하지 않게 한다. 전시할 때는 벨크로 테이프를 사용해 걸어 두는 것이 좋다.(오른쪽)

라텍스 페인트를 칠해야 유물에 손상을 주지 않는다.(도판 13-a)

직물유물이 크고 무거울 경우에는 벨크로 테이프를 앞뒤 양면에 바느질하는 방법도 있다. 그리하여 앞뒤 목제 버팀목에도 벨크로 테이프를 부착해 압착시킨 다음 버팀목 양쪽 끝에 나사못으로 조여 두면 장기간의 전시에도 훨씬 안전하게 유지할 수 있다.(도판 13-b)

모든 직물은 가능한 한 접는 횟수를 줄여야 한다. 또 가볍게 접어야 하고, 접은 부분에는 중성지로 덧대어 손상을 줄이도록 한다. 그리고 직물을 수직으로 전시하고자 할 때는 틀이나 지지대를 사용해 유물에 가해지는 압박과 긴장을 최소화하는 것이 바람직하다. 의상은 마네킹에 입혀 전시하고, 모자는 속까지 받칠 수 있는 지지대를 이용한다. 크기가 작은 직물을 세워 전시하고자 할 때는 중성 판지에 유물을 직접 바느질하는 방법을 택할 수도 있다. 이때 유의해야 할 점은 가능한 한 가는 바늘을 사용하고, 유물의 색깔과 같은 100% 비단이나 순면실을 사용해 바느질해야 한다는 점이다. 또 반드시 중성 판지의 뒤쪽에서부터 바느질을 시작하고 매듭을 짓지 않는 것이 좋다.

구김이 심하거나 먼지가 낀 직물을 전시해야 할 경우가 있다. 이때 직물에 낀 먼지를 제거하기 위해 물빨래를 하는 것은 매우 위험하므로 절대 삼가야 한다. 이러한 먼지 자체도 직물을 연구하는 데 하나의 증거가 될 수 있다는 점에서도 함부로 제거하려고 해서는 안 된다. 직물에 구김이 있더라도 그대로 전시하는 것이 유물의 보존에 좋다. 구김을 바로잡기 위해 다림질을 해야 한다면 전문 보존 과학자로 하여금 증기를 쏘여 다림질 하게 하는 방법이 있다.

서책도 직물과 같이 오랫동안 보존하기 힘들고 손상의 위험이 높다. 서책은 특히 퇴색의 가능성이 많기 때문에 이를 방지하는 데 무엇보다 신경을 기울여야 한다. 전시기간 내내 서책의 어느 한쪽만을 펴놓게 되면 빛에 의해 변·퇴색되어 다른 쪽과는 판이하게 색깔이 달라지는 경우가 허다하다. 이런 점을 고려해 가능하다면 일정 기간을 정해 쪽을 달리하면서 번갈아 전시하면 손상을

줄일 수 있다. 그리고 서책도 직물과 마
찬가지로 직접 닿으면 해로운 물질
로부터 피해야 한다. 서책
을 전시할 때는 그 밑바닥
에 중성 판지나 아크릴판
또는 라텍스 페인트로 칠한 나무받침
을 사용해야 유물에 해가 없다.

15. 서책 전시용 받침대.
일반형(왼쪽)과
M자형 받침대(오른쪽).

책의 첫 쪽이나 끝 쪽을 펴서 전시하고자 할 때는 중성
판지로 상자를 만들어서 책표지 뒷면에 받쳐 전시한다. 그러면 책
의 제책 부분에 무리한 힘이 가해지지 않아 손상을 입지 않게 된
다. 그리고 책의 가운데 부분을 펴서 전시할 때는 플렉시글라스나
중성 판지를 바른 나무로 M자형 받침대를 만들어 그 위에 책을
펴 전시한다. 이때 책장을 고정시키기 위해 유물에 해가 되지 않
는 얇은 비닐인 마일러를 1cm 폭으로 잘라 받침대에 책을 묶어
둔다.

별도의 틀이 없는 사진이나 소책자, 한 장의 종이로 된 유물을
세워 전시하고자 할 때는 사진 끼우개(photo corners)를 이용할
수 있다. 이를 위해서는 먼저 마일러를 접어 앞면을 삼각형이 되
게 만들고 뒷면에는 양면 테이프를 붙여 중성 판지 네 곳에 부착
시킨다. 그런 다음 여기에 유물을 끼워서 세워 전시하는 방법이다.
이는 종전 사진첩의 사진 끼우개로 많이 이용된 방법이기도 하다.

마일러는 투명한 폴리에스터 필름으로 유물에 해가 없는 물질
이다. 이 마일러로 사진이나 편지, 엽서, 지도 등 한 장의 종이로
된 유물에 피막을 입혀 전시하는 것도 하나의 방법이다.

16. 마일러 띠.
서책류를 펼쳐서 전시할 때,
투명한 폴리에스터 필름으로
만든 마일러 띠를 사용해
책장을 고정한다.

그런데 우리가 흔히 라미네이팅(laminating)이
라 부르는 방법은 유물에 해가 되는 폴리비닐
클로라이드(PVC, polyvinyl chloride)와 같은
비닐을 사용하기 때문에 삼가야 한다. 마일
러로 피막을 입히려면, 먼저 두 장의 마
일러를 준비한 다음, 사방에 투명한 양

면 테이프를 붙이고, 유물을 그 안에 놓은 후 위에 또 한 장의 마일러를 덮어 씌워 작업을 끝낸다. 이때 테이프가 유물에 닿지 않도록 주의한다.

마일러로 피막을 입힌 유물을 꺼낼 경우에는 먼저 양면 테이프와 유물 사이의 지점을 가위로 조심해 자른다. 이렇게 세 면을 가위로 잘라낸 다음 윗면 마일러를 들어내고 유물을 꺼낸다. 마일러의 한쪽 면만을 자르고 유물을 잡아당기는 방법은 위험하므로 삼가야 한다.

칠공예품은 산성에 강한 데 비해 자외선과 같이 파장이 짧은 광선에 특히 심한 손상을 입는다. 따라서 자외선을 차단하거나 제거하는 것이 가장 중요하므로, 반드시 자외선 차단 필터를 끼우고 조도를 낮게 유지하도록 한다. 그리고 칠공예품은 목재와 칠이라는 두 가지 재질로 이루어졌기 때문에 온·습도의 변화에도 큰 영향을 받는다. 급격한 온·습도의 변동, 또는 지나친 건조, 과도한 열기에 의한 칠과 목재의 수축과 팽창의 차이 등에 따라 균열이 발생한다. 따라서 조명을 설치할 때는 열선 방지시설을 하고 국부조명에는 적외선 차단 필터를 사용하는 것이 안전하다. 관람객의 시각적인 측면을 고려해 칠 특유의 색감을 살리기 위해서는 형광등보다 백열등으로 조명하는 것이 좋다고 한다. 습도는 다른 유물에 비해 비교적 높게 유지해야 하는데, 일반적으로 60-70%가 적당하다.

도자기는 온·습도에 민감하지도 않을뿐더러 전시방법도 받침대를 이용하는 것이 대부분이어서 전시에 특별히 주의할 사항은 없는 편이다. 다만 잘못 다루다가는 깨뜨릴 수 있으므로 이 점을 주의한다. 그리고 도자기의 바닥이 불안정해 흔들림에 의해 넘어질 위험이 있는 것은 거기에 받침을 한다. 간단히 지우개 같은 것을 잘라 받치기도 하는데, 석고로 바닥의 틀을 뜬다거나 해 보다 안전한 방법을 취하는 것이 좋다. 그리고 항아리 같은 도자기라면 속에 모래 주머니를 넣어 하체에 무게를 둠으로써 넘어지는 것을 예방할 수 있다.

그러나 도자기 매병과 같이 밑이 좁고 위가 넓어 불안정한 유물은 이러한 방법만으로 충분하지 않다. 그래서 투명한 낚싯줄로 구연

(口緣)의 목을 묶어서 사방으로 뻗쳐 고정시키
는 방법이 일반적으로 사용되고 있다. 그런데 토
기와 같이 쉽게 긁힐 가능성이 있는 유물을 낚
싯줄로 잘못 묶다가는 오히려 손상을 줄 수
있으므로 주의하도록 한다. 도자기를 안전
하게 고정시키기 위해 밑부분 서너 곳에 고
정쇠를 박아 움직이지 않게 하는 방법도 있
다. 이때 고정쇠와 유물이 맞닿는 부분에
패드를 대야 손상을 방지할 수 있다.

17. 넘어지기 쉬운
유물은 패드를 댄
고정쇠를 사용해
전시한다.

 평면에 가까운 유물을 벽면에 고정시
켜 전시하는 경우도 있다. 예를 들어 돌칼을 벽면
에 고정시키려면, 드릴로 판넬이나 벽면의 상하 네 곳에 구멍을 뚫은
다음, 그 구멍 속으로 구리선이나 철사를 넣어 뒤쪽에서 매듭을 진
다. 이때 구리선이나 철사를 비닐튜브로 씌워 유물과 맞닿는 부분에
손상이 가지 않도록 하고, 또 여기에 천을 덧대어 안전에 만전을 기
한다. 밑이 둥근 토기를 똑바로 세우고자 할 때도 다리받침을 만들고
유물과 닿는 부분에는 앞서 말한
대로 비닐튜브와 천을 덧대어서
유물에 손상이 가지 않도록 한다.

 특별한 경우가 아니면 전시할
때 유물을 서로 기대 놓거나 포개
두어서는 안 된다. 예를 들어 소
반(小盤) 위에 도자기 술병을 전
시하는 것은 소반에 손상을 줄
우려가 있다. 그러나 전시효과를
위해 굳이 이러한 방법을 취해야 할
경우에는, 벽면에 도자기 술병을 받
쳐 주는 지지대를 설치해 소반과 도
자기 사이에 약간의 틈을 둔다면 소반
에 손상이 가지 않을 것이다.

18. 유물을 벽면에
고정시킬 때 사용하는
철사나 구리선에는
비닐튜브를 씌워 유물과의
직접 접촉을 피한다.

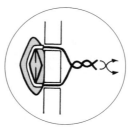

50

6. 유물환경

사람이 주위의 환경에서 많은 영향을 받듯이, 유물도 마찬가지이다. 사람이 살아가면서 활동하고 휴식하는 데 깨끗한 공기, 알맞은 온·습도, 적절한 빛 등이 필수 불가결한 것과 마찬가지로, 유물도 그것이 위치하는 공간의 여러 환경 인자들이 잘 조화를 이루어야 한다. 그렇지 않고 어느 한 요소라도 부적절하다면 유물은 손상을 받는다. 온도와 습도, 빛이 어느 유물에 적절한 상태라 할지라도 거기에 공급되는 공기가 오염되어 있다면 그 유물은 바로 손상을 입는다. 따라서 유물의 주위 환경은 어느 한 인자도 부적절하지 않도록 잘 배려해야 한다. 여러 가지 환경 인자 가운데 그 중요성이 큰 조명, 온도, 습도에 대해 차례로 살펴보기로 한다.

조명

유물을 전시할 때는 관람객들이 잘 알아보도록 조명을 설치하게 된다. 이는 사람이 얻는 정보의 80% 이상이 시각에 의한 것이고, 전시실의 유물도 빛을 매개로 해 사람에게 인식되는 것이기 때문이다. 그러나 조명이 유물에 해가 된다는 사실을 잘 알고 있으면서도 이를 절대 피할 수가 없는 것 또한 사실이다. 다행히 유물들이 도자기나 석제품이라면 조명에 의한 훼손이 별달리 없겠지만, 서화나 직물과 같은 유물은 심각한 손상이 우려된다.

정도의 차이는 있지만 모든 빛은 유물에 손상을 준다. 빛에 의해서는 변색·탈색·박리(剝離)·건조·뒤틀림 등의 손상이 발생하는데, 한번 변색되거나 변형된 유물은 결코 원상으로 회복될 수 없다는 데에 문제의 심각성이 있다. 그래서 조도를 낮게 하거나 조명시간을 줄임으로써 유물에 끼치는 해를 줄이는 수밖에 없다. 이런 점에서 유물을 다루고 만지는 사람들은 전시실이나 수장고의 조명에 관심을 가져야 하고, 또 유물을 사진촬영할 때도 각별히 유의해야 한다.

조명방법에는 태양 광선을 이용한 자연광조명과 인공적인 광원을 이용한 인공조명이 있다. 태양 광선은 빛의 근원이자 인간이

색을 감지하고 인식하는 기본틀을 제공하고 있다. 인공조명은 물체가 연소할 때 발생하는 빛을 조명으로 이용하는 인간의 발명품이다. 과거의 조명은 단지 어두운 주위를 밝히는 데에 초점을 두었으나, 오늘날에는 질이 좋은 쾌적한 조명을 추구하고 있다. 이런 점에서 박물관이나 미술관에서는 전시실과 수장고에 안전하고 적절한 조명을 시설하고, 각각의 유물을 만지고 다룰 때에 유물에 손상이 가지 않는 조명을 고려해야 한다.

유물에 손상을 주는 빛 가운데 특히 조심해야 할 것은 자외선과 적외선인데, 그 해로움의 정도에 있어서는 자외선이 더한 편이다. 자외선은 화학작용이 강하므로 화학선이라 부르고, 적외선은 다량의 열을 방출하므로 열선이라 부르기도 한다. 일반적으로 유물을 퇴색시키는 요인은 자외선(40%), 가시광선(25%), 열(25%), 실내 인공조명, 습도 등 다양한데, 특히 광선에 의한 퇴색이 65% 정도를 차지하고 있으므로, 무엇보다 광선을 차단하는 데 신경을 기울여야 한다.

태양이나 인공조명기구에서 발산하는 자외선은 표백작용이 강하기 때문에 서화나 직물류 같은 유물의 안료나 염료를 바래게 한다. 이에 비해 적외선은 강한 열을 발생하는데, 조명기구로부터 전달되는 복사열은 대부분 이에 의한 것이다. 예컨대 보통의 백열전구에서 나오는 빛의 대부분은 적외선으로, 가시광선은 전구의 정격(定格)에 따라 다르지만 보통은 발광 에너지 총량의 7~12% 정도밖에 되지 않는다. 그래서 백열전구를 유물에 비출 때는 항상 복사열에 신경을 기울여야 한다. 이런 점에서 전시실의 조명기구는 유물에 미치는 복사열을 줄이기 위해 진열장 안쪽보다는 가급적 바깥쪽에 설치하는 것이 바람직하다.

전시실에 백열전구를 사용하게 되면 따스하고 아늑한 분위기를 연출할 수 있을 뿐만 아니라, 다른 조명기구에 비해 자외선을 적게 방출하는 장점을 지니고 있어 전시조명으로 적절하다. 백열전구는 유리관 안에 있는 텅스텐 필라멘트에 전류를 통해 발광시키는 것으로, 이때 필라멘트는 전구의 소비전력에 따라서 섭씨

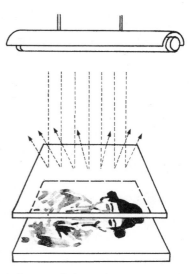

19. 자외선 차단 필터. 유물의 퇴색을 방지하기 위해 형광등에 염화비닐로 만든 필터를 설치해 자외선을 차단한다. (왼쪽)

20. 플렉시글라스. 전시 조명에서 발생하는 자외선으로 유물이 손상되는 것을 방지한다. 자외선을 95%까지 차단하며, 유리보다 견고하다. (오른쪽)

2,700° 정도까지 가열된다. 가열된 열선은 상승작용에 의해 더욱 온도가 올라간다. 여기에서 유물에 미치는 해는 복사열에 의한 온도 상승보다는, 유물에 대한 국부적인 가열에 의해 물질 내부의 습도가 낮아지는 건조에 의한 박리현상을 더 우려할 만하다. 특히 두 가지 이상의 재질로 구성되어 있는 유물은 온도 상승에 따라 균열, 박리 등의 정도가 각기 다르기 때문에 심한 손상을 입을 수도 있으므로 조심해야 한다.

형광등은 수명이 길고 효율이 우수하며, 광색도 다양해 널리 이용되고 있다. 형광등은 백열등에 비해 소비전력이 1/3 정도밖에 들지 않고, 열을 거의 내지 않는 등의 장점을 지니고 있다. 그러나 형광등이 다량의 자외선을 방사한다는 점도 유물을 전시하는 데 있어서 고려해야 한다. 따라서 형광등에서 내보내는 자외선은 유물에 심각한 손상을 주게 되므로, 일반 형광등을 자외선에 민감한 유물에 사용해서는 안 된다.

유물에 불필요한 자외선을 차단하고 유효한 가시광선만을 이용할 수 있도록 한 형광등을 선택할 필요가 있다. 예컨대 퇴색 방지용 형광등은 유물을 위해 특수하게 개발된 것으로, 자외선을 대부분 차단하고 가시광선만을 내는 형광등이다. 이 형광등은 두 가지 방법으로 만들어지는데, 등의 관 내에 무기질을 도포한 후 도금해 자외선 흡수막을 생성시키는 방법과 또 하나는 등의 외벽에 유기

질을 도포해 흡수막을 형성하는 방법이다.

유물에 자외선이 닿지 않도록 하는 차단 물질을 시설하는 것도 바람직하다. 예컨대 염화비닐을 자외선 차단 필터로 사용해 퇴색을 방지하는 방법이 있다. 또 액자로 된 유물에는 대체로 유리를 끼우는데, 이보다는 특수 아크릴인 플렉시글라스를 사용하게 되면 조명기구에서 발산하는 자외선을 95%까지 차단하는 효과를 낼 수 있다. 플렉시글라스는 유리와는 달리 쉽게 결로가 발생하지 않을뿐더러 잘 깨지지도 않으며, 외부 온도로부터 유물을 격리시키는 효과도 있다. 그러나 플렉시글라스는 그 자체가 정전기를 발생시켜 직물의 표면을 당긴다거나, 회화유물의 안료나 입자를 잡아당길 수가 있으므로, 그 양쪽에 이를 방지하기 위한 바니시 (varnish)를 발라 두는 것이 좋다.

조명에 매우 민감한 유물에 대해서는 가능한 한 조도를 낮추는 것이 바람직하다. 그런 경우에는 관람객들이 편안하게 볼 수 있는 조도보다 더 낮게 유지하거나 조명 시간을 줄이거나 하는 방법이 있다. 유물의 색상을 관람객들이 인식하고 지각하는 정도가 조도 200럭스(lux)까지는 급격히 상승하고, 그 이상으로 조도를 높일 때는 완만하게 증가해 크게 효과가 없다. 이로 보아 전시유물을 식별하는 데 필요한 조도는 200럭스 정도가 적정한 것으로 볼 수 있다. 그러나 이 기준이 모든 유물에 적용될 수는 없다. 박물관이나 미술관에서는 각 물질에 따라 알맞은 조도를 유지해 유물의 손상을 줄여야 한다. 조명에 매우 민감한 유물에 대해서는 사람들이 유물의 색상 등을 식별 가능한 최소한의 조도를 감안해 50럭스 정도로 유지하는 것이 바람직하다. 이를 연간 적산하면 120,000럭스 내외가 된다.

전시 유물의 빛에 의한 손상을 방지하기 위해 퇴색 방지용 전구를 끼우거나 조명을 어둡게 한다고 할지라도 손상을 완전히 막을 수는 없다. 그러므로 퇴색되기 쉬운 직물이나 회화 같은 유물은 일정 기간 이상 전시해서는 안 된다. 보통 사 개월 정도 되면 다른 유물로 교체하는 것이 손상을 막을 수 있는 방법이다.

<표 2> 각 유물의 적정 조도

50럭스	직물, 사진, 자연사 유물, 회화 등 빛에 매우 민감한 유물과 다른 물질에 채색이나 염색이 된 유물
50-200럭스	가죽, 종이, 목재, 인쇄물, 유화 등 비교적 조명에 민감한 유물
300럭스	유리, 도자기, 금속, 석재 등 조명에 민감하지 않은 유물

전시실이나 수장고에서 빛에 의한 유물의 손상을 줄이기 위해서는 다음의 사항들을 준수해야 한다.

· 전시실에 자연채광 창문이 있으면 커튼이나 블라인드 등의 차광막을 시설한다. 전시일에는 차광막을 가볍게 닫아 두고, 휴관일에는 완전히 밀폐해 빛을 차단한다.
· 빛에 민감한 유물은 창문과 떨어진 위치에 전시하도록 한다.
· 전시실에 자연채광을 하는 경우에는 태양열에 의한 실내의 온도 상승이 일어나지 않도록 전이공간(transition space)을 갖춘 이중 천창(天窓)시설을 한다. 그리고 그 시설 내부에 백색 페인트를 칠해 두 번 이상 반사된 빛을 이용하게 되면 자외선의 양을 일반 백열구 수준까지 낮출 수 있다.
· 인공조명은 각 유물에 적절한 조도를 유지하도록 한다.
· 빛에 민감한 유물들은 조도를 낮게 유지해야 한다.
· 최근에는 전시유물을 강조하기 위해 할로겐(Halogen) 전구를 이용하는 경우가 많은데, 이 전구는 온도와 집광성이 매우 높아 파장이 짧은 자외선이나 국부적인 온도 상승을 일으키는 열선을 막을 수 있는 시설을 한 후에 사용해야 유물의 손상을 막을 수 있다.
· 개관 시간 이후 관람객들이 아직 전시실에 이르지 않았을 때는 조명을 꺼 둔다.
· 정기적으로 빛에 의한 유물의 손상을 점검한다. 직물의 접혀진

부분을 펴보고, 유물의 반대편을 살펴보는 등 손상을 점검한다.
- 전시실의 조도를 수시로 점검한다. 외국에는 매일 네 번씩 전시실의 조도를 체크해 조명에 의한 유물의 변화를 살피는 박물관도 있다.
- 빛에 민감한 유물을 상설 전시해서는 안 된다. 수시로 교체해 유물의 손상을 줄인다.
- 수장고에는 창문을 시설하지 않는 것이 바람직하며, 창문이 있더라도 빛이 들어오지 못하도록 철저히 차단한다.
- 수장고 내에 사람이 없거나 작업을 하지 않을 때는 항상 불을 꺼 둔다.
- 각 유물에 손상이 가지 않도록 수장고의 조도를 조절한다.

유물의 보존을 위해서는 가능한 한 최대로 조도를 낮추는 방법밖에 없다. 이 가운데는 관람객의 시각적인 측면을 고려해 조도를 낮추는 방법도 있다. 회화를 전시한 진열장이 50럭스 정도를 유지하게 되면 관람객은 매우 어두운 느낌을 받게 되는데, 이때 진열장 밖의 조도를 어둡게 하면 진열장 안의 조명이 상대적으로 더 밝아 보이게 된다. 이는 사람의 눈이 주변의 밝기에 순응하는 생리현상을 이용한 것이다. 밝은 대낮에는 촛불이 그냥 붉게 보이지만, 밤에는 같은 촛불이 백색으로 밝게 보이는 현상이 그것이다. 전시물의 조도가 낮을 경우에는 관람객의 눈을 어두운 공간에 충분히 순응시켜서 관람하게 하면 낮은 조도에서도 쾌적한 관람 분위기가 조성된다.

또 우리 조상들은 해가 진 후 불에 모여앉아 생활했기 때문에 해진 다음의 따뜻한 불빛에 익숙하다고 한다. 그래서 태양이 발산하는 50럭스의 빛보다는 텅스텐 전구의 50럭스의 빛이 더 밝게 보인다. 같은 이유로 차가운 형광등의 50럭스보다 텅스텐 전구의 50럭스가 더 밝아 보이는 점도 참고할 필요가 있다.

전시실의 조명도 유물에 손상을 입히지만 또한 사진촬영을 할 때에 순간적으로 강렬한 플래시를 사용함에 따라 발생하는 손상도 무시할 수 없다. 그래서 박물관이나 미술관에서는 유물을 촬영

하고자 할 때는 더욱 신중히 고려해야 한다. 만약 사진원판이 있다면 이를 이용하도록 하는 것이 바람직하고, 조명에 민감하게 손상을 입는 유물에 대해서는 될 수 있는 대로 촬영을 삼가야 한다.

외부의 사진작가로 하여금 유물을 촬영토록 할 때는 미리 조명기구를 점검하고 유물에 손상이 가지 않는 범위 내에서 촬영이 이루어질 수 있도록 주의사항을 알려 준다. 예를 들어 빛에 극히 민감한 유물에 대해서는 그에 적절한 조명등을 사용하도록 사진작가에게 요구한다. 사진작가 또한 박물관이나 미술관의 촬영규정을 충실히 준수해 유물을 훼손하지 않도록 해야 한다.

사진을 촬영하는 작가는 절대로 유물을 만져서는 안 된다. 만약 작가가 유물을 달리 배치하고자 한다면 이를 유물관리자에게 부탁하는 선에서 그쳐야 한다. 따라서 촬영장소에는 반드시 학예직이나 보존과학자 또는 유물관리자가 참석해 촬영 진행과정을 지켜보면서 유물에 손상이 가지 않도록 해야 한다. 사진작가가 박물관이나 미술관의 직원으로서 유물을 다루는 데 무리가 없는 경우에는 미리 그 유물의 취약점이나 문제점을 알려 주는 것이 좋다.

유물이 자외선이나 가시광선에 반응하는 정도는 다양하다. 그래서 유물의 구성인자, 두께, 열전도율, 색깔 그리고 조명시간에 따라 손상이 다르게 나타난다. 사진촬영을 위해 조명을 가하면, 빛을 받는 유물의 표면에 열이 집중적으로 흡수됨에 따라 온도가 상승하고, 유물 자체에 함유되어 있는 습기가 발산하면서 긴장이 발생하게 된다. 조명이 강렬하거나 또 시간이 길어지거나 하면 온도가 더욱 상승해 유물에 물리적 반응이 발생할 가능성 또한 더욱 높아진다. 사진을 촬영하기 위해 사용하는 조명이나 플래시는 짧은 순간에 발산되지만 강렬하기 때문에 전시실에서 조명에 장시간 노출된 유물의 손상에 버금간다고 할 수 있다. 그래서 빛에 민감한 유물은 건조, 뒤틀림, 수축, 금, 박락, 먼지 흡착, 접착 이완 등의 현상이 발생한다.

사진촬영용 조명등에서 발산하는 빛에 의해 유물이 입는 손상을 줄이기 위해서는 조명시간을 가능한 한 줄이는 것이 바람직하

다. 사진촬영을 하는 동안 빛의 총량은 2,500럭스를 초과해서는 안 된다. 유물의 손상을 최소화하기 위해서는, 우선 사진촬영에 앞서 유물을 완전히 배치한 다음에 조명등을 켠다. 그리고 촬영 직전에 조명 스위치를 켜고 끝나면 바로 꺼서, 불필요한 조명을 줄이도록 한다. 또 지나치게 유물 가까이에 조명등을 설치해서는 안 된다. 그리고 바람개비를 돌려 열을 식히는 장치가 부착된 조명등은 유물에 열이 도달하는 것을 상당량 차단할 수 있어서 권장할 만하다.

유기질로 만들어진 유물들은 대체로 빛이나 열에 민감하기 마련이다. 그래서 이들 유물을 촬영하고자 할 때는 자외선과 적외선 차단 필터를 조명등에 부착하는 것이 좋다. 빛에 매우 민감한 유물에 대해서는 종이나 천을 이용한 간접조명이 손상을 줄일 수 있는 방법이 된다. 유물 촬영에 흔히 사용되는 백열등은 자외선을 적게 방출하는 대신 많은 적외선을 내놓으므로, 적외선 차단 필터를 끼워서 이를 방지하도록 한다. 텔레비전 카메라나 영화촬영과 같이 오랜 시간에 걸쳐 강렬한 조명을 가할 경우나 또는 회화와 같이 극히 빛에 민감한 유물에는 거기에 알맞은 특수등을 사용하는 것이 좋다. 이러한 조명등은 비교적 적은 양의 빛을 발산하지만, 그 반면에 많은 자외선을 내므로, 유물을 보호하기 위해서는 반드시 차단 필터를 끼워 사용하도록 한다.

사진촬영 때 빛에 의해 손상을 입을 가능성이 많은 유물에 대해서는 스트로브(strobe)를 사용하는 것도 추천할 만하다. 비록 스트로브가 순간적으로 많은 양의 자외선과 적외선을 발산하는 것은 사실이지만 빛으로부터의 노출시간이 극히 순간적이기 때문에 유물에 손상을 끼칠 정도는 아니라고 할 수 있다. 그리고 이러한 스트로브를 이용한 사진촬영은 유물의 색과 형상을 정확하고 뚜렷하게 재현해낸다는 장점을 지니고 있다.

불가피하게 촬영을 할 때는 기본적으로 국제박물관회의(ICOM, International Council of Museums)의 보존과학위원회 조명팀이 정한 다음의 규칙을 준수해야 할 것이다.

· 두 개 이상의 플래시를 사용해서는 안 된다.

· 플래시들의 총 에너지가 1,400줄(joule)을 초과해서는 안 된다.
· 설치된 두 개의 플래시는 유물로부터 3m 이상 거리를 두어야
한다.
· 플래시에는 자외선을 흡수하는 필터를 끼워야 한다.
· 일 분에 한 번 이상 플래시를 터뜨려서는 안 된다.

온도

직접적인 태양열이나 강한 국부조명을 제외한다면 온도가 유물
에 크게 해를 주지는 않는다. 온도는 덥고 추운 정도를 나타내는
것으로, 유체의 열팽창에 의한 변화를 이용해 측정하고 수량으로
표시한 것을 말한다. 온도의 변화는 여러 가지 결과를 가져 오는
데, 좋은 면과 좋지 않은 면의 양면성을 띤다. 온도의 변화에 따라
건조함이 발생하고 이어서 습도가 변화해 유물에 손상을 주는 점
은 큰 문제이지만, 이를 제외하고는 온도는 습도만큼 유물에 중요
한 영향을 주지 않는다. 물론 온도가 유물관리에 중요한 요소가
아니라는 말은 아니다.

일반적으로 유물은 고온에서 손상을 입게 되므로 저온을 유지
하는 것이 안전하다고 할 수 있다. 그렇지만 지나친 저온도 유물
에 해롭다. 예를 들어 유물의 환경을 섭씨 영하로 내려가게 하면
대부분의 유물은 타격을 받게 된다. 또 유물에 온도를 일정하게
유지해 주는 것이 바람직하지만 상승과 하락이 반복되면 유물도
수축과 팽창을 반복하게 되어 커다란 손상을 입게 된다. 그래서
일반적으로 전시실이나 수장고의 온도는 섭씨 20±2° 정도로 일
정하게 유지시켜 주는 것이 이상적이라 할 수 있다.

전시실은 관람객들이 안락하게 느낄 수 있는 온도를 유지해야
하고, 유물도 이와 별 차이가 없게 설정한 온도에서 전시하도록
한다. 겨울철에 지나치게 온도를 따뜻하게 유지하는 것보다는 약
간 춥게 유지하는 것이 좋다. 태양 광선이나 점조명 등 과도한 발
열체로부터의 직접적인 조명이 유물환경의 온도 상승을 주도하므
로 이를 차단해야 한다.

직물이나 오래된 유물을 보관하는 수장고는 저온을 유지하는 것

이 좋다. 이렇게 함으로써 상대적으로 곰팡이균에 의한 생물적 손상을 예방할 수 있다. 그러나 이렇게 차가운 장소에서 갑자기 따뜻한 전시실 같은 곳으로 이동했을 경우에는 결로가 생길 가능성이 매우 높으므로 주의해야 한다. 천연색 사진 필름은 색이 바래기 쉬우므로 저온에서 보관하는 것이 좋다. 외국에서는 상대 습도 25%에 섭씨 영하 7°에서 보관하는 곳도 있으며, 필름을 사용할 때 쉽게 환경에 적응시키기 위해 섭씨 영상 5°에서 보관하기도 한다.

유물을 비추는 모든 조명은 열로 환원되고 있다는 사실을 유념할 필요가 있다. 유물을 비추는 강력한 국부조명은 온도의 상승을 가져와 결국은 유물을 뒤틀리게 하거나 쪼개지게 한다. 형광등이 백열전구보다 열을 덜 발산한다고는 하지만, 안정기에서 나오는 열을 감안한다면 이것도 유물에 손상을 주기는 마찬가지이다. 그리고 조명에 의해 발산된 열은 공기의 순환에 따라 전달되므로, 열이 유물에 직접적으로 닿지 않도록 진열장과 구분하거나 또는 밖에 조명기구를 설치하는 것도 잊어서는 안 된다.

습도

습도 문제는 유물관리의 가장 중요한 요소라고 해도 틀림이 없다. 그만큼 습도가 중요하고, 대다수의 유물들이 습도에 민감하게 반응하고 있다. 사람 몸무게의 65% 정도를 물이 차지하듯이, 동·식물체도 상당량의 물을 포함하고 있기 때문에 수분의 감소에 민감할 수밖에 없다. 만약 목재나 골각에서 수분을 제거하면 빠개지거나 뒤틀리게 된다. 이렇게 유물은 수분을 머금고 뿜어내는 과정에서 부풀어졌다가 오므려졌다가 하는 작용을 반복하게 된다. 만약 이러한 동·식물체가 충분히 수분을 함유하고 있다면 손상은 덜 일어날 것이다. 그러나 습기가 있는 상황에서는 직접적인 물리적 손상이 발생하지 않는다고 하더라도, 결국 곰팡이가 생겨나 유물에 손상을 주게 된다.

일반적으로 습도란 일정 체적의 공기 중에 실제로 함유되어 있는 수증기량과 그 공기 포화 수증기량의 비율을 백분율로 나타낸 상대 습도(relative humidity)를 말한다. 습도는 최대 100%에서 최

21. 유물 수장고. 공기조화시설에 이상이 발생하더라도 습도 변화에 의한 유물의 손상을 방지할 수 있도록 천장, 벽면, 바닥을 천연목과 방수합판으로 시공했다.

소 10%까지 그 변화의 폭이 넓은데, 하루의 낮과 밤 사이에도 많은 변화를 보이고 있다. 이렇게 습도가 변화하는 폭이 클수록 그만큼 유물에 손상이 크게 마련이다.

습도의 영향에 의해 유물이 훼손되는 양상은 여러 가지인데, 어떤 이는 이를 물리적·화학적·생물학적 형태로 부르기도 하나, 일반적으로 크기나 형태의 변화, 화학적 반응, 생물적 열화로 나눌 수 있다.

크기나 형태의 변화는 동·식물체로 만들어진 유물들에서 일어난다. 예컨대 목재, 골각, 상아, 가죽, 직물 등은 습기를 머금고 있는데, 상대 습도가 상승하면 습기를 빨아들여 부풀어지고, 하강하면 습기를 내뿜어 수축하게 된다. 이런 과정에서 뒤틀리거나 찢어지거나 쪼개지거나 하는 등의 변화를 보인다. 특히 낮은 습도에서 그렇게 된다. 이러한 변화는 유물의 크기에 따라 그 속도가 다른데, 등신(等身)의 목조불상이 이삼 개월 후에 변화를 보인다면, 종이는 몇 시간 안에 반응을 나타내기도 한다. 이렇게 동·식물체로 만들어진 유물들은 높은 습도에서는 팽창하고 낮은 습도에서는 수축한다는 점에 유의하면서 보관 관리해야 한다.

화학적 반응은 상대 습도가 높은 상태에서 발생한다. 그러한 경

우는 두 가지인데, 그것은 금속의 부식과 색조의 퇴색이다. 금속유물은 건조한 환경에서 보관하는 것이 가장 바람직하다. 금속유물을 상대적으로 높은 습도에 노출하면 부식이 발생한다. 대체로 70% 이상의 습도에서 두면 그러한 현상이 일어난다. 청동유물에 흔히 발생하는 청동병이라 불리는 녹을 방지하기 위해서는 습기 제거가 우선되어야 한다. 여기에 적정한 습도는 40-50% 정도이다. 그리고 청동이나 철과 같은 금속유물은 특수한 진열장이나 보관장을 제작해 40% 정도의 저습장에서 보관 전시한다면 부식을 방지할 수 있다. 납·주석·백랍·은과 같은 금속유물도 건조한 상태가 좋지만, 그렇게 낮은 습도를 필요로 하지만은 않는다. 물론 금은 습도의 영향을 받지 않지만 은은 높은 습도에서 녹이 슨다.

퇴색은 면, 리넨, 모, 비단 등의 유물에서 나타나는데, 습도가 낮을 때보다는 높을 때 빨리 발생한다. 직물은 높은 습도에서 빛에 의해 급속히 퇴색이 이루어진다. 습도가 70% 이상 되면 곰팡이가 생장할 위험성이 매우 높으므로 이 수준에 이르지 않도록 주의해야 한다. 일단 습도 65%를 위험수위로 보고, 최저 40% 이하로 낮아지지 않도록 관리한다. 이 두 한계선은 밤낮이나 사계절을 통해 일관되게 유지되어야 한다. 가장 적절한 습도는 50-55%이므로 여기에서 ±5%를 넘어서는 안 된다.

생물적 열화는 곰팡이균에 의해 일어난다. 대부분의 해충은 습도를 65-70% 이하로 유지하면 그 발생이 억제된다. 만약 습도를 20% 정도로 낮춘다면 곰팡이균을 완전히 박멸할 수 있으나, 실제 유물의 환경을 그렇게 유지할 수는 없다. 따라서 곰팡이에 의한 생물적 피해를 습도 조절로는 완전히 방지할 수는 없고 다만 억제할 수 있을 뿐이다. 출입구나 창문을 밀폐하고 먼지 제거 필터를 설치해 곰팡이균의 침입을 아무리 차단한다고 해도 공기조화 시설을 통해 들어오는 균을 방지하기란 매우 어렵다.

오늘날 날로 늘어가는 고고학적 발굴에 의해 엄청난 양의 유물이 출토되고 있는데, 이들을 어떻게 관리해야 하는가 하는 문제도 심각한 형편이다. 고고학적 유물들은 지하에 오랜 세월 동안 묻혀

<〈도표 3〉 유물별·상태별 상대 습도>

〈도표 3〉 유물별·상태별 상대 습도

습 도	현 상
70% 이상	곰팡이 발생 위험이 있으므로 절대 초과금지. 퇴색가속.
65% 정도	유물에 대한 최고 습도. 다습이 필요한 칠기 보관에 적정.
50-60%	직물류의 이상적인 습도.
55%	일반적으로 가장 이상적인 습도.
50-55%	유화 보관에 적정한 습도.
40-50%	금속 중 청동유물의 부식방지를 위한 최적 습도.
40% 이하	목재, 종이, 직물 등 민감한 유물의 뒤틀림, 찢어짐, 쪼개짐 등이 발생.
20-40%	적색 계통의 식물성 염료의 퇴색이 가장 적음.

〈도표 4〉 상대 습도의 이상에 따른 유물 손상

습 도	손 상
70% 이상	종이, 가죽 등 생물질 유물에 곰팡이 생성. 섬유소나 단백질 성분 유물의 축축해짐. 철이나 동 성분 유물의 부식, 청동병 확산. 석제품과 도자기 속의 염기 방출. 오래된 유리제품의 투명성이 낮아지면서 변색.
35% 이하	섬유소나 단백질 성분 유물의 건조와 파열.
한 시간 내에 5% 정도의 습도 변화	직물류의 이상적인 습도. 습도에 민감한 유물의 수축과 팽창이 반복되어 금, 뒤틀림, 휨, 박락, 들뜸 등 구조적 손상이 발생. 석제품과 도자기의 내외부에 있는 염기의 운동으로 표면 구조나 형태의 손상이 발생.

있다가 지상의 대기에 노출된다. 이러한 환경의 변화에 잘 적응시키지 못했을 경우에 발굴유물은 심한 손상을 입게 된다. 지하에서 유물이 발굴될 때 대기 중의 산소나 빛에 의해서라기보다는 습기의 변화에 의해 급격한 손상을 일으킨다. 대체로 지하의 유물들은 수맥(水脈)에 가깝게 위치해 오랫동안 일정하게 상대 습도 100%를 유지하다가 발굴을 통해 갑작스럽게 대기 중의 낮은 습도와 접하게 된다. 그러면 유물들은 급속히 건조해져 뒤틀리거나 색이 바래거나 빠개지는 것이다.

오히려 생물체로 만든 유물들은 사막과 같이 극도로 건조한 상태나 공기가 밀폐된 수렁, 그리고 수은주가 섭씨 0° 이상 오르지 않는 상태에서는 손상되지 않고 잘 보존될 수 있다. 이러한 상태에서는 생물적 열화가 일어날 수 없어 곰팡이균이 살아갈 수 없기 때문이다. 하지만 이러한 조건도 발굴작업을 통해 유물이 지상으로 노출되면 손상의 위험이 뒤따르게 되므로 대책을 강구해야 한다.

고분을 발굴할 경우에는 바깥 공기가 내부에 들어가지 않도록 이중문을 설치하는 것이 바람직하다. 발굴작업 도중 고분 내에 지나친 조명을 비추거나 많은 사람이 들어가 있게 되면 곰팡이가 생길 수 있으므로 유의해야 한다. 그리고 추운 겨울에 발굴을 할 때 비닐하우스를 만들어 유적지를 보호하는 경우가 있는데, 이는 건조한 상태를 만들 수 있으므로 적정한 습도를 유지해 주어야 한다.

상대 습도의 일정한 통제가 바람직하다는 것을 잘 알고 있으면서도 실제 실행하기에는 여러 가지 어려움이 있다. 전시실과 수장고의 습도를 일정하게 유지하기 위해서는 무엇보다 우선 공기조화시설을 스물네 시간 내내 가동해야 하는데 그렇게 하기에는 너무 많은 예산이 소요된다. 그래서 낮에만 가동하고 밤에는 중지하기도 하는데, 이렇게 되면 습도의 상승과 하강이 반복되어 유물에 해를 주게 된다. 이때 조금이라도 피해를 줄이기 위해서는 공기조화시설을 설정한 습도에 급속히 이르게 가동해서는 안 되며 서서히 습도를 제거하도록 하는 것이 중요하다.

유물에 손상을 주지 않게 상대 습도를 유지하는 데 중요한 사

항들을 요약하면 다음과 같다.

- 항상 습도를 일정하게 유지하도록 한다. 온도가 너무 높거나 낮게 되면 축축하거나 건조하게 되어 습기에 영향을 주기 때문에, 섭씨 19-22°의 온도를 유지해 준다.
- 수장고와 전시실은 유물이 일정한 습도에 적응할 수 있도록 유지되어야 한다. 유물을 대여하거나 받았을 때도 같은 기준이 적용된다.
- 수장고와 전시실에 공기조화시설을 설치해 적정한 습도를 유지하고 오염된 공기와 먼지를 제거하도록 한다. 이러한 공기 순환은 곰팡이균의 생성을 예방할 수 있다.
- 유물을 라디에이터나 햇빛 같은 열에 가까이 전시하면, 이 열이 대기 중의 습도를 빼앗아 가게 되어 결국 유물에 손상을 주므로 주의한다.
- 전시실, 진열장, 수장고 등에 있는 습도계의 일일기록을 점검·기록해 육 개월 단위로 그 변화를 살펴서 개선할 것이 있으면 보완하도록 한다.
- 습기에 민감해 최적의 상태에서 보관 또는 전시해야 할 유물은 특수장을 설계·제작해 사용한다. 특수장은 자동으로 습기 제어가 가능하도록 제작하고, 그것이 어렵다면 습도를 조절하는 실리카 겔이나 아트소브 등을 넣어 일정하게 유지하도록 한다.
- 문제의 소지가 있는 유물의 적정 습도에 관해서나, 또는 생물체나 비생물체로 만든 유물을 함께 전시·보관하는 문제에 대해서는 전문 보존과학자와 상의하도록 한다.

마지막으로 유물들이 주위의 여러 환경과 조건에 노출되었을 때 어느 정도 견딜 수 있는지를 간단히 정리하면 〈도표 5〉와 같다.

유물별 환경 적응 능력

물질＼노출형태	자외선	가시광선	적외선	건조	다습	급건조	건습교대	곰팡이	해충
한　　　지	□	○	○	◎	△	◎	◎	△	△
비　　　단	×	□	△	△	△	□	□	□	□
안　　　료	×	□	○	◎	○	◎	◎	◎	◎
아　　　교	○	○	○	×	□	×	×	□	□
칠	△	◎	□	□	◎	□	□	◎	◎
목　　　재	◎	◎	△	△	○	×	□	□	×
청　　　동	◎	◎	◎	◎	△	◎	◎	◎	◎
철	◎	◎	◎	◎	□	◎	◎	◎	◎
석　　　재	◎	◎	◎	◎	◎	○	○	◎	◎
녹　말　풀	○	○	○	△	△	□	×	×	×
염　직　물	×	□	△	□	□	×	×	□	×
족　　　자	□	△	○	○	○	○	○	△	△
수　묵　화	△	○	□	□	△	□	△	△	△
담　채　화	□	△	△	△	△	△	△	△	△
채　색　화	□	△	×	×	△	×	□	△	△
목　조　각	◎	◎	□	□	□	□	□	△	□
칠　　　기	△	○	×	×	△	×	×	△	△
도　자　기	◎	◎	◎	◎	◎	◎	◎	◎	◎
철　　　기	◎	◎	◎	◎	□	◎	△	○	○
청　동　품	◎	◎	◎	◎	○	◎	□	◎	◎

◎ 매우 잘 견딤　　○ 잘 견딤　　△ 보통　　□ 견디지 못함　　× 아주 못 견딤

2장 유물별 다루기

1. 석제유물

석제유물의 성질

우리나라에서 조각에 가장 많이 이용된 재료는 단연 석재를 들 수 있다. 이것은 국가지정문화재 가운데 약 25%가 석제품이라는 사실로써도 미루어 짐작할 수 있다. 선사시대에는 각종 석기가 만들어졌으며, 역사시대에는 불교의 수용으로 석탑과 석불, 석등, 부도 등이 전국에 건립되었다. 여기에 사용된 석재는 다른 재질에 비해 오래 보존되는 측면이 있어서, 인위적인 손상을 제외하고는 오늘날까지 전해 오는 것들이 많이 있다. 그렇다고 석재가 자연적인 면에서 보존상 완전한 것은 아니다. 석재의 손상 원인은 광범위하고 복잡해서 아직껏 밝혀지지 않은 점이 많다.

석재의 수명은 우선 무엇보다도 돌의 재질에 달려 있다. 광물조직이나 밀도 등이 치밀한 돌은 아무래도 자연적인 손상으로부터 오래 견딜 수가 있다. 그 다음으로는 환경적인 요인으로, 대기 오염이나 기상조건 그리고 생물의 번식 등에 의해 영향을 받는다. 마지막으로는 인공적인 처치에 의해 석재의 수명이 연장될 수 있다. 예컨대 합성수지를 석재의 틈새에 침투시켜 응집력을 증대시키거나, 덮개를 설치해 빗물 등의 수분을 차단하는 방법이다.

석재가 손상되는 요인에도 여러 가지가 있다. 석재 내부에 본디 잠재되어 있는 결집력이 채석이나 가공 과정에서 균형이 깨지는 바람에 자연적으로 손상이 생길 수 있다. 그리고 석재에 무거운 하중이 가해지거나, 습도의 변화에 의해 팽창과 수축이 반복될 때도 손상이 일어나게 된다. 나무나 풀도 석재를 훼손시킨다. 나무

뿌리가 번식하면서 석재에 압력을 주고, 뿌리에 서식하는 각종 미생물의 포자에 의해 번식한 지의류(地衣類) 등이 화학 작용을 일으켜 석재를 손상시키고 있다. 또 석재 가운데 스며 있는 수분이 얼면서 체적이 팽창하고 그에 따라 석재가 파손되는 것이다.

이렇게 결정이 성장해 석재를 훼손하는 점은 염기가 석재에 미치는 영향과 동일하다고 할 수 있다. 석재 가운데나 흙 속에 포함된 가용성(可溶性) 염기($CaCO_3$, $NaCl$ 등)가 물과 함께 녹아 있다가 물이 증발하면 그 결정을 이루는데, 이것이 점점 커지면서 석재 틈새에 압축하는 힘을 발해서 마침내는 석재를 파괴하기에 이른다. 이렇게 흙 속에 스며 있는 염기에 의한 손상은 석조물의 기단부에서 흔히 찾아볼 수 있다. 이렇게 염기에 의한 석재의 훼손은 다른 것들보다 더욱 중요한 요인이 되고 있다.

최근에 들어서는 대기 오염이 석제유물에 손상을 주는 정도가 점차 심화되고 있다. 대기 오염으로 산성비가 내려 야외 석제유물을 훼손시키고, 매연에 의해 유황 성분 등을 함유한 공기가 모든 유물에 해를 끼치는 예가 일반적인 실정이다.

석제유물 다루기

석제유물에 일어나는 손상을 줄이거나 없애기 위한 방법으로는 우선 그 환경을 개선하는 일이고, 그 다음으로는 훼손된 석재를 보강하는 방법이 있다. 야외에 노출된 석조물에 대해서는 덧집을 씌워 비, 바람, 햇빛 등으로부터 보호하고, 단열재를 시공해 동결에 의한 석재의 파손을 예방하는 것이 바람직하다. 또 석조물에 기생하는 지의류를 방제하기 위해서는 약제를 사용한 후 증류수로 닦아내는 방법이 있는데, 이것은 전문적인 작업이므로 전문 보존과학자에게 의뢰해 처리한다.

이러한 방법들에 앞서 석제유물을 보존하는 가장 손쉬우면서도 기본적인 작업은 정기적으로 먼지를 제거하는 것으로, 바로 이 점이 무엇보다 중요한 문제이다. 특히 대리석·석회암·석고·사암 등은 때나 얼룩을 쉽게 타기 때문에 먼지로부터 보호해야 한다. 먼지를 털어내는 솔은 길고 부드러운 모(毛)나 깃털로 만들어 유

물에 손상을 주지 않는 것이 좋다. 먼지를 터는 순서는 항상 유물의 위쪽에서부터 시작해 아래쪽으로 옮겨 온다. 석제유물의 섬세한 부분이나 위험한 부분 또는 채색이 된 부분을 함부로 털어내서는 안 된다. 헝겊으로 먼지를 쓸어내게 되면 석제유물의 작은 홈 사이로 먼지가 쌓여서 오히려 좋지 않을 수도 있다는 점을 고려해야 할 것이다.

먼지가 상당히 끼어서 솔로 충분히 털어낼 수 없는 상태라면 한 번 정도는 물로 씻어 줄 필요가 있다. 특히 석재 색깔이 맑은, 대리석과 같은 유물이 그러한 예에 해당하는데, 양질의 흰 비누가루를 물에 타서 석제유물을 세척하면 된다. 이때 물이 철분을 함유하고 있거나 경수(硬水)인 경우에는 석재의 표면에 손상을 줄 수 있으므로 주의해야 한다. 보다 안전하게 하기 위해서는 정수(淨水)한 물을 사용하는 것이 좋다. 비누액도 쇠로 된 용기에 담으면 오염이 될 수 있으므로 해가 없는 유리용기 같은 곳에 담아서 사용해야 한다.

물로 씻어낼 때는 위에서부터 아래쪽으로 작업하며, 석제유물 구석구석에 끼어 남은 비눗물기는 부드러운 헝겊으로 닦아낸 다음, 마지막에는 깨끗한 물로 완전히 닦아 준다. 이렇게 간단한 처리방법 외에 석제유물에 과도하게 먼지가 끼었거나 오염된 경우에는 여러 가지 합성세제를 이용해 세척하는 방법이 있는데, 이에 대해서는 전문 보존과학자로 하여금 작업하게 하는 것이 안전하다.

돌에 쇠를 접촉시킨 유물도 있는데, 이러한 쇠의 녹이 돌에 생긴 금을 확장시키거나 새로운 금을 만들 수가 있으므로, 가능한 한 건조한 상태를 유지해야 한다. 그리고 둘째로는 쇠의 녹슨 부분을 보존처리해 더이상의 확산을 막는 예방조치를 취한다.

석제유물에 수용성 염기가 배어 나와 하얗게 꽃이 핀 것과 같은 상태는 그대로 방치하게 되면 치명적인 손상을 입는다. 예를 들어, 석회암이나 사암으로 만든 유물이 지하에 묻혀 있다가 지상의 건조한 곳으로 옮겨질 경우에는 내부의 염기가 배어 나오게

되는데, 이는 유물의 상태를 변형시켜서 위험한 상황이 될 수 있다. 또 소형 조각품의 경우 파편이 떨어져 나갈 수도 있다. 이때 표면의 소금 결정체를 솔로 쓸어내어서는 안 된다. 왜냐하면 물감이나 돌부스러기가 휩쓸려 나갈 수 있기 때문이다. 이러한 문제점을 방지하기 위해 적절한 상대 습도 50-55%를 유지하는 것이 바람직하다.

그리고 이러한 염기를 제거하기 위해서는 물에 담가 두는 방법이 있다. 유물의 크기에 따라 탱크의 물을 점검하면서 정기적으로 갈아 주되, 작은 유물은 날마다, 큰 유물은 일 주일 또는 보름에 한 번씩 갈아 주면 된다. 그리고 물이 고여 있으면 염기를 뽑아내는 효과가 적으므로, 흐르는 물에 담가 두는 것이 훨씬 좋다. 물 탱크는 유리, 고무, 플라스틱, 나무 등으로 만들어야 유물에 해가 되지 않는다. 만약 쇠나 구리로 된 탱크를 사용하게 되면 거기에서 발생하는 녹이나 복합물이 유물에 손상을 주게 된다는 점을 고려해야 한다.

매우 큰 유물은 마찬가지로 커다란 목제 탱크에 담가 두는 것이 때로 편리하다. 그러나 목제 탱크는 방수가 되지 않으므로 여러 겹의 폴리에틸렌을 깔아 물이 새지 않도록 해야 한다. 석제유물이 지나치게 크거나 또는 벽체를 이루고 있다면 이를 물에 담글 수가 없을 것이다. 이럴 경우에는 물기 있는 종이 펄프를 이용하는 방법이 있는데, 전문적인 처리를 필요로 하기 때문에 보존과학자에게 의뢰하는 것이 좋다.

석제유물은 대체로 무게가 많이 나가기 때문에 보관할 장이나 받침이 견고한지를 우선 확인한다. 그리고 석제유물들 사이에 충분한 공간을 두어 서로 부딪치지 않게 한다. 또 유물과 바닥 사이에는 목재 받침을 두어서 바닥과의 마찰을 피하고, 또 바닥으로부터의 습기에 의한 손상을 방지한다.

석제유물들은 대체로 무게가 나가고 부피 또한 있어서, 이를 만지고 움직이는 데 어려움이 따르고, 또한 인위적인 손상의 가능성이 많다. 그래서 함부로 다루다가 뜻하지 않게 부서지는 경우가

22. 석제유물을 단거리 이동할 때는 유물 밑에 카펫, 융단, 판지 등을 깔고 이를 잡아당기는 방법을 사용할 수도 있다.

발생할 수도 있으므로 주의가 필요하다. 석제유물을 다루고 움직이는 데에는 몇 가지 지켜야 할 원칙이 있으므로, 이를 준수하는 것이 그 보존의 기본이 된다.

우선 가능한 한 움직이지 않는 것이 가장 바람직하며, 부득이한 경우에는 최소한으로 움직이는 것을 원칙으로 해 계획을 세운다. 그리고 석제유물을 다룰 때에는 면장갑을 끼는 것이 좋다. 유물 자체가 대부분 무거운 것이어서 들고 움직이는 과정에서 손에 묻은 기름이나 먼지가 유물에 깊숙이 스며들어 묻을 수 있기 때문이다. 잘 연마된 대리석 조각품을 만질 때에도 손을 깨끗이 하거나 면장갑을 끼고서 만진다. 그리고 천, 종이, 밀짚 같은 생물질이 직접 대리석에 닿지 않도록 해야 하는데, 그 이유는 그러한 생물질로부터 생긴 곰팡이가 대리석에 얼룩을 생기게 할 수 있기 때문이다.

작은 유물을 움직일 때는 항상 두 손을 사용해 한 손은 밑부분을, 다른 한 손은 몸체를 잡는다. 인체 조각을 본체가 아닌 머리나 팔을 잡고 들어 올리다가는 떨어져 나갈 위험성이 많으므로 함부로 다루어서는 안 된다. 그리고 그 삐져 나온 부분에는 패드를 대서 지탱할 수 있게 해야 하지만 무게를 나가게 하는 패드는 삼가

야 한다.

　대형 석제유물을 움직이는 작업은 전문적인 것이므로 함부로 다루거나 결정하지 않도록 한다. 이를 전문적으로 취급하는 용역업체에 의뢰해 처리하도록 하는 것이 안전하다. 몇 사람이 함께 움직일 수 있는 석제유물은 사전에 충분히 방법을 고려한 다음 조심해 움직인다. 그리 크지 않은 석제유물을 움직일 때는 끌지 말고 들어서 패드가 설치되어 있는 운반기구에 실어서 움직인다. 다만 짧은 거리를 움직일 때는 바닥에 카펫이나 융단을 깔고 그것을 잡아당겨 움직일 수도 있다. 움직이기 전에 해야 할 일은 유물을 담요나 천, 쿠션 등으로 감싸는 것이며, 그것을 묶은 끈에도 패드를 대야 한다.

　작은 석제유물을 내려놓을 때는 그 밑부분이 확고하게 바닥에 붙는지를 확인한다. 그리고 사람들이 통행하는 곳으로 그 삐져 나온 부분이 뻗어 있지 않게 하는 등의 안전조치를 취한다. 석제유물은 원래의 자세대로 보관해야 한다. 그렇지 않고 비정상적인 자세로 두면 한 부분의 무게 때문에 위험에 이르게 될 수도 있다. 돌은 그 자체의 무게 때문에 부서질 수 있기 때문이다. 그리고 무거운 석제유물을 바닥에 둘 경우에는 다음에 들어 올릴 때 문제가 있으므로, 바닥에 받침을 받치는 것이 좋다.

　석제유물을 금속 선반에 보관할 때는 폴리에틸렌 폼이나 면과 같은 불활성(不活性) 물질을 깔아서 금속의 녹이 돌에 옮겨가지 않도록 한다. 금이 간 석제유물을 태양열에 장기간 노출시켜 두면 그 표면에 박리가 생길 가능성이 많다. 따라서 태양열은 물론 난로나 라디에이터 옆에 그러한 석제유물을 두는 것은 위험하다. 통풍이 잘 되도록 보관하는 것도 중요하다. 석제유물을 보관하는 공간을 지나치게 폐쇄해 통풍이 되지 않으면 표면에 염기가 발생할 수도 있고, 또 습기의 균형이 깨져서 결로가 발생하며 거기에서 파생하는 여러 가지 생물의 공격 대상이 되기 때문이다.

2. 금속유물

금속유물의 성질

금속유물은 금, 은, 동, 철, 석(錫) 등의 금속원소로 이루어지거나, 또는 여기에 다른 금속이나 비금속을 서로 융합시킨 합금(合金)으로·만든 유물을 말한다. 일반적으로 금속은 열을 가하면 녹고, 열처리 후에는 굳어지며, 두드리면 펴지고, 열을 전도하며, 독특한 광택을 내는 등의 물리적 특성을 지니고 있다. 금속의 이러한 성질들 가운데 그 단점을 개선하고 장점을 두드러지게 하기 위해 합금을 한다. 이렇게 함으로써 원하는 바대로 견고함이나 광택을 증대시키기도 하고, 또 융해점을 낮추기도 한다.

고대에서부터 사람들은 이러한 단일 원소나 합금 금속을 이용해 무기, 마구, 장신구, 각종 생활용구 등 많은 도구들을 만들어 사용해 왔다. 그 제작기법은 크게 주조(鑄造)와 단조(鍛造)로 나눌 수 있는데, 주조는 철의 경우에서 보듯이 열에는 강하나 충격에는 약한 면을 가지고 있다. 금속유물은 제작방법이나 형태에 따라 손상에 영향을 준다. 얇은 금속용기나 금관같이 섬세하게 세공된 유물은 쉽게 물리적 손상을 입지만, 청동불상과 같은 유물은 주의 깊게 잘 다루기만 하면 그리 큰 물리적 손상을 염려할 필요는 없다.

우리나라의 금속유물은 기원전 청동기시대부터 시작해, 철기시대 이후 오늘날에 이르기까지 다양한 도구로 널리 이용되었는데, 그 사용된 금속은 자연 그대로의 것이거나 또는 물리적 분리방법으로 쉽게 금속원소를 얻을 수 있는 것들이다. 이러한 금속들은 잘 부식되지 않으므로 보존에 커다란 문제를 야기하지는 않았다.

그러나 철을 사용하면서부터 부식문제가 심각하게 대두되었다. 예를 들어 고대의 철기는 지하에 매장된 상태에서도 상당한 부식이 되게 마련이지만, 고고학적인 발굴에 의해 출토된 경우에는 주변 환경의 변화에 의해 더욱 심각한 부식이 발생한다. 그래서 적절한 보존처리가 이루어지지 않는다면 몇 년 사이에 형체도 없이 분해되어 버리는 경우도 흔한 것이 현실이다. 따라서 이러한 금속

유물을 다루고 보관하는 데는 더욱 세심한 배려가 필요하다.

부식이란 금속이 용액에 의해 퇴보하는 현상으로, 달리 표현하면 주위 환경과의 반응에 의해 금속에 가해지는 파괴적 공격이라 할 수 있다. 이러한 현상은 금속이 본래 상태인 산화물(酸化物)로 되돌아가려는 본질적이고 자연적인 성향으로, 에너지를 방출함으로써 더욱 안정된 상태인 산화물로 되돌아가려 하는 것이다. 이는 금속 자체가 자연 속에 존재하는 산화물 상태의 광석에 에너지를 가해 얻은 것이기 때문에 금속 고유의 성질이다.

철기유물이 대기 가운데 노출되었을 때 습기가 존재하지 않으면 거의 부식이 발생하지 않는다. 또한 전해액(電解液)이 존재하지 않으면 부식이 진행되지 않으므로 물 또는 수용액(水溶液)의 온도가 응고점 이하로 내려갈 경우에 부식은 거의 발생하지 않는다고 할 수 있다. 그래서 무엇보다도 금속유물에 대해서는 건조한 환경이 필요하다. 상대 습도가 40% 이하이면 부식이 일어날 가능성이 적다. 철기뿐만 아니라 대체로 다른 금속유물도 마찬가지이지만 적정한 온도는 섭씨 19±2°이고, 습도는 40-45% 정도가 바람직하다.

그러나 부식은 대기 중의 습기 함량에만 의존하는 것이 아니라 먼지 및 기체상태의 불순물 등에 의해서도 영향을 받는데, 이것들이 존재하면 습기가 금속 표면에 쉽게 응축할 수 있어 부식이 촉진된다. 따라서 습기 조절도 중요하지만 항상 먼지가 끼지 않도록 모슬린이나 면으로 금속유물을 깨끗이 닦아 주어야 한다.

그리고 금속유물에 먼지가 앉지 않도록 미리 장에 넣어 밀폐시켜 보관하는 것이 바람직하다. 한 실험 결과에 의하면 금속 표면을 천으로 덮은 것과 그렇지 않은 것을 대기 중에 두고서 몇 개월이 지난 다음 관찰했더니, 천으로 가린 유물에는 녹이 발생하지 않은 데 비해, 그냥 노출시킨 유물에는 상당량의 녹이 진행되고 있음을 확인했다고 한다. 먼지가 거의 없는 순수한 공기에서는 녹이 적게 슬며, 다만 습도가 증가함에 따라 부식이 약간 발생한다.

먼지는 이렇게 금속유물의 부식과 밀접한 관련을 가지고 있다.

따라서 금속유물을 보관하는 수장고 안의 공기는 먼지를 여과해 공급해야 하고, 수장고 안에서의 작업은 삼가야 하며, 장에 들어가지 못한 유물에 대해서는 중성 비닐로 덮어 두는 것이 좋다.

박물관이나 미술관의 지리적 위치도 금속유물의 부식과 관련이 있다. 해안에 가까이 위치하게 되면 공기 중에 자연히 존재하는 여러 가지 염기가 금속유물에 해를 끼치게 된다. 그래서 해안 가까이에 건물을 지을 때는 염기에 의한 부식을 고려해 대비해야 한다.

오늘날에는 매연에 의한 공기 오염이 심각해지면서 금속유물의 부식 또한 증대되고 있다. 이 매연 중에 존재하는 이산화유황이 특히 금속유물에 피해를 주고 있다. 통상적으로 이산화유황은 연료 소모량이 많은 겨울에 많이 발생하고, 또 상대 습도가 70% 이상일 때에 급격하게 부식의 양이 증가하므로, 금속유물을 보존관리하는 데 염두에 두어야 한다.

처음 부식이 발생한 계절도 그 이후의 진행 과정에 밀접한 관련이 있다. 실험 결과에 의하면, 여름철에 초기 부식이 발생한 금속유물은 이후 그 진행속도가 완만한 반면, 겨울철에 시작된 경우에는 그 진행이 수직 상승을 보이고 있다. 따라서 항상 보존관리에 철저해야겠지만, 특히 이러한 여러 가지 점들을 고려해 야외에 노출된 것은 물론 수장고와 전시실의 금속유물에 대한 겨울철 관리에 세심한 주의가 필요하다.

고대 금속유물이 땅속에 매장되어 있다가 발굴에 의해 지상으로 드러나게 되면, 대기 중의 수분, 산소에 의해 부식이 발생한다. 청동기를 습도가 높은 곳에 보관하게 되면 수분과 산소의 작용으로 염기성 염화동으로 변질되면서 부식이 발생하는데, 이를 일컬어 청동병이라 한다. 청동병이 유물에 한번 발생하게 되면 급속도로 확산되기 때문에 수시로 점검해 대비할 필요가 있다.

철기도 발굴 후에 산화작용으로 황산염으로 변질되면서 녹이 발생한다. 이러한 변질을 방지하기 위해 지하나 해저에서 발굴한 금속유물 자체에 함유되어 있는 염기를 없애기 위한 탈염처리를 실시해 부식 인자를 제거하는 것이 바람직하다.

순금을 제외한 대부분의 금속들은 부식되기 쉽다. 고대에서부터 가장 귀중한 금속이었던 금이 땅속에 묻혀 있을 때도 부식되지 않고 오래 보존될 수 있으나, 다만 보다 견고하게 하기 위해 다른 금속과 합금을 하는 경우에는 문제가 있다. 또 다른 금속 바탕에 입사(入絲)나 상감(象嵌) 기법으로 금을 새겨 넣는 경우에 그 바탕을 이루는 금속의 부식에 의해 덮여 버릴 수 있다. 그리고 얇고 섬세하게 새겨진 금은 손상되기가 매우 쉽다.

은이나 동은 염화물질이나 황화물에 의해 부식되기 쉽다. 땅속에서 발굴한 은제유물은 검은 부식층을 나타내는 수가 흔히 있다. 또 수장고나 전시실에 오랫동안 보관된 은제유물이 부식되어 누르스름하면서 검게 변한 얇은 층을 이루고 있는 경우도 있다. 그래서 수장고에 은제유물을 보관할 때는 유황 성분이 없는 중성지로 여러 겹 싼 다음 고급 폴리에틸렌으로 만든 상자에 빈틈없이 봉함해 보관한다. 폴리비닐 클로라이드로 만든 상자에 보관하게 되면 손상을 가져올 수 있으므로 사용하지 않도록 한다. 그리고 전시된 은제유물은 공기 중의 유황 성분에 매우 민감하게 반응해 녹을 발생시킨다. 유황은 유물의 받침대에 도배된 양모, 펠트(felt) 천 등 단백질 섬유에서도 발산되므로 주의한다.

얼마 전까지만 해도 금속유물은 빛에 영향을 받지 않는 것으로 알려져 왔으나, 최근의 조사에 의해서 이러한 인식은 수정되기에 이르렀다. 은제유물을 광선에 노출시킨 결과 색깔이 변했다고 한다. 은제유물은 특히 강한 조명을 통해 그 전시효과를 극대화할 수 있다는 점에서 흔히 강한 점조명을 사용하는 경우가 많은데, 이는 유물에 손상을 가져올 수 있으므로 재고할 필요가 있다.

땅속에 묻혀 있던 청동유물은 부식되어 파란색, 녹색, 빨간색을 띠고 있는 경우가 많다. 청동의 녹은 유물의 일부분이 되어 더이상의 부식을 방지하기도 하나, 표면이 벌어져 금이 생기면 그 사이에서 열화가 발생해 결국 유물이 부서지거나 깨지게 된다. 따라서 이를 방지하기 위해서는 습도를 40% 정도로 일정하게 유지해 건조한 환경을 만들어 주고, 또 유물 표면에 부식의 증거인 백록

색의 분말 반점이 생기면 즉시 보존처리를 하고 건조한 곳에 옮겨 보관하도록 한다.

발굴을 통해 출토된 금속유물들도 잘 관리해야 한다. 그렇지 않으면 균열과 부식을 초래할 수 있다. 출토된 유물에 대해서는 먼저 부드러운 솔이나 붓으로 가능한 정도의 흙을 제거하고, 물로 씻는 것은 좋지 않으므로 먼저 알코올로 세척한다. 그러나 습한 곳에서 출토된 유물을 알코올로 세척하면 건조가 급격히 진행되어 유물에 균열이 발생할 수 있으므로, 이럴 경우에는 낮은 농도의 알코올을 사용한다.

부식이 덜 된 유물이라 할지라도 그대로 두면 손상이 급속하게 진행되므로 건조한 상태를 유지하도록 하며, 밀폐된 용기에 실리카 겔과 같은 건조제를 넣어 낮은 습도에서 보관하면 손상을 막을 수 있다. 흔히 스폰지나 솜 위에 발굴된 금속유물을 올려 두는 경우가 있는데, 이는 매우 위험한 일이다. 이러한 물질들은 습기를 조절하지도 못할뿐더러 부식된 잔편들을 잡아당겨 손상을 더욱 가중시키기 때문에 삼가도록 한다.

금속유물 다루기

금속은 외견상 견고한 것 같지만 조금만 잘못 다루거나 열악한 환경에 놓이게 되면 쉽게 훼손된다는 점을 항상 염두에 두어야 할 것이다. 나무나 종이로 만든 유물도 다루기가 까다롭지만 이들은 자체적으로 수분을 흡수했다가 배출하는 성질을 가지고 있어서 어느 정도 습도 조절이 이루어지고 있다. 그렇지만 금속의 경우에는 그러한 능력이 없기 때문에 따뜻하고 습기 찬 공기가 찬 금속의 표면에 직접 닿게 되면 거기에 결로가 발생하게 된다. 따라서 따뜻한 수장고에서 금속유물을 꺼내 차가운 공기가 있는 밖으로 나갈 때는 주의해야 한다.

이렇게 민감한 금속유물은 다루고 만지는 데도 십분 조심해야 한다. 될 수 있는 대로 유물에 손을 안 대는 것이 바람직하고, 굳이 만질 일이 있으면 반드시 면장갑을 끼는 것이 좋다. 면장갑의 손가락 부위가 지나치게 길면 섬세한 금속유물을 집는 데 오히려

23. 금속유물을 밀차로
이동할 때는 두 사람
이상이 면장갑을 끼고
작업한다. 표면 상태와는
달리 내부에 균열이 있는
유물이 많으므로 이동시
특히 주의한다.

장애가 되므로 손에 꼭 맞는 것을 골라 끼는 것이 좋다.

　면장갑을 끼지 않고 금속유물을 직접 만지면 손에 있는 땀이나 기름기가 금속 표면에 남아 산화를 유발하게 된다. 특히 광택이 있는 금속유물에는 손자국이 남게 되므로 반드시 면장갑을 끼어야 한다. 섬세한 금속유물을 만질 때는 손에 꼭 맞는 비닐 또는 폴리에틸렌 장갑을 끼는 것도 좋다. 유물이 지극히 섬세해 부득이 맨손으로 다루어야 할 경우에는 손을 깨끗이 씻고서 만지도록 한다.

　외견상 별다른 문제점이 없어 보이는 금속유물도 엑스선으로 투시하게 되면 내부에 균열이 있는 경우가 많은데, 이러한 유물을 움직일 때는 특히 신중을 기해 운반상자나 받침을 이용해서 유물을 움직이는 것이 안전하다. 보관상자는 습기를 조절하는 오동나무로 만드는 것이 가장 좋다.

　보관상자에 금속유물을 넣어 움직일 때는 반드시 상자의 밑을 받쳐 들고, 금속이 무겁다는 생각을 항상 잊지 않아야 한다. 금속유물을 넣은 보관상자의 묶은 끈을 들다가는 금속의 무게를 견디

지 못하고 끊어지는 경우도 발생할 수 있으므로 조심할 필요가 있다. 골판지나 종이로 만든 상자인 경우에도 마찬가지이다.

보관장이나 전시대 바닥에 금속유물을 직접 둘 때는 손상 여부를 살펴야 한다. 바닥재인 나무, 금속, 가죽, 염직물에서 유물에 해가 되는 독성이 발생할 수 있고, 또 그러한 바닥재 밑에 붙어 있는 접착제가 유물에까지 침투할 수도 있기 때문이다. 충분히 건조되지 않은 나무는 산을 방출할 수 있으며, 그 위에 칠한 라카나 페인트에서 내는 독성이 유물에 해를 끼칠 가능성도 많으므로 세심한 주의가 필요하다.

금속유물을 보관할 때는 그 주위에 뾰족하거나 날카롭게 삐져 나온 유물 옆에는 두지 않도록 한다. 금속유물을 바닥에 내려 놓을 때는 중성지를 깔고서 두며, 포장할 때도 반드시 중성지를 사용해 유물의 산화를 막는다. 귀금속 유물은 매우 파손되기 쉬우므로 솜 위에 직접 두지 않아야 한다. 솜이 장식의 섬세한 부분을 잡아당길 수 있기 때문에, 종이에 먼저 싼 다음 솜 위에 둔다. 그리고 금속유물을 만질 때 손에 차고 있는 시계나 반지가 유물에 닿아 긁을 수 있으므로 풀어 두는 것이 좋다.

동경(銅鏡)이나 범종을 들어 올릴 때는 뉴(紐)만을 들어서는 안 된다. 세월이 흐름에 따라 이 부분이 약해졌을 가능성이 많기 때문이다. 동경을 세워서 벽에 걸어 전시할 때 뉴에 끈으로만 걸어 두는 것도 위험하므로, 밑에 나사못이나 튼튼한 핀으로 받쳐 두는 것이 안전하다. 물론 동경에 나사못이나 핀이 직접 닿아서는 손상될 가능성이 있으므로 유물에 해가 되지 않는 플라스틱이나 비닐을 입혀서 사용하도록 한다. 그러나 가능한 한 비스듬히 눕혀 전시함으로써 유물에 부담이 가지 않게 하

24. 청동거울.
우리나라 청동기 문화를 대표하는 유물로 국립중앙박물관 소장품이다. 중국 거울에는 동물이나 형상이 그려져 있는 데 비해, 우리나라 거울은 기하학적 무늬가 새겨져 있는 것이 특징이다. 거울 뒷면에 달려 있는 두 개의 꼭지에는 원래 끈을 매달게 되어 있지만, 거울을 만지거나 뒤집을 때 이 꼭지를 들어 올리다가는 부러지는 경우가 생길 수 있으므로 주의한다.

25. 칼과 같이 길이가
긴 금속유물을
이동할 때는 두 손을
사용해야 한다.
천으로 한쪽 팔을
덮고 그 위에 유물을
걸쳐 운반하기도 한다.

는 것이 상책이다.

길이가 긴 금속유물을 들어 올릴 때 한 손을 사용하면 대단히 위험하다. 긴 칼을 손잡이 부분만 잡고 들어 올리는 것이 그러한 예이다. 칼을 들 때는 한 손으로는 손잡이를 다른 손으로는 몸체를 잡도록 한다. 칼을 들어서 다른 사람에게 전해 줄 경우에는 먼저 위와 같이 든 다음 그대로 전해 주면 상대방이 두 손으로 이를 잡는 방법이 있고, 또 다른 방법으로는 전해 주는 사람이 한 손으로 손잡이를 잡고 칼을 하늘로 치켜 세워 넘겨주면 상대방이 이를 한 손으로 받는 방법도 있다.

은이나 동으로 된 유물을 전시를 위해 닦거나 연마해 광택을 내는 경우가 있다. 물론 그렇게 하면 보기에는 좋을 수 있으나, 자칫 금속 표면에 새겨져 있는 귀중한 정보나 자료가 소멸될 위험성이 많으므로 함부로 광택을 내는 일은 삼가도록 한다. 그렇다고 해 유물에 앉은 먼지를 제거하는 데 소홀해서는 안 된다. 순면이나 부드러운 모슬린으로 표면에 흠이 생기지 않게 하면서 먼지를 깨끗이 닦아내도록 한다.

3. 직물유물

직물유물의 성질

우리나라에서 직물이 언제부터 생산되었는지는 확실한 근거를 알 수 없을 만큼 오랜 역사를 지니고 있다. 그러나 이런 오랜 역사에도 불구하고 실제 남아 전해 오는 직물은 드물다. 예를 들어 삼국시대의 직물에 대해서는 불국사 석가탑에서 발견된 유물과 같은 일부를 제외하고 단지 문헌이나 벽화 등을 통해서 확인할 수밖에 없다. 그만큼 직물은 손상되기 쉬워서 남아 있는 유물이 드물다는 사실을 반증하기도 한다. 직물은 면, 삼베[大麻], 모시[苧麻]와 같이 식물성 섬유로 된 것과 비단과 같이 동물성 섬유로 된 것으로 크게 분류할 수 있다. 여기에 물감으로 염색을 하는 경우가 많기 때문에 오랜 세월이 흐르면 변·퇴색의 가능성이 매우 높다.

직물은 이렇게 동·식물로부터 뽑아 만든 것으로, 보존이 매우 어려운 것 가운데 하나이다. 직물 자체가 고분자 유기 화합물로서 유기 화학의 법칙에 따라 자연적으로 훼손이 이루어지게 된다. 여기에 자연광, 인공조명, 먼지, 산소, 습기 등이 작용해 그 손상을 촉진시키고 있고, 또 곰팡이균이나 해충도 직물 보존에 타격을 주고 있다. 그래서 오늘날 남아 있는 직물 가운데 그 제작 시기가 아주 오래된 유물은 남아 있는 것이 드문 형편이다.

직물류는 이렇게 보존이 까다롭고 또 취급이 잘못되었을 경우에는 그 훼손의 속도가 현저하게 나타나는 경우가 많기 때문에 주의를 필요로 한다. 그런데 직물은 그것을 구성하는 기초인 섬유의 특성과 성질에 따라 여러 가지 차이점을 보이고 있다. 따라서 직물의 기초 단위로서의 개개 섬유의 특성과 성질을 파악해 그것에 맞는 적절한 대응을 할 필요가 있다. 그러면 먼저 여러 가지의 섬유 가운데 면, 삼베, 모시, 비단 등 주요한 몇 가지에 대해 살피기로 한다.

식물성 섬유 가운데 고려말 조선시대에 걸쳐 가장 널리 보편화된 것은 면(綿)이다. 면은 분자구조가 셀룰로오스(cellulose)이며,

열에 견디는 정도가 양호한 편이나, 섭씨 150° 이상에 방치하면 누렇게 변하고, 섭씨 250° 이상에서는 곧 분해된다. 이렇게 높은 온도에 잘 견디지만, 햇빛에 장시간 노출시키면 산화되어 누렇게 변하게 된다. 면은 비교적 높은 수분 흡수율을 가지고 있기 때문에 땀이나 외기(外氣)의 습기를 잘 흡수한다. 면은 물에 의해 생긴 얼룩에 견디는 힘이 약하고, 수용성 색소가 포함된 물이 침투하면 물은 증발하고 색소만 남아 자국이 생기게 된다. 그리고 물빨래를 하면 줄어들 우려가 있다.

염색하는 데 있어서는 모든 물감에 친화성이 좋은 편이며, 모든 표백제에도 잘 견디는 특성이 있다. 면은 비단이나 마에 비해 표면이 거칠어서 그곳에 쉽게 오염물질이 정착한다. 그리고 곰팡이 균이 침해하기 쉬워서 결국에는 그것에 의해 분해되며, 풀을 먹여 놓으면 좀벌레가 서식하게 된다. 따라서 습기 있는 곳에 보관하지 않도록 주의한다.

면은 비교적 내구성이 강해 마찰에 잘 견디고, 내열성이 높은 편이다. 그리고 물에 젖었을 때의 강도가 평상시 습도에서보다 10% 정도 증가되므로 물빨래에도 강한 편이다. 또 면섬유는 공기의 투과성이 좋아 내·외부로의 공기 순환을 잘 이루는 장점을 지니고 있다. 이에 비해 가장 큰 단점은 구김살이 잘 생기는 것과 한번 생긴 구김살을 제거하기가 쉽지 않다는 점이다. 따라서 다른 직물을 다룰 때에도 마찬가지이지만, 특히 면직물을 구기면 다시 회복시키기가 어렵다는 점을 염두에 두고 구기지 않도록 조심해야 한다.

마(麻)는 우리나라에서 면이 생산되기 이전부터 직물로 널리 사용되었다. 그 종류도 여러 가지이지만 흔히 볼 수 있는 것은 삼베와 모시이다. 삼베는 주성분이 섬유소로서, 그 비율이 77-78% 정도에 이르는데, 섬유가 거칠고 탄력성이 좋지 않으며, 표백이 곤란한 단점이 있다. 이에 비해 질기고 물에 잘 견디는 장점이 있다. 모시도 주성분이 섬유소로서, 그 비율이 66-78% 정도에 이른다. 조직이 섬세하고 단아한 특성이 있으며, 표백에 의해 하얀색이 되

고 광택이 좋아 여름철 의복으로 적절하다. 습기에 강해서 물에 담가 두어도 잘 침해 받지 않으며, 습기를 머금으면 강도가 현저하게 증가한다. 이에 반해 탄성 회복률이 좋지 않아 구김살이 잘 생기는 단점이 있다.

면이나 마와 같은 이러한 천연 셀룰로오스 섬유는 쉽게 구김이 생겨서 원래의 모습을 되찾으려면 다림질이 필요하다. 물론 직물 유물을 함부로 다려서는 절대 안 된다. 반드시 전문 보존과학자에게 의뢰해 유물에 손상이 가지 않는 범위 내에서 처리하도록 한다.

비단[絹]은 누에고치를 형성할 때 만들어지는 연속 섬유로서, 그 분자구조는 단백질이며, 길이는 700-800m 정도 되는데, 1,000m가 넘는 것도 있다. 표면이 부드럽고 빛을 잘 반사해 광택이 있다. 비단은 모든 섬유 가운데 최상으로 평가되고 있듯이, 보온성이 높고 오염물질이 잘 부착되지 않으며, 마찰에도 잘 견디는 강한 섬유이다. 이밖에도 곰팡이나 해충에 잘 견디고, 대부분의 물감에 잘 염색이 잘된다. 또 흡습성(吸濕性)이 높고, 잡아당기거나 세탁할 때 수축에 대한 안정성이 양호하다.

이러한 장점에 비해 몇 가지 단점도 있다. 땀에 의해 쉽게 얼룩이 지는 면이 있으며, 모든 섬유 가운데 자외선에 가장 약해 수시간 동안 직접 비추면 강도가 절반으로 감소한다. 따라서 비단으로 된 유물을 햇빛이나 인공조명에 장시간 노출시킨다는 것은 손상과 곧바로 직결된다는 사실을 유념해야 할 것이다.

직물유물 다루기

직물에 손상을 미치는 요인도 여러 가지이다. 온도, 습도, 먼지, 광선, 그리고 인위적 손상 등이 각 직물의 종류에 따라 다양하게 영향을 미치고 있다. 그러면 이 요인들에 의한 직물의 퇴색에 대해 살펴보기로 한다. 먼저 그 요인을 열거하면 다음과 같다.

- 공기 중의 산소와 태양광
- 매연물질인 아황산가스, 질소가스, 염소가스
- 땀 성분 중의 산(酸)

- 세탁에 의한 염료의 탈락
- 마찰에 의한 직물 표면의 광선 반사 변화
- 다림질 열에 의한 색소의 변질
- 풀의 부패로 인한 산의 작용
- 곰팡이 발생

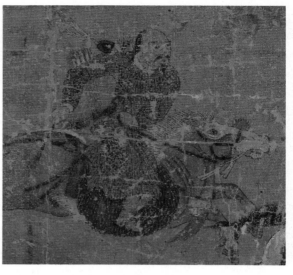

직물의 퇴색은 그 첫단계에 서는 온도의 영향이 크지만, 그 다음 단계에서는 그리 큰 영향을 미치지 못한다. 다만 온도가 높으면 미생물이 생장할 수 있는 여건을 조성한다는 점에 서 경계해야 한다. 따라서 직물의 적정 온도인 섭씨 20°를 유지하 도록 한다. 빛은 온도의 상승을 가져와 직물에 손상을 주기도 하 지만, 태양광이든 인공 조명이든 광선에 의한 변·퇴색을 무엇보 다도 조심해야 할 필요가 있다. 섬유가 자외선을 흡수하면 화학적 인 변질이 촉진되어 그 강도를 저하시키고, 또 염색물을 쉽게 변·퇴색시키는데, 거기에 습도가 높은 조건이면 더욱 촉진된다. 직물 가운데에서 자외선에 가장 취약한 것은 비단인데, 태양광에 몇 시간만 노출되어도 강도가 현저하게 줄어드므로 철저하게 차 단해야 한다.

직물을 전시했을 때에는 그 변·퇴색의 위험성이 크다. 형광등 은 백열등보다 훨씬 많은 자외선을 방출하고 있다. 그래서 이러한 자외선을 차단하기 위해서는 반드시 퇴색 방지용 전구에 필터를 끼우는 것이 좋다. 자외선뿐만 아니라 가시광선도 직물의 변·퇴 색을 유발한다. 자외선 차단 필터는 이러한 가시광선까지는 차단 하지 못한다. 따라서 가시광선의 양을 조절하는 수밖에 없다. 직물 을 보존하기 위해서는 전시된 상태에서 관람객이 식별할 수 있는 최소한의 조도만을 유지해야 하는데, 그 적정한 조도는 50-70럭

26. 〈천산대렵도 (天山大獵圖, 부분)〉. 고려 공민왕이 그렸다고 전해오는 그림으로 국립중앙박물관 소장품이다. 바탕의 비단 올이 삭아 터지고 채색이 심하게 박락되어서 상태가 매우 좋지 않다. 비단은 좋은 환경에서는 잘 보존되나, 자외선에는 직물 가운데 가장 약하다. 습기에도 쉽게 손상을 일으키므로, 가장 적절한 습도 상태인 상대 습도 20% 정도를 유지하는 것이 좋다.

스이다.

직물 보관에 있어서 일반적으로 습도를 최저 45%에서 최고 65% 이내에서 유지시켜야 하며, 그 가운데에서도 가장 적절한 습도는 50-55% 범위이다. 습도가 높으면 빛에 의한 변·퇴색을 촉진할 뿐만 아니라, 곰팡이나 해충의 번식을 유발한다. 그리고 습도가 지나치게 낮으면 섬유의 수축을 가져와 물리적으로 약한 상태를 초래한다.

최근에 생산되는 인조 섬유들에는 곰팡이가 생성될 가능성이 극히 적은 데 비해, 옛 직물유물들은 곰팡이에 약한 편이다. 양모나 비단은 그래도 곰팡이에 잘 견디지만, 시간이 오래 되거나 습기가 심하면 곰팡이가 번질 수 있다. 특히 면이나 마는 풀을 먹여서 보관하면 습기가 생길 때 곰팡이가 번식하게 되고, 또 오염물질이 부착된 상태대로 보관할 때도 거의 곰팡이의 피해를 입게 된다. 따라서 보관 전에 땀, 얼룩 등 오염물질과 풀 먹인 것을 제거하는 것이 예방책이다.

곰팡이는 습도 11-12% 이상이면 생성되고, 70% 이상이면 특히 잘 번식한다. 섭씨 15-40°의 온도에서 발육이 가능하며, 그 가운데에서도 섭씨 30° 정도에서 가장 잘 번식한다. 곰팡이가 번식하지 못하도록 하기 위해서는 밀폐 용기에 넣어 건조하고 서늘한 장소에 보관하는 것이 좋다. 그리고 실리카 겔과 같은 제습제를 넣어 둘 수도 있는데, 이때 직물에 직접 닿지 않도록 한다.

해충도 직물에 서식하며 손상을 준다. 해충이 서식하기 좋은 온도는 섭씨 25-30° 범위이고, 습도는 60-80%이다. 같은 온도에서도 습도가 낮거나, 또는 같은 습도에서도 온도가 낮으면 해충으로부터 피해를 적게 입는다. 따라서 낮은 온·습도를 유지하는 것이 방충의 기본이라 할 수 있다. 온도는 섭씨 10°, 습도는 50% 정도면 무난하다.

해충에 쉽게 피해를 입는 직물은 잘 밀폐된 보관장이나 상자를 이용해야 한다. 새로이 부화된 유충(幼蟲)은 이러한 보관장이나 상자에 0.1mm 정도의 틈만 있어도 침입할 수 있으므로 철저하게

밀폐하도록 한다. 그렇다고 밀폐를 위해 직물을 폴리에틸렌 비닐로 싸놓는 것은 좋지 않다. 만약 온도가 급격히 떨어지면 내외부의 차이에 의해 결로현상이 발생할 수 있기 때문이다. 그리고 밀폐를 아무리 잘했다고 할지라도 거기에 이미 해충이 서식하고 있다면 별 의미가 없을 것이다. 따라서 밀폐 전에 해충을 완전히 제거하는 작업이 선행되어야 한다. 유충을 죽이기 위해 방충제 파라디클로로벤젠(paradichlorobenzene)을 투여했을 때 밀폐 여부에 따라 〈도표 6〉과 같은 결과가 보고되었다(UNESCO, 1968). 이 결과에 의하면 소독에 있어서 밀폐 여부가 살충을 결정하는 매우 중요한 요소임을 알 수 있다.

〈도표 6〉 밀폐 정도에 따른 살충 효과

밀폐 형태	기 간	살 충	생 존
밀폐되지 않은 보관장	8일	10%	90%
잘 밀폐된 보관장	8일	90%	10%
얇은 종이백	7일	10%	90%
두꺼운 종이백	10일	60%	40%
잘 밀폐된 두꺼운 종이백	7일	100%	0%

직물에 서식하는 해충의 방제를 위해서는 수장고나 전시실 전체에 대한 정기적 훈증(燻蒸) 소독을 실시하는 방법이 최근에 많이 행해지고 있지만, 방충제를 사용하는 방법이 아직은 널리 사용되고 있다. 방충제는 여러 가지가 있지만 파라디클로로벤젠과 같은 휘발성 약제가 일반적으로 사용되고 있다. 이 약제는 살충력은 그다지 크지 않지만 해충이 그 냄새를 싫어해 기피하는 작용을 한다.

방충제를 투여할 때 한 용기 속에 종류가 다른 것을 함께 넣으면 화학작용으로 옷감을 변색시키거나 변질시키기 쉬우므로 반드시 한 종류만을 택해 넣도록 한다. 그리고 방충제가 직접 직물에 닿게 되면 오점이 남거나 변색을 일으킬 수 있다. 아울러 직물에 장식으로 부착된 금속도 이들 방충제에서 내뿜는 가스에 의해 변

색될 수 있으므로 주의해야 한다.

이러한 방충제는 밀폐된 용기 속에서 사용해야 가스 농도가 높게 된다. 그리고 또 일반적으로 공기보다 비중이 무거워 밑으로 가라앉는 성질이 있으므로 수납장이나 용기의 위쪽에 두는 것이 효과적이다. 용기 속에 넣어 둔 방충제는 승화하기 쉬우므로 주의해서 보충해야 한다. 보통 삼사 개월 정도 유효하다. 방충제의 승화속도는 종류에 따라 다르나, 일반적으로 온도가 높아지면 속도가 빨라서 여름에는 겨울보다 네다섯 배의 양이 승화한다는 점도 고려해야 한다.

천연 셀룰로오스 섬유는 또한 산에 견디는 힘이 약하다. 따라서 이러한 물질에 의한 얼룩이 있으면 가능한 한 신속하게 제거하는 것이 좋다. 그리고 과일 주스와 같이 산이 많은 음료수를 마시고 손을 씻지 않은 상태에서 천연 셀룰로오스 섬유유물을 절대 만지지 않도록 한다.

먼지도 직물에 손상을 준다. 지역에 따라 먼지의 성분은 다소 차이가 있지만 대체로 회분이 전체의 50% 정도를 차지하며, 6-8%의 기름 성분, 그리고 나머지 탄소분으로 이루어지고 있다. 탄소분은 매연을 포함한 유기 화합물로서, 특히 이 가운데 아황산가스는 거의 대부분의 유물에 막대한 타격을 주게 된다. 아황산가스는 공기 중의 먼지 성분이 철의 촉매 역할로 인해 섬유에 붙어 황산으로 변하면서 셀룰로오스 섬유에 강력한 해를 미친다.

비단은 산에 견디는 성질이 있어서 곧바로 피해가 나타나지는 않지만 오랜 시간이 지나면 그 효과가 나타날 수 있다. 먼지 입자는 매우 작아서 섬유 사이로 끼어 들어가면 제거하기가 어려워진다. 한번 내려앉은 먼지는 섬유에 깊숙이 침투해 단단히 고착되므로, 조심스럽게 세척을 한다고 할지라도 섬유가 약해지는 것을 피할 수가 없다.

직물에 먼지가 끼지 않도록 잘 관리해야겠지만 먼지도 일종의 역사를 지닌 유물에 해당되므로 함부로 세척해서는 안 된다. 세척은 전문 보존과학자에게 의뢰해 실시하되, 주로 섬유 표면에 발생

한 오염이나 변색 부위의 제거에 국한해야 할 필요가 있다. 그리고 이것도 상태가 양호한 경우에 한해서 실시한다. 만약 섬유 내부조직의 구조적 변화에 이르기까지 변화가 진전되었다면 어떠한 보존처리에도 절대 신중을 기해야 한다. 이는 결국 직물에 대한 보존과학적 처리도 필요하지만 무엇보다 섬유 내부에 구조적 변화가 발생하지 않도록 하는 예방대책이 중요한 것이다.

직물의 손상을 방지하기 위한 예방대책은 주위 환경을 적절하게 유지하는 것이 제일 중요하다. 그리고 그에 못지 않게 인위적인 손상이 크게 작용하므로 직물을 다룰 때는 기본사항은 물론 실제 개개 유물에 대한 취급요령까지 잘 익혀서 실수가 없도록 해야 한다. 직물을 만질 때에는 흰 면장갑을 끼어서 유물에 직접 손이 닿지 않도록 해야 한다. 손에 묻은 기름때나 먼지 등이 직물에 닿아 손상을 일으킬 수 있기 때문이다. 그러나 손으로 직접 만져야 한다고 판단되었을 경우에는 반드시 먼저 손을 깨끗이 씻어야 한다. 그리고 직물의 올이 손상될 가능성이 있는 장식품을 착용하는 것도 금물이다. 반지 같은 것도 직물의 올을 손상시킬 수 있으므로 끼는 것을 삼가야 한다.

직물을 조사 기록할 경우가 생기는데, 이때 만년필이나 볼펜 등 한번 묻으면 지워지지 않는 필기구는 절대 사용해서는 안 될 뿐 아니라 유물 근처에 두어서도 안 된다. 이럴 때는 항상 연필을 사용하고, 또 직물에 직접 닿지 않도록 세심한 주의를 해야 한다. 실측을 할 때에도 대나무나 금속자를 사용하다 보면 찢기거나 올이 손상을 입을 가능성이 있으므로, 반드시 천으로 된 자를 사용하도록 한다.

이미 언급한 바 있지만, 유물번호를 기입할 때 직물에 직접 써서는 안 된다. 순면에 번짐이 없는 잉크로 번

27. 직물보관장.
직물의 접힘이나 구김을 피하기 위해 받침봉이나 롤러에 직물을 감싼 뒤 이를 보관장에 끼워 둔다.

28. 직물유물을 이동할
때는 충분한 크기의
운반상자를 사용한다.
상자 바닥에 중성지를
깔고 유물을 순면
보자기나 중성지로
감싸 오염을 방지한다.

호를 써서 면실로 직물에 기워 넣는다. 또 수장고에 넣어 둔 직물을 뒤적여 보지 않고서도 번호를 확인할 수 있도록 중성지로 만든 꼬리표를 만들어 면실로 기워 두는 방법이 있다.

섬유의 올을 손상시키지 않게 하기 위해, 접거나 구기지 않도록 한다. 한번 손상된 올은 회복되지 않는다. 직물은 약하기 때문에 쫙 펴거나 잡아당겨서는 안 된다. 고대의 직물은 물론 근대의 직물도 마찬가지이다. 그리고 직물을 직접 들어 올려서도 안 된다. 받침봉이나 롤러를 이용해 다룬다. 한 사람이 롤러에 감은 직물의 가운데 부분을 잡아서는 안 되고, 봉의 끝부분을 두 사람이 각기 잡는다.

다른 유물과 마찬가지로 직물도 움직이는 것을 최소한으로 제한하는 것이 손상을 줄일 수 있는 첫걸음이다. 움직일 때에는 상자에 넣거나 밀차에 실어 직물을 이동시킨다. 걸개에 보관된 유물은 걸개만을 들어 움직이면 안 된다. 한 손으로는 걸개를 들고 다른 손으로는 직물의 중간쯤의 밑을 받쳐서 직물 무게에 의한 긴장이 분산되도록 하는 것이 좋다. 개켜진 의상이라면 순면 보자기에 싸서 두 팔로 밑을 받쳐 움직이거나 또는 운반상자에 넣어 움직이는 방법이 있다. 이때 오염될 위험성이 있는 손이나 기물을 조심한다. 운반상자 내부를 깨끗이 청소하고 바닥에 중성지를 깔아 오염을 차단한다. 또 구김살이 가지 않도록 조심해 다루고, 유물이 접혀지지 않을 만큼 충분한 크기의 운반상자를 확보하는 것이 좋다.

전시나 보관을 위해 의상을 마네킹에 걸어 둘 때는 그 마네킹의 크기가 적절해야 된다. 너무 크거나 작아서는 의상을 걸어 두는 데 좋지 않다. 마네킹에 의상을 입히거나 벗길 때는 항상 두 사람 이상이 참여해 작업함으로써 그 손상을 줄일 수 있다.

그리고 마네킹 옆에는 충분한 크기의 작업대를 두고 거기에 의상을 펼쳐 두었다가 마네킹에 입히도록 한다. 작업대 윗면은 부드럽고 깨끗한 순면천이나 중성 보드지를 대고, 날카로운 도구나 핀 등을 치워서 손상을 미리 방지한다. 그리고 직물로 된 의상이나 장식물을 입어 보거나 착용하는 행위는 절대 금물이므로 주의하도록 한다.

직물을 장기간 전시하면 손상이 발생한다는 사실은 분명하다. 전시기간 중의 손상을 최소한으로 줄이려는 노력이 필요하다. 직물의 전시를 위해 직물에 핀을 박았다면 이를 반드시 제거해야 한다. 그렇지 않으면 핀에서 생긴 녹이 직물에 해를 끼치게 된다. 그리고 될 수 있으면 직물에 핀을 박지 않는 것이 바람직하고, 굳이 그래야 한다면 금속핀 둘레에 유물에 해가 없는 비닐을 씌우는 것이 좋다. 이미 언급했듯이, 직물을 벽 같은 곳에 전시할 때에 힘을 분산해 손상을 줄이기 위해서는 벨크로 테이프를 이용해 걸어 두는 방법이 가장 좋다.

직물유물을 적절히 보관하기 위해서는 알맞은 분류가 선행되어야 한다. 시대별, 소재별, 용도별, 산지별, 기술별, 성별(性別)로 분류하는 방법이 있다. 이 가운데에서 시대별 분류가 가장 기본적인 방법이 된다. 그리고 보관을 위해서는 그것이 만들어진 염직방법, 염료, 색채, 문양, 구성기법 등 소재를 잘 파악해 분류하는 방법이 뒤따라야 한다.

이러한 분류가 끝나면 같은 분류품들끼리 보관하는 것을 원칙으로 하고 그 보관에 세심한 신경을 기울여야 한다. 직물 보관은 개개의 종류와 상태에 따라, 걸거나 평평하게 펴두거나 외부를 감싸 두거나 또는 지지대를 사용하거나 하는 등의 적절한 방법을 취한다. 이러한 방법은 어느 것이 직물에 가해지는 압박이나 긴장

을 가장 최소화하는가 하는 점에 비추어 유물관리자가 선택한다.

보관장이나 상자는 직물이 충분히 들어갈 수 있을 만큼 여유가 있어야 한다. 공간이 비좁아 직물을 접거나 포개 두는 것은 좋지 않다. 걸어 둘 때는 걸개가 튼튼한지를 점검하고, 무거운 직물을 서랍에 둘 때는 바닥이 견실한지를 확인한다. 보관장, 서랍, 상자 등 직물을 보관하는 시설과 용기는 중성 물질로 만들어야 직물에 해를 끼치지 않는다.

그리고 그 위에는 중성지를 깐다. 만약 중성이 아닌 물질로 만든 장이나 상자에 보관하게 되면 거기에서 방출되는 산성기가 직물에 손상을 준다. 예를 들어, 면직물을 그러한 산성기나 유해 공기에 직접 노출시킬 경우에는 누렇게 변색된다. 따라서 장, 서랍, 상자를 중성 물질로 제작하고, 그 위에 중성지를 깔거나 감싸 두는 것이 안전한 방법이다. 또 중성지는 서랍에 펴 보관하는 의복 안에 끼워 두거나, 접힌 부분에 패드를 넣어 두는 등 여러 가지 용도로 사용할 수 있다.

보관장이나 상자는 오동나무로 만드는 것이 가장 좋다. 오동나무는 잘 건조해 만들면 뒤틀리지 않으며, 습기가 많을 때는 내부의 습기를 흡수하기 때문에 건조한 상태를 유지시켜 주는 장점이 있다. 오동나무가 아닌 목재 보관장이라면 나무 표면에 중성지를 깔아서 나무에서 나오는 유해물질을 차단하도록 한다. 직물은 평평하게 펴서 보관하는 것이 가장 안전하다. 그래서 커다란 것은 롤러를, 의상은 걸개나 마네킹을 사용해 보관한다. 우리 나라의 옛 궁중 의례복이나 관복과 같이 긴 의상은 어깨 선에 어울리는 옷걸이를 사용하되, 그 속에 솜을 넣고 밖에는 순면으로 감싸 걸어 두어 의상에 긴장이 발생하지 않도록 한다.

29. 의상 보관용 걸개. 의상에 긴장이 발생하지 않도록 솜을 넣고 순면으로 감싼다.

의상을 보관장 밖에 노출시켜 마네킹이나 걸개에 걸어 두는 경우도 있는데, 이때에는 의상을 면으로 덮은 다음 그 위에 다시 검은 폴리에틸렌을 씌워 빛에 의한 손상을 예방한다. 여기에서 폴리에틸렌을 밀폐시키지 않아야 하는데, 만

약 그렇지 않다면 공기가 유통되
지 않아 결로현상이 발생할 수도
있기 때문이다. 직물에 핀으로
고정시킬 필요가 있으면 반드
시 스테인리스강이나 놋쇠로 만든

30. 의상은 가능한 한
크게 개켜 군주름이
생기지 않도록 한다.
특히 가슴, 목 부분에
주름이 가지 않도록
주의한다.

핀을 사용해야 녹을 방지할 수 있다. 그리고 바닥에 떨어진 핀을
사용하게 되면 거기에 묻은 먼지가 직물에 손상을 줄 수 있으므
로 삼가도록 한다.

　보관장이나 용기의 크기 때문에 의상을 펴서 보관할 수 없는
경우가 많다. 이럴 때는 의상을 개켜서 보관한다. 개킬 때는 장이
나 용기의 크기에 따라 가능한 한 크게 접어 군주름이 생기지 않
도록 하며, 특히 의상의 어깨, 가슴, 목 부분이 접히지 않도록 잘
개킨다. 주름을 예방하기 위해 접히는 부분에 둥근 막대 형태의
봉을 넣어 둘 수도 있다. 이 봉은 순면천 가운데에 솜을 넣어 만든다.
의상은 한 벌씩 개키며, 보관할 때는 덮개를 씌워 보호한다. 직물이
서로 닿는 부분에는 중성지를 댄다. 또 직물을 롤러에 말아 두는
경우에도 중성지를 대서 직물에 산이 침투하지 않도록 한다.

보관하는 도중의 손상을 방지하기 위해 직물유물은 손질을 하는 것이 좋다. 곰팡이를 방지하기 위해서는 습기를 제거해야 하는데, 이를 위해서는 밖에 내다가 건조시키도록 한다. 건조는 습기가 적고 통풍이 잘 되는 장소에서, 오전 10시에서 오후 2시 사이에 습도가 가장 낮은 때 실시한다. 보통 이른봄 화창한 날에 의상을 거풍(擧風)하는 경우가 많은데, 이때는 습도가 높을 뿐 아니라 해충의 활동기이므로 부적합하다. 오히려 11월말경이나 1-3월이 공기가 건조하고 해충의 동면기이므로 더 적당하다. 햇빛을 쪼이는 것은 소독 효과를 거둘 수도 있지만, 변·퇴색의 염려가 있으므로 삼가고, 바람이 잘 통하는 그늘에서 거풍한다.

4. 목제유물

목제유물의 성질

나무는 선사시대부터 연료나 도구로 사용되어 왔다. 나무는 주위에서 쉽게 구하고, 또 쉽게 다룰 수 있으며, 탄력이 있고, 뛰어난 질감을 지니는 등의 장점을 지니고 있다. 그래서 사람들은 오랜 역사에 걸쳐 나무를 이용해 많은 도구를 만들고 예술품을 제작했다.

전 세계적으로 나무의 종류는 수천 종에 이르지만 사람들이 이용할 수 있는 숫자는 약 삼백 종에 이른다고 한다. 이런 나무들을 이용해 사람들은 집을 짓고, 농기구와 수렵도구 그리고 생활용구를 만들었으며, 각종 장식과 예술품을 제작한 것이다. 그러나 유물로서의 나무는 보존상 여러 가지 단점도 지니고 있다. 습도의 변화에 민감하게 반응한다거나, 질이 균등한 재료를 얻기 어렵다거나, 또는 썩기 쉽고 불에 타기 쉽다는 점 등이 오랜 세월 동안 안전하게 보존하기 어려운 점들이다.

목재는 여러 종류의 세포로 구성되어 있으며, 그 배열, 크기, 구성비율 등은 목재의 성질을 나타내고 그에 따라 용도 또한 달라진다. 세포의 각 개체는 세포벽으로 구분되는데, 여기에는 그 골격을 구성하는 셀룰로오스, 충전물질인 리그닌, 그리고 이 둘 사이를

연결해 주는 헤미셀룰로오스(hemi-cellulose)로 구성되어 있다.

　이러한 목재의 성질을 결정하는 성분 중에 주의해 볼 것이 리그닌이다. 세포벽 사이에 있는 리그닌은 세포를 결합시키는 역할을 하고, 세포벽 안에 있는 리그닌은 셀룰로오스와 밀접히 연결되어 있어 목재를 단단하게 하는 등, 강도의 결정에 중요한 역할을 하고 있다. 침엽수 목재는 활엽수 목재보다 대체로 리그닌 성분이 많아 휘어 가공하기에 어려움이 있다. 이 리그닌은 공기, 특히 햇빛에 노출되면 시간이 흐름에 따라 목재의 색을 황색으로 변하게 하는데, 이 성분을 제거하지 않은 신문 용지가 시간이 지나면 누렇게 변해 수명이 짧아지는 것도 이러한 이유에서이다. 그래서 목재로부터 좋은 종이를 만들기 위해서는 섬유로부터 리그닌을 분리해야 한다. 그러나 리그닌은 목재가 마를 때 나타나는 치수의 변화를 감소시키고, 또 독성이 있어서 썩거나 벌레 먹는 것을 방지하는 장점도 가지고 있다.

　나무는 자라는 동안 여러 가지 영향과 생물의 피해를 받아 많은 결점이 생기게 된다. 이러한 결점은 목재의 강도를 낮추고 외관을 손상시켜 그 이용 가치를 하락시키는 요소이다. 이 가운데 가장 큰 결점이 옹이라 할 수 있다. 옹이는 나무줄기 가운데 남아 있는 나뭇가지의 기초 부분이다. 나뭇가지는 비, 바람이나 자체의 무게를 지지해야 하므로 줄기보다 더 센 강도가 요구되어 치밀하고 단단하다. 그래서 목재를 말릴 때 옹이는 뒤틀림과 쪼개짐 등의 결함 발생요인이 되기도 하고, 톱질과 도장(塗裝), 접착에 어려움을 주며, 강도를 낮추는 등, 일반적으로 목재의 가치를 떨어뜨린다. 따라서 목가구에 옹이가 있으면 아무래도 그 유물의 수명이 단축되리라는 것은 틀림없는 사실이다.

　건조한 목재를 습기가 많은 공기 중에 두면 그 습기를 빨아들여 수분의 함유율이 높아지고, 반대의 상황에 두면 습기를 내뿜어 낮아진다. 완성된 목제품이 사용되는 기간 중에도 언제나 이 현상이 나타난다. 목재에 함수율이 변화함에 따라 치수가 늘어났다 줄어들었다 한다. 그래서 목제유물이 수축과 팽창을 하게 되면 결합

31. 목각인물상
(木刻人物像).
출토지가 알려지지
않은 8세기경의
중앙아시아의
목각인물상으로,
국립중앙박물관
소장품이다. 재질은
활엽수 계통의 목재인데,
몸체 가운데 부분이
갈라지기 시작했다.
통나무의 핵심부는
조직이 치밀해 완전한
상태이나, 주변부는
불완전하기 때문에
이 부분에 수축작용이
일어나 긴장이
발생하면서 결국에는
핵심부에서 먼저
균열이 발생하게 된다.

부가 느슨해지거나 접착층이 벌어지거나 칠막이 갈라지는 등의 변형이 생기게 된다.

목재 안에는 세포벽에 결합되어 있는 수분과 유리된 수분이 있다고 한다. 그런데 대부분의 목재에는 30% 정도의 세포벽에 결합된 수분이 있는데, 만약 이 수분이 조직에서 빠져 나가게 되면 목재가 뒤틀리거나 빠개지는 등 물리적 성질에 타격이 일어나기 시작하므로, 그 이하로 수분이 감소하는 데에 신경을 기울여야 한다. 그러나 20% 이상의 수분을 지니고 있으면 곰팡이균이나 변색균에 의해 침입을 받을 수 있는 조건이 되므로 아울러 주의해야 한다. 목재의 수축과 팽창은 각 조직과 구조에 따라 달리 나타난다는 데에 특히 문제가 있다. 수축과 팽창이 반복되는, 유물로서의 목재를 관리하는 데는 많은 어려움이 따른다.

건조를 잘못하게 되면 목재에 여러 가지 손상이 나타난다. 휨, 뒤틀림, 빠개짐, 찌그러짐 등이 그것이다. 휨에는 너비 방향, 길이 방향, 측 방향으로의 휨이 있다. 너비 굽음은 판재의 너비 방향으로 휜 것을 말하는데, 판재의 양면 수축률이 달라 그 가운데 수축률이 더 큰 한쪽으로 휘게 되는 것이다. 이는 폭이 넓거나 두께가 얇은 판재에 잘 나타난다. 너비 굽음은 건조기간을 조정해서 과도한 건조를 피함으로써 어느 정도 예방할 수 있다. 길이 굽음은 판재 양쪽면이 길이 방향으로 서로 수축률이 다를 때 발생한다. 측면 굽음도 판재의 측면이 길이 방향으로 수축률이 달라 휘는 것을 말한다.

뒤틀림은 목재 무늬의 각 수축률이 다르기 때문에 일어난다. 수축률은 목재의 어느 부분을 사용했는가에 따라 달라지기도 한다. 통나무의 중앙 부분에서 잘라낸 판재를 곧은결이라 하고 바깥쪽에서 잘라낸 판재를 무늬결이라 하는데, 곧은결 판재는 무늬결 판

재보다 두께가 수축되는 비율은 크나 폭이 수축되는 비율이 적고, 건조시켰을 때 결함이 덜 나타난다.

빠개짐은 건조로 인해 조직이 서로 잡아당기는 힘을 견디지 못해 생기는 현상으로, 크게 다음의 두 가지 경우가 있다. 통나무로 된 목재는 습도가 낮아져서 건조해지면 표층과 내부의 수분 차로 인해 수축의 정도에 긴장이 발생하게 된다. 건조한 표층은 수축하려고 하나 내부는 거기에 저항한다. 그렇게 되면 나이테는 자신의 둥근 원을 지탱하지 못하고 어떤 지점에 금이 생기게 된다. 이런 금이 옆에 위치한 나이테에 이어져 파급되면서 목재가 빠개지는 것이다.

통나무를 가공해 물건을 만든 경우에도 습도가 낮아지면 빠개지는데, 이때에도 표층과 내부의 수축 차에 의해 긴장이 발생한다. 이러한 경우에도 실제 건조는 표층에서부터 시작되므로, 상호 긴장에 의해 외부에서부터 내부 쪽으로 금이 가게 된다. 유물에 목재심 부분이 없다고 할지라도 그 심 방향으로 빠개짐이 향하게 된다. 또 표층의 한 곳에서 발생한 긴장은 주위의 여러 곳에 계속적으로 영향을 주어 빠개짐이 발생한다.

여러 개의 둥근 나무 판재를 서로 붙여서 만든 원통형 조각품의 경우도 습도에 따라 수축이 발생할 수 있다. 만약 네 개의 판재를 서로 붙여 만들었을 때, 원통형 판재의 바깥쪽이 목재의 심 쪽인지 또는 껍질 쪽 면인지에 따라 휘는 경향이 다르게 나타난다. 판재의 바깥면이 목재의 껍질 쪽을 향했던 것이라면, 건조함에 따라 그 이음새 부분에 반대 방향으로 수축이 일어나서 마침내는 원통형 조각의 바깥쪽 틈새가 벌어지게 된다.(도판 32-a) 그러나 판재의 바깥면이 목재심 쪽을 향했던 것이라면, 판재가 더 심하게 안쪽으로 휘어지면서 오히려 원통형 조각의 안쪽이 벌어지는 현상이 발생하게 된다. (도판 32-b) 물론 이런 경우에도 각 판재 사이가 약화되는

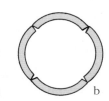

32. 판재를 이어 붙여 만든 원통형 목조각의 균열은 판재의 사용 방향에 따라 균열의 방향이 다르다.

결과가 일어나지만 원통형 조각의 바깥쪽이 직접적으로 터지지는 않는다. 그래서 상당수의 고대 목조각가들은 작품을 만들 때 이런 후자의 결구방식을 이용한 판재를 사용함으로써 그 손상을 줄이려고 했다는 사실이 밝혀지고 있다.

목재에는 무늬가 있다. 이를 목리(木理)라 부른다. 목리는 대부분 나무의 상하 축에 평행하게 나타난다. 그렇지만 목리가 비스듬히 나선 모양으로 선회하는 것도 있다. 또 어떤 나무는 목리가 수년 동안 한 방향으로 선회하다가 다시 반대 방향으로 선회하는 예도 있다. 선회 주기는 유전 인자에 의해 지배되는 것으로 알려지고 있다. 이러한 목리 방향에 따라 목재의 성질 또한 달라지게 마련이다.

33. 곧은결 판재(왼쪽)는 무늬결 판재(오른쪽)보다 폭 수축률이 적고, 건조시켰을 때 결함이 적다.

목재의 강도를 우선적으로 고려한다면, 상하 축에 평행한 목리가 가장 좋다. 이런 목리는 휨이 적고 강도가 강해 기다란 판재가 들어가는 공예품을 제작하는 데 알맞다. 목리의 경사가 심해질수록 휘기 쉽고 강도가 약해진다. 나선형으로 목리가 선회하는 목재는 전형적으로 강도가 약하고 건조할 때나 사용할 때 뒤틀리게 된다. 목리의 선회 방향이 교차로 진행되는 목재는 합판과 유사한 성질을 갖고 있기 때문에 모든 방향에 강하고 쉽게 쪼개지지도 않는다. 또 외관상 무늬도 아름다워 미적 가치를 지닌 공예품을 제작하는 데도 좋다. 그러나 목재의 상하 축 방향으로의 수축이 커서 건조할 때 뒤틀리기 쉬운 단점이 있다.

목제유물의 변형이나 왜곡은 습도의 변화에 의해 발생할 수 있으며, 그것은 목재가 본래 지니고 있는 성질이다. 유물이 한번 휘거나 줄게 되면 아무리 습도를 조절한다고 해도 완전한 원상으로 회복될 수가 없는 것이 사실이다. 그러나 목재는 보존환경이 적절하면 오랜 기간 동안 원상을 유지할 수 있는 내구성이 강한 유기재료이다. 그 반대로 환경이 적절하지 못하면 미생물·열 등에 의해 쉽게 피해를 입을 수 있는 단점도 가지고 있다.

목제유물은 햇빛에도 심하게 손상을 입으므로, 비록 간접적이나마 햇빛을 쏘이지 않도록 한다. 그러나 목제유물에 가장 경계해야 할 손상은 미생물에 의한 것이다. 목재에 침입하는 미생물은 그 종류가 매우 다양한데, 주로 변색을 시키거나 썩게 하거나 또는 표면을 오염시킨다. 목재가 한번 썩게 되면 중량이 감소하고 동시에 강도가 감소한다. 예를 들어 중량이 5% 감소하면 정상 목재에 비해 50% 정도의 강도가 감소한다는 사실을 유념할 필요가 있다.

목재가 썩는 데는 균의 생육 환경이 조성되면 언제라도 가능하다. 수분, 산소, 온도를 그 주요한 환경 인자로 들 수 있다. 균이 활동하기 위해서는 우선 물이 없어서는 안 된다. 앞에서도 언급했듯이 목재에는 세포벽에 결합된 약 30% 정도의 물이 존재하는데, 균이 성장하기 위해서는 이 이상의 물이 있어야 한다. 대부분 균에 적합한 목재의 함수율은 50-150% 범위이며, 20% 이하로 물의 비율이 낮아지면 균이 자랄 수 없게 된다. 이런 점에서 볼 때, 목제유물을 균으로부터 보존하기 위해서는 수분을 제거하는 것이 바람직하나, 또 지나치게 건조시키는 것은 뒤틀림이나 빠개짐을 조성할 위험이 있으므로 주의해야 한다.

균은 산소가 전혀 없는 곳에서는 자랄 수 없다. 물이나 땅속 깊은 곳에 있던 목제유물이 썩지 않은 이유가 바로 이 때문이다. 산소는 균의 물질 분해활동에 소비되며, 균체 성분의 합성에도 이용된다. 산소와 더불어 온도도 균이 성장하는 데 중요한 요소이다. 약 섭씨 5-40°에서 균이 발육하며, 대개의 경우 섭씨 24-32°가 적당한 온도다. 섭씨 0° 이하 또는 50° 이상에서는 생육이 정지된다.

수분, 산소, 온도 등 환경 인자 가운데서 한 가지라도 결여되면 균이 자랄 수가 없게 되어 목제유물의 손상이 일어나지 않을 것이다. 이 가운데서도 특히 수분이 가장 중요한 요인이다. 그래서 적절한 수분을 유지하도록 하고, 통풍과 환기를 잘해 균이 자랄 수 없게 대비하도록 한다. 목제유물의 변색은 수분이 충분한 상태에서 균이 번식함에 따라 발생되는 것이다. 목제유물에 붙어 있는

이물질에서 균이 번식하므로 항상 유물을 깨끗이 하여 사전에 예방하도록 한다.

목제유물 다루기

목제유물은 우선 크기에 따라 보관방법을 달리한다. 크기가 작은 목공예품들은 격납장에 넣어 둘 수가 있지만, 커다란 목가구는 수장고에 그냥 보관하게 된다. 이때는 유물에 먼지가 앉는 것을 방지하기 위해 모슬린과 같이 부드러운 면직물로 덮개를 만들어 덮어 두는 것이 좋다. 이 덮개에 면으로 된 이름표를 바느질해 쉽게 식별할 수 있게 한다. 만약 목공예품에 먼지가 끼게 되면 제거한다. 먼지 제거는 부드러우면서도 보풀이 일지 않는 천으로 한다. 그러나 천으로 닦아서 손상될 것 같은 부위는 피해야 하며, 그 대신 부드러운 솔로 먼지를 쓸어내면서 진공 청소기로 흡입한다.

목재를 이용한 공예품 가운데 오늘날 남아 있는 것으로서 오래된 것은 선사시대까지 거슬러 올라간다. 경상남도 의창군 다호리에서 발굴된 많은 목공예품들 같은 유물들이 바로 그것이다. 삼국시대에도 고구려, 백제, 신라의 고분에서 많은 목공예품들이 출토되었다. 이 당시에는 민간에서 목기들을 생활용기로서 많이 사용했으리라 보인다. 고려시대에는 선사시대부터 이어온 칠기의 전통을 발전시켜 나전칠기(螺鈿漆器)를 개발했으며, 조선시대에는 사찰과 민간에서 다양한 목공예품들이 제작·사용되어 많은 유물들이 오늘날까지 남아 전해오고 있다.

목공예품들은 종류가 다양하다. 나무의 재질이나 제작기법 등 그 범주가 무수하다고 할 수 있다. 목공예가 주로 나무를 위주로 해 물건을 만들지만, 거기에는 부수적으로 칠, 나전, 화각(華角) 등의 기법이 사용되고, 재질도 여러 종류의 나무뿐만 아니라 대나무를 이용한 것도 포함된다. 그러므로 목공예품이라 해서 하나의 기준에 따라 다룰 수만도 없다. 개개의 재질에 맞는 보존방법을 택해 적절한 대응을 해야 한다.

목공예품 가운데 가장 다루기 어렵고 까다로운 것이 칠공예품이다. 조금만 잘못 관리하게 되면 손상된 부분이 다시는 원상으로

회복될 수 없기 때문이다. 칠기는 나무로 기물을 조형한 다음에 그 표면에 옻나무에서 나오는 즙인 옻칠을 바른 것을 말한다. 또한 칠에다 조개껍질, 회 등 여러 가지 물질들을 섞어서 투명도와 색깔을 조절하기도 한다. 우리나라에서는 이러한 칠기를 이미 선사시대부터 제작·사용했다. 실제로 상당수의 유물이 남아 있는데, 그 보존상태가 매우 불완전하다. 고분에서 발굴한 유물들은 대부분 나무가 삭아 없어지고 칠막만 남아 있거나, 설사 어느 정도 완전한 형태를 보인다고 할지라도 공기 중에 노출되면서 심하게 손상을 입는 경우도 많다.

옻칠은 원래 목기 표면에 직접 발라 부식을 막는 도료 역할을 하기 위한 것으로서, 그 자체가 내구성이 강하다. 그러나 어떤 자극이 가해졌을 경우에는 쉽게 벗겨지는 단점이 있다. 한번 박락이 시작된 다음에는 원상 회복이 불가능하다고 할 수 있다. 그래서 그 표면에 삼베를 바르고, 그 위에 다시 조개껍질 가루를 칠과 섞어서 만든 고래풀을 칠해 견고하게 한다.

나전칠기는 칠기에 자개를 박아 장식한 것을 말한다. 이때 박아넣은 자개가 떨어지지 않게 하기 위해, 삼베를 대고 그 위에 고래풀을 칠해 견고하게 한 다음 자개를 붙이고 여러 번 덧칠을 해 자개의 굴곡을 없애고 윤을 내는 것이다. 여기에 사용되는 자개는 전복껍질을 최상품으로 치고, 거북의 등껍질이나 상어껍질을 대용하기도 한다.

이런 나전 기법에 비해, 쇠뿔을 가지고 얇은 투명판을 만들어 그 안쪽에다 채색의 그림을 그려서 목공예품의 표면을 장식하는 것을 화각이라 한다. 화각은 설채(設彩)가 자유롭고 쇠뿔 자체의 광택이 화사해 한국 목공예의 독특한 측면을 엿볼 수 있는 기법이다. 오늘날 남아 있는 화각공예품은 상자, 문갑, 베갯모 등 다양하나, 18세기 이전으로 제작시기가 올라가는 유물은 찾아보기 어려운 실정이다. 게다가 보존상의 어려움이 있는데, 화각판을 부레풀로 붙이는 것이어서 옻칠처럼 견고하지 못하며, 각판이 풍화되기 쉽고 부서지기도 하는 단점이 있다.

유물들을 다루는 데
는 모두 어려움이 있지
만, 그 가운데서 목공예
품은 세심한 신경을 기
울일 필요가 있다. 이런
유물들은 대체로 상태
가 극히 불량하므로 다
루고 움직일 때는 전문
보존과학자와 상의하는
것이 우선적으로 필요
하다. 특히 나전이나 화
각을 비롯한 칠공예품
들은 습기에 민감하므

로, 55-65%를 유지시켜 주는 것이 절대 필요하다. 물론 온도도
섭씨 19-25°의 범위를 벗어나서는 안 된다. 칠기는 빛에도 민감
하게 반응하므로 암실과 같이 어두운 곳에 두는 것이 좋고, 비단
이나 면 같은 천으로 싸서 오동나무 상자에 넣어 보관하는 것도
안전한 방법이다. 그리고 칠기를 만지거나 움직일 때는 반드시 면
장갑을 끼어서 지문이나 기름기가 유물에 묻지 않도록 한다.

습도가 적정한 상태를 벗어나 지나치게 건조해지면 칠기에 손
상이 일어난다. 예컨대 칠이나 장식을 지탱해 주는 접착제가 힘을
잃어 나전이나 화각이 떨어진다. 접착력이 없어져 박락이 일어난
부분에는 더이상 손상이 가지 않도록 접촉을 금해야 하고, 이를
움직이고자 할 때는 밑에 받침을 넣어 유물 자체에 손상이 가지
않도록 한다.

우리나라의 목공예는 다소 거친 면이 있고 군더더기 장식을 배
제하는 면이 그 주요한 특징을 이루고 있다. 나무의 재질과 사용
상의 기능을 고려해 내실을 중요시한 것이다. 그래서 일체의 장식
을 거부하는 경우도 많다. 못이나 접착제 같은 것도 불가피한 부
위에 한해 사용하고 되도록이면 제 몸체끼리의 합리적인 결구를

35. 경상에서 양 날개
부분에 달린 두루마리개판은
대부분 접착제로 붙였기
때문에 이 부분을 들어서는
안 된다.

더 소중하게 여기고 있다. 그래서 금속장식을 붙이지 않고 맞짜임,
연귀짜임, 턱짜임 등 여러 가지 짜임 방법을 사용해 목공예품들을
제작해 왔다.

이렇게 견실하게 만들어진 목공예품도 잘못 다루거나 보관하면
쉽게 손상을 입을 수 있다. 적정한 습도에서 벗어나 지나치게 건
조한 상태에 목공예품을 두게 되면 수축현상이 발생해 짜임의 결
구 부분이 느슨하게 된다. 어떤 유물은 각 부분별로 나무 재질이
서로 다른 경우도 있다. 그렇게 되면 수축률이 서로 달라 틈새가
벌어지거나 결구 부분에 이상이 생긴다. 그래서 유물이 헐렁하게
되어 삐그덕거리게 된다. 이런 유물을 만지고 움직일 때는 파손이
되지 않도록 조심해 다루도록 한다. 그리고 무엇보다 결구 부분에
힘을 가해 손으로 잡거나 들어 올리지 않도록 하는 것이 목공예
품을 안전하게 다루는 데 가장 중요하다. 목공예품을 움직일 때는
바닥에 두고 끌어당겨서는 안 된다. 짧은 거리라도 반드시 들어서
옮기도록 한다.

목공예품들은 여러 부분으로 이루어진 경우가 많다. 예를 들어
목불상은 대체로 몸체, 머리, 팔, 다리 부분이 서로 접합되어 있다.
경상(經床)의 위에 놓인 물건이 굴러 떨어지지 않게 하기 위해
양 날개 부분에 두루마리개판이 있는데, 이 부분은 대개가 접착제

102

36. 목불좌상을
이동할 때는
두 사람이
함께 작업한다.
한 손으로는 불상의
무릎을 잡고, 다른
손으로는 허리를
잡되 다른 사람의
손과 깍지를 낀다.

로 따로 붙여 만들었다. 마찬가지로 반(盤)도 윗면에 두른 변죽을
여러 조각으로 붙여서 만든다. 이런 유물들에 대해서는 먼저 각
접합부가 견실한지를 우선 자세히 살필 필요가 있다. 그리고 이
접합부를 들어 올린다거나 여기에 힘을 가하는 행위를 절대 해서
는 안 된다.

목불상들을 움직이고자 할 때 쉽게 생각해 불상의 양팔을 잡고
들어 올리는 경우가 생길 수 있는데, 이것도 위험 천만한 일이다.
불상의 양팔은 대개가 별개의 목재를 조립해 접합제로 붙였거나
못으로 박아 두었기 때문에 잘못하다가는 떨어질 가능성이 높으
므로 삼가도록 한다. 불상의 머리 부분을 들어 올리는 것은 말할
나위도 없다. 특히 사찰에 있는 목불상은 그 밑부분이 병충해를
입어 바스러지기 쉽거나, 또는 쥐들이 서식하는 장소로 이용되어
서 손상을 입었을 가능성이 높으므로 먼저 상태를 면밀히 살핀
후에 움직이는 것이 바람직하다.

목불좌상(木佛坐像)을 움직이거나 옮기려면, 먼저 광배(光背)와 대좌(臺座) 등 분리가 가능한 것은 따로 움직인다. 불상을 드는 작업은 반드시 두 사람이 동시에 협력해 실시한다. 한 손으로는 불상의 무릎을 잡고, 다른 손으로는 불상의 등허리를 잡되, 다른 사람의 손을 잡아 서로 깍지를 낀다. 그리고 나서 신호에 따라 동시에 불상을 들어 올리도록 한다. 목불입상(木佛立像)도 반드시 두 사람이 움직인다. 한 사람이 먼저 불상의 등허리를 두 손으로 받치면, 다른 사람이 대좌 밑을 든다. 그러면 불상의 등허리를 받친 사람이 서서히 불상을 눕혀서 움직이면 된다.

채색된 불교 목공예품들을 다룰 때도 특별한 주의가 필요하다. 채색 방법에는 두 가지가 있는데, 표면에 백토(白土)나 호분(胡粉)을 바른 위에 채색을 하는 방법과 먼저 칠을 한 바탕에 금박을 입히는 방법이 있다. 앞의 방법으로 된 유물은 시간이 흐를수록 표면과 백토 사이의 점착성이 떨어져서 결국 박락이 생긴다. 이런 상태에서는 손을 대는 경우는 물론 가벼운 충격에도 채색이 떨어지게 되므로 신중하게 다루어야 한다. 불상에서 중요한 얼굴 부분이 이런 상태에 이른 경우에는 더욱 조심하도록 한다. 칠 바탕에 금박을 입힌 방법은 앞의 경우보다 접착력이 나아 더 안전한 편이다. 그러나 주위 환경이 좋지 않게 되면 금박에 금이 가는 수가 발생한다. 그래서 손을 댈 때는 항상 표면상태를 잘 관찰한 다음에 적절하게 대응해야 한다.

크기가 큰 목공예품은 대개 몇 부분으로 분리되어 끼워져 있는 경우가 많다. 절에서 사용하는 법고대(法鼓臺)나 업경대(業鏡臺)는 밑부분에 상서로운 동물인 사자나 해태가 받치고 있는데, 이들 동물의 등 위에 꽂혀 있는 북이나 거울 받침은 고정된 것이 아니라 끼워져 있으므로, 움직일 때는 이 부분을 분리한 다음에 들어 올리는 것이 안전하다. 또 사자나 해태의 꼬리도 끼우기식으로 되어 있으므로 마땅히 분리해 옮기도록 한다.

생활가구도 마찬가지이다. 이층농이나 삼층장도 위와 아래가 분리되어 있으므로 따로 떼어서 옮겨야 한다. 조상의 신주를 모시는

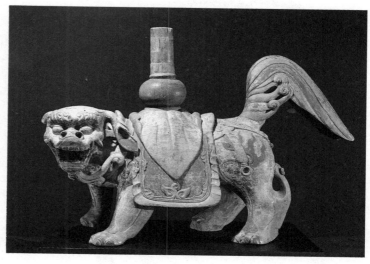

37. 법고대(法鼓臺).
사찰에서 사용하는 북을
꽂아 두는 받침으로,
조선후기의 유물이다.
현재 호암미술관에
소장되어 있다.
사자 등의 삐져 나온
부분에 북을 꽂는데, 이
부분은 분리될 수 있다.
또 꼬리 부분도
분리되므로, 움직일 때는
이런 부분들을 떼어놓는
것이 안전하다.
사자의 귀도 약한
부분이므로 여기에 힘을
가하거나 들어 올려서는
안 된다.

감실(龕室)도 지붕이 분리되어 있으므로 따로 떼어서 움직이도록
한다. 등롱(燈籠)에는 사방을 종이나 천 대신 유리로 끼워 놓은
것이 있다. 이런 유물을 옮길 때는 끼워진 상태가 안전한가를 살
펴서 조금이라도 느슨하다면 따로 떼어서 옮기는 것이 안전하다.
위짝이 아래짝을 완전히 덮은 나전상자가 있는데, 이것도 따로 떼
어서 옮기는 것이 안전하다. 굳이 함께 옮기고자 하면 손가락을
아래짝 밑으로 넣어 들어 올리도록 한다. 잘못하면 위짝만 들어
올리는 경우가 생기므로 주의한다.

목공예품의 어느 부분을 잡고 옮기느냐 하는 점도 문제이다. 반
닫이에는 양 옆에 고리가 달려 있는 것이 많다. 이 고리는 원래
움직일 때 들도록 붙여진 것이지만, 유물로서의 반닫이를 들 때는
절대 이 부분을 잡아 올려서는 안 된다. 반드시 반닫이의 밑부분
을 들어서 올리도록 한다. 초롱이나 좌등(座燈)에도 윗부분에 손
잡이가 있지만, 마찬가지로 여기에 손을 대서는 안 된다.

흔히 사방 탁자를 옮길 때 기둥 부분을 들어 올리는데, 이것도
위험하므로 밑부분에 손을 받쳐 들어 올리는 것이 가장 좋다. 의
자나 교의(交椅)를 이동하려고 할 때 팔걸이 부분을 들어 올리는
수가 있는데, 이것도 매우 위험한 일이다. 이 부분은 다른 부분에

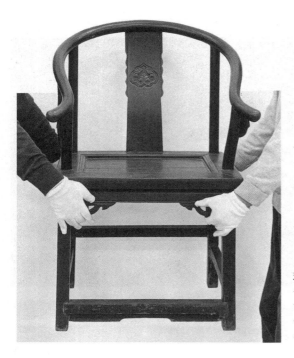

38. 의자를 이동할 때
팔걸이 부분은
다른 부분에 비해
약하므로 이 부분을
잡아서는 안 된다.

비해 더 약하므로 함부로 잡고 들어 올려서는 부러질 가능성이
있으므로 주의하도록 한다. 그리고 목가구를 다룰 때는 반드시 면
장갑을 끼되, 손바닥과 손가락 부위에 돌기가 있는 것을 사용해
미끄럼을 방지하도록 한다.

서랍이나 문이 달려 있는 서안(書案)이나 장, 농, 문갑 등을 움
직일 때도 주의해야 한다. 움직이는 과정에서 서랍이 빠져 떨어질
수가 있고, 문이 열려 부딪치면서 손상을 줄 수 있기 때문이다. 움
직이는 데 상당한 거리라면 문을 종이나 천 끈으로 묶어 두어서
손상이 발생하지 않도록 사전에 예방한다. 그리고 서랍은 움직일
때 덜거덕거리게 되므로 틈새에 종이를 끼워서 충격을 흡수하도
록 조치한다.

5. 서책유물

한지의 성질
종이는 기원전 2세기경에 중국에서 처음 발명된 것으로 알려지

고 있다. 그러나 이러한 종이가 언제 우리나라에서 처음 제작되었는지는 아직 확실하지 않다. 다만 삼국시대에는 종이의 보급이 상당히 이루어졌으리라고 추측할 수 있는데, 국립경주박물관에 보관된 범한다라니(梵漢陀羅尼) 한 장이 신라시대의 종이로 알려지고 있어서, 이것이 현존하는 우리나라 최고(最古)의 종이라 할 수 있다. 통일신라시대에 이르러서는 닥나무를 이용한 종이 제조기술이 한층 발달해 중국에까지 최상품으로 소문이 날 정도였고, 이러한 전통이 고려와 조선에 이어져서 우수한 품질의 종이가 다양하게 생산되었다.

우리나라의 종이를 흔히 한지(韓紙)라 하여, 닥나무〔楮〕 껍질로 만든 것을 말하는데, 그 쓰임새가 매우 다양했다. 보통 그 위에 글씨를 쓰고 그림을 그리는 것을 비롯해 책자 인쇄용으로 많이 사용되었다. 또 집안의 벽이나 문, 방바닥을 바르는 용도로 이용되었으며, 실생활에서는 함, 상자, 우산, 부채를 만드는 데 종이를 사용했다. 그리고 종이노끈〔紙繩〕을 엮어 여러 가지 그릇과 공예품들을 만들기도 했다.

종이를 재료로 한 다양한 유물 가운데서 서화(書畵)와 책자(冊子)가 가장 많은 양을 차지하고 있다. 그러나 이것도 조선시대의 유물이 대부분이고 그 이전 시대로 거슬러 올라가는 것은 매우 적은 형편이다. 이러한 사실은 그만큼 보존이 까다롭다는 사실을 증명하기도 한다. 우리나라의 전통적인 방식으로 제작된 고급 한지는 인장 강도가 뛰어나고 광택이 있으며 산도(酸度, pH)가 중성(中性) 또는 약알칼리성을 띠고 있다.

종이는 우선 중성 또는 약알칼리성을 유지해야 장기간 보존될 수 있다. 천 년이 넘게 보존된 종이도 바로 이런 산도를 유지했기 때문이다. 중성의 정확한 수치는 산도 7.5를 말하지만, 대개 7-8.5의 범위이면 중성으로 본다. 전통 방식으로 만든 한지는 7.5 정도를 보이고 있으며, 이러한 한지유물을 포장해 두는 판지(板紙)는 처음 제작할 때 8.2 또는 8.5 정도의 약알칼리성을 보이는데, 점차 시간이 지나면서 7.5로 산도가 내려가게 된다.

오늘날 제작되는 한지가 산성을 띠는 데는 여러 가지 이유가 있다. 전통 방식의 한지는 깨끗하고 맑은 찬물에 걸러 불순물을 완전히 제거했으며, 표백을 위해 볏짚이나 메밀짚을 태워 만든 잿물을 사용하고, 또 닥섬유의 결합력을 좋게 하기 위해 닥풀을 이용해 만들었다. 그러나 오늘날 생산되는 대부분의 한지는 물에 씻을 때 불순물을 잘 없애지도 못하고, 화학 성분의 표백제와 닥풀을 사용하고 있어서 종이가 쉽게 산화(酸化)되는 단점이 있다. 화학 성분을 이용한 한지는 전통 방식의 것보다 면이 매끄럽고 색깔이 하얀 것은 사실이나, 산성을 띠고 있어서 그 수명이 오래가지 못한다. 전통 방식의 한지와 화학 성분의 한지를 쉽게 구별하려면 불에 태워 보면 된다. 화학 성분이 있는 한지는 재가 까맣게 되어 아래로 내려앉는 데 비해, 전통 한지는 하얀 재가 되어 공중으로 날아 올라가기 때문에 쉽게 구별이 가능하다.

한지로 만든 유물은 적절한 환경을 갖춰 준다면 잘 보존될 수 있다. 그러나 자외선, 습기, 곰팡이, 해충 등은 한지에 매우 해롭다. 자외선은 한지를 쉽게 퇴색시키며, 다습한 환경에서는 곰팡이가 번식할 가능성이 매우 높다. 또 좀벌레도 서책(書册)에 침투해 갉아먹을 수 있으므로 환경을 관리하고 소독을 실시해야 한다. 한지로 만든 서책과 같은 유물의 보존을 위해서는 이렇게 주위 환경을 적절히 유지하는 것이 중요하다. 공기순환을 잘 시켜 곰팡이 생성을 억제하고, 상대 습도도 50% 정도로 일정하게 유지시킨다.

우리나라의 서책은 시대가 오래된 유물이 그리 많지 않은 편이며, 게다가 남아 있는 유물조차도 상태가 양호하다고 할 수 없다. 예를 들어 조선시대 서책에 쓰인 먹은 수성(水性)에 기초하고 있기 때문에, 종이나 비단 위에 칠해진 먹의 얇은 막은 매우 연약한 편이다. 여기에서 먹의 대부분은 공기에 직접적으로 노출되어 있으므로 광선, 높은 온도와 습도, 먼지, 매연 등에 쉽게 손상을 입게 된다.

서책 다루기

보관하고 다루는 데 어려움이 있다는 점은 모든 유물에 공통되

지만, 그 중에서도 특히 서책을 다루는 데에 많은 어려움이 있다. 서책이라 하면 고문서(古文書)를 비롯해 서첩(書帖), 두루마리〔卷軸〕 등의 종류가 있다. 따라서 개개 유물에 알맞은 취급법을 익혀서 그대로 적용해야 할 것이다. 만약 이러한 원칙을 소홀히 한다면 서책은 바로 손상을 입게 된다.

실제로 많은 서책이 잘못 다루어져서 돌이킬 수 없는 손상을 입는 경우가 있고, 또 좀벌레와 같은 병충해에 의해 훼손된 예도 상당하다. 이렇게 서책은 무엇보다도 쉽게 손상을 입기 때문에 주위 환경을 적절히 유지하고 또 각 종류별로 다루는 원칙을 충실히 준수함으로써 손상을 최소화해야 한다.

서책의 보존환경으로서 우선 병충해가 미치지 않도록 주의하는 것이 필요하다. 이를 위해서는 유물이 있는 장소를 청결히 해야 한다. 서책을 다루는 수장고나 그 근처에 음료수나 음식물을 두게 되면 직접적인 손상은 물론 병충해가 발생할 우려가 있으므로 경계해야 한다. 수장고나 진열장 안에 먼지가 끼지 않도록 관리하고, 항상 보관장 안에 넣어서 먼지가 앉지 않도록 하는 것이 좋다. 서책을 펼 때도 탁자 위에 먼지가 없도록 주위를 깨끗이 한다.

고문서와 같이 낱장으로 된 서화를 보관할 때는 서로 중첩되게 쌓아 두지 않도록 한다. 만약 굳이 쌓아 두어야 한다면 같은 크기의 고문서끼리 모아 사이사이에 중성지를 끼워서 보관한다. 보다 바람직한 방법은 중성 봉투에 넣어 두는 것이 좋은데, 이것도 또한 넣고 빼낼 때 손상의 위험이 있으므로, 고문서의 크기에 따라 매트를 만들어 보관하는 것이 가장 좋다.

매트는 중성 판지나 또는 40돈쭝 이상 되는 두꺼운 중성 한지를 이용해 만든다. 만드는 방법도 상하좌우에서 덮을 수 있게 하는 방법을 비롯해, 좌우에서 덮는 방법, 그리고 좌측에서 덮는 방법이 있다. 중성 판지로 만드는 경우에는 서화 내용이 보이도록 액자와 같이 앞부분을 도려내는 방법을 많이 사용하며, 또 덮개를 이중으로 만들기도 한다. 중성 판지의 색깔은 흰색, 회색을 띤 흰색 등 여러 가지가 시판되고 있다. 두께는 두 겹, 네 겹, 여덟 겹이

39. 낱장으로 된 서화를
보관할 때는 유물의
크기에 따라 매트를
만들어 보관한다.

있는데, 일반적으로 네 겹이 주로 사용되고 있으며, 크기가 큰 유
물은 여덟 겹의 판지를 사용하는 것이 안전하다.

그리고 판지에 낱장의 그림이나 고문서를 위치시킬 때는 아랫
면을 윗면보다 살짝 넓게 공간을 두는 것이 일반적이다. 그런 다
음 중성 판지에 고문서를 고정시킬 때는 힌지(hinge)에 녹말풀을
발라 붙이도록 한다. 힌지는 중성 한지가 적절하며, 고문서의 뒷면
양쪽 끝에 붙이면 된다. 마스킹 테이프나 스카치 테이프는 서화
뒷면에 붙였다 해도 앞면으로 접착액이 번져 나오게 되므로 손상
을 일으킬 수 있다는 점을 명심해야 한다. 그밖의 모든 화학풀도
서화에 손상을 일으키므로 절대 사용해서는 안 된다.

매트를 만들 때 중성지가 아닌 일반 펄프 종이를 사용하면, 거
기에서 나오는 부식성 화학 성분이 서화에 침투해 누렇게 변색시
키게 된다. 그래서 중성지를 사용해야 하는데, 한지는 전통적인 재
래식 방법으로 만들게 되면 중성이 되며, 판지도 면섬유에서 추출
한 양질의 섬유질을 가지고 만들면 일반적으로 뮤지엄 보드
(museum board)라 불리는 중성지가 된다.

여러 권으로 된 서책이나 화첩을 보관할 때는 책갑에 넣어 두
는 것이 좋다. 책갑은 서책이나 화첩의 위아래를 제외하고 전후
좌우를 감싸는 것으로서, 겹치는 면을 포함한 다섯 면으로 이루어
진다. 서책이나 화첩의 크기에 따라 2mm 두께의 중성 판지를 다
섯 면에 맞게 자른 다음, 그림이 닿는 안쪽에는 중성 한지를, 그리
고 바깥쪽에는 비단을 각각 발라 마감한다.

110

40. 여러 권으로 된
서책이나 화첩을
보관할 때는 책갑에
넣어 두는 것이
안전하다.

　두루마리 유물은 회화 족자와 마찬가지로 오동나무 상자에 넣어 보관하는 것이 상례이다. 오동나무 상자는 상자 내부에 습기가 많으면 이를 흡수했다가 건조하면 이를 내뿜는 기능을 하므로, 서화의 습도를 일정하게 유지하는 데 적당한 재료라 할 수 있다.

　오동나무로 상자를 만들 때는 세심한 주의가 필요하다. 최근에는 질이 좋지 않은 외국산 오동나무가 다량 수입되어 유통되고 있으므로 잘 살펴서 골라야 한다. 오동나무는 나이테가 5-6mm 정도로 촘촘한 것이 좋은데, 제재 후 일 년 이상 받침목을 받쳐 쌓아 비를 맞춰가며 잘 말린 것을 사용해야 한다. 두께는 10-12mm 정도가 일반적으로 채택되고 있다. 제작은 기계와 수공 두 가지 방법이 있는데, 수공으로 하는 것이 제작비가 많이 드는 대신 훨씬 튼튼하고 미려하게 만들 수 있다. 위뚜껑과 맞물리는 아래 받침 부분은 흔히 판재를 잘라서 본드로 붙이는 경우가 많은데, 통짜나무를 사용해 제작하는 것이 좋다.

　각 판재의 이음새 부분에는 송곳으로 구멍을 뚫어 그곳에 나무못을 박는데, 기본적으로 위 아래 총 열여섯 곳에 나무못을 박고, 옆으로 이어지는 부분에는 길이에 따라 적당한 비율로 박는다. 또 튼튼하게 하기 위해서는 판재의 이음새를 사개물림으로 제작하는 것이 좋다. 상자 안에 족자의 마구리를 받쳐주는 받침은 중앙이 아니라 약간 한쪽으로 치우쳐서 구멍을 파두어야 한다. 왜냐 하면 족자의 반달 부분을 한쪽으로 눕혀 두어야 하므로, 자연히 그쪽 부분이 넓어야 하기 때문이다. 일본에서는 흔히 이러한 오동나무

상자를 옻칠을 한 외피상자에 다시 넣어 이중으로 보관하기도 하며, 또 그 중간에 종이로 만든 케이스에 넣어 삼중으로 보관하는 방법을 사용하기도 한다.

대부분의 서책이나 회화들은 외견상 좋은 상태인 것 같지만, 실제로는 파손될 가능성이 매우 높은 상태이므로, 항상 조심스럽게 다루어야 한다. 만지는 사람의 손에 묻은 기름때나 단백질, 땀 등이 서책에 닿으면 손상을 주므로, 이를 만지기 전에는 항상 손을 깨끗이 씻어야 한다. 습기 있는 손가락은 종이에 매우 해로우므로, 손을 씻고 잘 말린 후에 만져야 한다. 서책을 만지는 과정에서 손이 더러워지면 다시 손을 씻고서 만지도록 한다.

서책을 움직이고 다루는 데는 면장갑을 끼는 것이 바람직하다. 그렇게 하면 아무래도 손에 묻은 먼지나 땀기가 서책에 묻지 않을 것이다. 그러나 서책의 책장을 넘긴다거나 기타의 작업을 하는 과정에서는 면장갑이 오히려 지장을 줄 수도 있다. 이럴 때는 손을 깨끗이 씻고서 서책을 만지는 것이 보다 바람직하다.

서책을 펼치는 작업대 위에는 필기구를 제외한 모든 불필요한 것들은 치워 둔다. 필기구 중 만년필이나 볼펜은 유물에 해를 줄 수 있으므로 절대 사용해서는 안 되며, 반드시 연필을 사용하도록 한다. 서화를 실측하는 데도 주의할 점이 있다. 대나무나 플라스틱 자는 서화를 손상시킬 수 있으므로 사용하지 않아야 한다. 더욱이 금속 자는 말할 필요도 없다. 천으로 된 자는 서책이나 서화를 실측하는 데 긁힐 염려가 없어 사용하기에 가장 좋다.

고문서나 편화와 같이 낱장의 종이로 된 서화유물은 손상될 가능성이 많으므로 다루는 데 각별히 유의해야 한다. 매트와 틀(frame)에 끼우기, 전시, 운반, 보관 등의 작업이나 준비는 서화를 다루는 일에 숙련된 사람이 맡아 하는 것이 좋다. 그러나 일상적인 작업에는 기본수칙들을 잘 지켜 유물을 손상하지 않도록 하면 된다.

먼저, 가장 기본적인 사항은 그림이나 글씨가 있는 부분의 앞뒷면을 잡아서는 안 된다. 서화에 직접적인 손상이 가기 때문이다. 그리고 두번째로, 종이를 접어서는 안 된다. 한번 접힌 종이는 원

상으로 절대 회복될 수 없기 때문이다. 일부에서는 종이를 보호한다는 의미에서 라미네이트 코팅을 하기도 하는데 이것도 삼가야한다. 그리고 종이가 접혀져서 잘 펴지지 않을 때는 그대로 두고절대 무리한 힘을 가하지 않아야 한다. 흔히 그림 위에 앉은 먼지를 입으로 불어서 털어내려고 하는 경우가 있는데, 그 과정에서침이 튀겨 서화에 손상을 줄 수 있으므로 삼가도록 한다.

이와같은 서화유물을 들어 올릴 때도 조심할 사항이 있다. 이때구석 한 부분을 집어서 들어올리지 않도록 한다. 이 부분은 그 서화의 가장 약하고 찢어지기 쉬운 곳이라는 점을 염두에 두어야한다. 설사 질긴 종이라 하더라도 한쪽 구석을 집고 들어올리면손가락의 힘이 가해져서 그 자국이 남아 지울 수 없게 되는 경우가 많으므로 주의한다.

또 매트에 들어 있다고 할지라도 한 손으로 들어서는 안 된다.반드시 두 손을 사용해 서화의 양쪽을 집고 들어 올리도록 한다.그러나 가장 적절한 방법은 서화 밑부분에 판지를 끼워 넣고 이를 들어 움직이는 것이다. 서화를 뒤집을 때도 손으로 뒤집지 않아야 한다. 서화의 앞뒷면에 대지를 대고 뒤집어서 서화에 직접손이 닿지 않도록 한다.

낱장으로 된 서화유물을 가까운 거리로 움직일 때는 반드시 판지를 밑에 넣어서 들어 움직인다. 그러나 거리가 멀다면, 상자에넣어 밀차로 움직이는 것이 바람직하다. 고문서나 편화를 말아서움직인다거나 하면 먹이나 채색이 떨어져 나갈 염려가 있으므로삼가야 한다. 서화의 뒷면에 유물번호나 명칭을 먹이나 잉크로 써넣는 경우가 있는데, 이것이 번져서 유물 앞부분에 침투할 가능성이 많으므로 삼가야 한다. 번호는 서화의 배접(褙接) 부분의 뒤쪽에 써넣는 것이 원칙인데, 그래야만이 서화에 직접적인 피해가 없기 때문이다. 그리고 서화의 앞뒷면에 스카치 테이프나 마스킹 테이프와 같은 압착 테이프 또는 찾음표를 붙이거나, 클립이나 스테이플 핀을 끼우기도 하는데, 이것을 제거한다고 해도 서화에 접착본드나 흠집, 녹이 남게 되므로 삼가도록 한다.

지금까지 살펴본 기본적 수칙과 보관 수칙들은 평소에 잘 숙지해서 실제에 적용해야 할 것이다. 어쩌면 너무 상식적인 사항에 대해서는 무의식 중에 소홀히 하는 경우마저 있으므로 원칙에 철저한다는 자세가 필요하다. 그러면 여기에서 더 나아가 서책유물의 개개 형태에 따른 보다 자세한 취급방법을 살피기로 한다.

서책은 그 장정(裝幀) 방법에 따라 여러 가지로 분류할 수 있다. 한번 장정한 것을 다른 방법으로 장정할 수도 있는데, 아무튼 어떻게 장정이 되었는가를 잘 살펴서 그것에 알맞게 다루는 것이 가장 안전한 방법이다. 오늘날에는 양장(洋裝)으로 장정을 하지만, 예전에는 권자본(卷子本), 절첩장(折帖裝), 호접장(蝴蝶裝), 포배장(包背裝), 선장(線裝) 등의 차례로 발전해 왔다. 양장본인 경우에는 페이지를 넘길 때 손가락으로 위쪽 끝에서 바깥쪽 끝을 따라 내려오면서 넘기

면 손상이 없다. 그리고 보관할 때도 세워두는 것이 좋다. 이에 비해 오늘날 전해 오는 우리나라 서책의 대부분은 선장이고, 화첩은 절첩장인 경우가 많다. 그러면 이 두 장정의 유물에 대해 살펴보기로 하겠다.

절첩장은 종이 한장 한장을 이어 쌓듯이 장정을 하고 앞뒤의 표지를 두꺼운 종이나 나무 판재로 마감을 하는 방법이다. 그래서

41. 절첩장 화첩 다루는 방법.
① 검지 손가락을 뒷면에 넣는다.
② 검지 손가락을 왼쪽 끝까지 옮기면서 책장을 들어 올린다.
③ 책장을 오른쪽으로 넘긴다.

서책 또는 화첩이 앞표지에서 뒤표지까지 전체가 하나로 이어져 있으면서도, 한 쪽씩 넘겨볼 수 있도록 고안된 것이다. 이러한 장정은 이음새 부분이 떨어져 서책이 분리되는 단점을 가지고 있다. 그래서 이러한 서책을 다룰 때는 이음새 부분이 떨어지지 않도록 세심한 주의가 필요

42. 앨범식 첩본을 넘길 때는 오른손으로 오른쪽 첩을 살짝 들고 왼손 엄지와 검지로 첩의 밑부분을 들어 오른쪽으로 넘긴다.

하다. 화첩을 절첩으로 장정했을 경우에는 그 대지가 두꺼운 것이 일반적이다. 이러한 서책이나 화첩을 넘길 때는 왼쪽 끝을 잡아 넘기지 말고, 검지 손가락을 뒷면에 넣어서 오른쪽에서 시작해 왼쪽으로 옮긴 다음 책장을 넘기는 식으로 반복하도록 한다. 작은 절첩본(折帖本)은 왼손으로 약 45°정도 한쪽 절첩을 받쳐 들어 올리면서 오른손으로 오른쪽 절첩의 윗부분을 살며시 잡아 넘기도록 한다. 그리고 앨범식의 첩본(帖本)은 대지가 두꺼우므로, 오른손으로는 오른쪽 첩을 살짝 들어 올리고, 왼손으로 첩의 밑부분을 들어 넘기면 된다. 절첩본을 전시할 때에 양쪽의 높이가 같지 않으면 낮은 쪽 밑에 받침을 받쳐서 높이를 일정하게 해줌으로써 이음새 부분을 보호할 수 있다.

선장은 인쇄나 필사된 면들을 가지런히 쌓은 다음 오른쪽에 위아래로 구멍을 내어 그곳에 끈으로 꿰어 묶는 방법이다. 우리나라의 전통적인 선장방법은 베실, 비단실, 목실 등을 꼬아 끈으로 만들어 여기에 붉게 염색하고, 서책의 오른쪽 다섯 군데에 구멍을 뚫어 철하는 것이다. 중국이나 일본에서는 넷 또는 여섯 군데와 같이 짝수로 철하는 데 비해 우리나라는 다섯 군데에 철을 하는 점이 독특하다.

우리나라에서는 고려말 이후부터 거의 대부분의 서책이 선장으

로 이루어졌다. 이러한 서책들은 대체로 묶은 끈이 닳아서 약해졌거나, 또는 모서리를 잡아 넘기기 때문에 이 부분이 손상된 경우가 많으므로 다룰 때 주의하도록 한다. 그리고 가죽끈으로 묶은 경우라면, 가죽끈이 쉽게 삭는 성질을 가지고 있기 때문에 다룰 때 조심해야 한다.

이밖에도 서책들을 다루는 데 있어서 몇 가지 주의할 점들이 있다. 양장본들은 세워 보관하지만, 우리나라의 옛 서책들은 항상 평평한 상태로 두어야 한다. 양장은 펴볼 때 완전히 벌리게 되면 제본한 부분이 터져 버릴 가능성이 많다. 따라서 양쪽에 모래 주머니 받침을 받치고서 펼치는 것이 안전하다. 그리고 전시할 때는 M 자형 받침대를 만들어서 그 위에 놓음으로써 제본한 이음새 부분을 보호하도록 한다. 그리고 전시 도중 펴놓은 부분이 넘어가지 않게 하기 위해 마일러 띠로 묶어 둔다. 이러한 전시 방법은 물론 우리나라의 선장본에도 해당될 것이다.

43. 서책 받침용 모래 주머니. 양장본 또는 선장본을 완전히 펼칠 때 제본 부분이 터지지 않도록 양쪽에 받친다.

권축(卷軸)은 절첩장이나 선장보다 연원이 더 오래 된 장정방법이다. 다른 이름으로는 두루마리 또는 권자본이라고도 불리는데, 종이를 좌우로 길게 이어 붙이고 왼쪽 끝에 둥근 축을 달아 이를 둘둘 말아 매두는 형태의 장정이다. 권축은 한 묶음으로 두루 말아 두었다가 필요할 때 수시로 펴볼 수 있고, 부피가 작고 중량이 가벼워서 휴대와 보존에 편리한 장점이 있다. 우리나라에서는 조선시대의 서화에도 이러한 장정을 했으며, 불국사 석가탑에서 나온 『무구정광대다라니경(無垢淨光大陀羅尼經)』은 현존하는 세계 최고의 목판 권축이다. 이밖에도 남아 있는 통일신라시대와 고려 전기의 불경들이 이러한 권축으로 장정되었다.

권축의 안쪽 면은 원래 비단으로 만들었는데 종이가 대량 생산되면서 마지, 닥지 등이 사용되었다. 그러나 종이는 비단과 같이 길지 못해 풀로 이어 붙인 부분이 떨어지면 각 장이 떨어지게 된다. 그리고 끝부분을 보고자 하면 앞부터 전체를 모두 펴보아야

하는 단점이 있고, 또 둘둘 마는 과정에서 위 아래가 정연하게 맞지 않기도 한다. 그러므로 자연히 펴고 마는 과정에서 그만큼 손상이 생길 것임은 분명하다.

권축을 펴고 마는 작업은 쉽지 않다. 우선 탁자 바닥을 깨끗이 하고 천이나 부드러운 종이를 깔면 더욱 좋다. 바닥의 먼지나 잡티가 권축 뒷면에 묻은 채로 감으면 그대로 서화면에 손상을 주기 때문이다. 권축을 펴기 위해서는 먼저 오동나무 상자에서 들어내는 작업이 필요하다. 오동나무 상자에 권축을 넣을 때 미리 좌우 양쪽에 종이띠를 받쳐서 위로 뜨게 해 두었다가 꺼낼 때 이 종이띠를 들면 권축이 들려 나오게 된다. 만약 권축이 작은 경우에는 오른손으로 오동나무 상자를 잡고 이를 뒤집으면서 왼손으로 권축을 받쳐 잡는 방법도 있다.

상자에서 꺼낸 권축을 펴기 위해서는 먼저 묶음끈(卷緖)을 푼 다음, 왼손으로는 권축 중앙부를 잡고, 오른손으로는 권축 제일 오른쪽에 달린 표죽을 잡아 살며시 펴 나간다. 이때 주의할 점은 왼손으로 권축의 중앙부를 잡을 때 너무 꽉 잡게 되면 서화에 손상을 일으키게 되므로 가볍게 잡아야 한다는 점이다. 권축을 편 너비가 양 어깨 정도가 되도록까지 편다. 그리고는 표죽 안쪽에 문진(文鎭)을 놓아 권축이 되감기지 않도록 한다.

44. 권축 펴는 방법.
① 묶음끈을 풀어 표죽 안쪽에 가지런히 넣고, 오른손으로는 표죽을 왼손으로는 권축을 잡는다.
② 왼손으로 권축을 살며시 펴 나간다.
③ 권축을 편 너비가 양 어깨 정도가 되면 양손이 거의 닿을 정도로 표죽 부분을 감는다.
④ 왼손으로 다시 권축을 돌려 살며시 펴 나간다.

문진은 권축의 지질, 연대, 훼손 정도에 따라 적절한 것을 고르되, 누름 효과를 충분히 거두면서도 유물에 손상이 가지 않는 것을 사용한다. 따라서 여러 가지 규격, 무게, 재질의 문진을 준비해 두는 것이 바람직하다. 그리고 권축은 둥그렇기 때문에 다루는 이가 잘못 손을 놓게 되면 저절로 말리면서 탁자에서 굴러 떨어질 가능성이 많다. 따라서 탁자를 제작할 때 좌우 양쪽을 부드럽게 말아올려 권축이 굴러 떨어지는 것을 예방하는 것이 바람직하다.

권축을 어깨 너비 이상 펴고자 할 때는 표죽에 달린 묶음 끈을 짧게 매어 표죽 안쪽에 넣은 다음, 오른손으로 표죽을 왼쪽으로 향해 감아 가는 한편 왼손으로 권축을 펴 나간다. 이렇게 펴 나가면서 또 오른손으로 감아 가면 자연히 왼쪽으로 권축이 옮겨 가게 되므로 이 때는 양손으로 살며시 들어서 다시 자신의 몸쪽으로 옮기도록 한다. 이러한 과정을 반복하면서 하나의 권축을 끝까지 펼 수 있다.

권축은 물론 족자(簇子)도 마찬가지지만, 펴진 것을 마는 과정이 중요하다. 무엇보다도 권축이나 족자의 가장자리를 가지런히 맞추는 데 주의를 기울여야 한다. 엉성하게 말아서는 안 되지만 힘을 주어 너무 단단히 마는 것도 좋지 않다. 그렇게 되면 내용물에 금이 갈 가능성이 많기 때문이다. 권축의 위아래에 균등한 힘을 주어 어느 한쪽이 삐져 나오지 않도록 잘 말아 가되, 가지런하게 되지 않으면 풀어서 다시 가장자리를 맞추면서 말아 간다.

6. 회화유물

족자 다루기

우리나라 회화유물 가운데 가장 널리 이용된 표구방법이 족자 형태이다. 족자는 서화를 벽면에 걸어서 감상할 수 있도록 비단과 종이로 꾸민 축(軸)을 말한다. 우리나라에서는 많은 고서화를 족자로 표구해 보관해 왔기 때문에 우리가 접할 수 있는 유물 또한 많은 편이다. 그런데 족자는 여러 가지 형태가 있으므로, 이를 잘 살펴서 거기에 알맞게 취급해야 한다. 특히 일제시대를 거치면서

일부 서화들이 일본식 족자로 표구된 경우도 있는데, 이것들은 우리나라의 전통적 족자와는 몇 가지 다른 점들을 지니고 있으므로 이런 점들에 유의하면서 다룰 필요가 있다.

　족자는 그림면이 한지나 비단인 경우가 대부분이고, 배접면은 한지로 이루어져 있다. 족자는 그림면과 배접지, 그 사이의 접착 풀, 그리고 안료로 구성되어 있기 때문에 공기 중의 습도의 변화에 따라 팽창률과 수축률이 다르게 되고, 결국은 균열과 박락을 일으키게 된다. 채색화의 경우는 그 매체가 아교 성분이기 때문에 칠의 층이 흡습성을 가지고 있어서, 습도의 변화에 따라 안료층의 균열과 박락을 일으킨다. 따라서 이렇게 연약한 서화를 다루고 보관할 때는 적절한 환경을 유지하고, 만지고 다룰 때도 조심해 손상의 위험을 최소화하도록 한다.

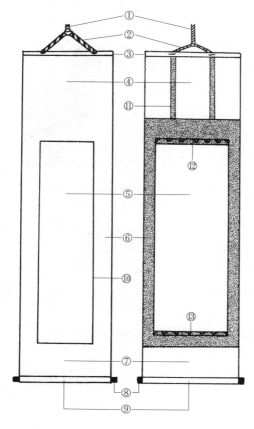

45. 평족자(왼쪽)와
일본식 족자
(오른쪽)의
부분별 명칭.
① 맬끈
② 걸끈
③ 반달
④ 천장
⑤ 주지(主紙)
⑥ 기둥
⑦ 마루
⑧ 귀마개
⑨ 족자축
⑩ 윤선
⑪ 풍대(風帶)
⑫ 천장띠
⑬ 마루띠

　족자도 앞에서 살핀 권축을 다루는 방법과 비슷한 점이 많다. 권축은 옆으로 펴보는 것이라면, 족자는 벽에 걸어두고 본다는 데에 단지 차이점이 있다. 따라서 일반적인 사항은 권축에 준해 다루면 큰 문제는 없으리라 보여진다. 다만 족자를 벽에 걸고 떼어내는 과정에서 손상이 발생할 가능성이 많으므로 이 점을 주의하도록 한다. 서화를 걸기 전에 몇 가지 확인할 사항이 있다. 먼저 벽걸

이와 족자끈이 튼튼한지를 점검해 만약 이것이 부실해 위험하면 교체하도록 한다. 준비작업이 끝나면 오동나무 상자에서 족자를 꺼낸다. 꺼낸 족자를 풀어 걸개를 이용해 벽에 거는 작업은 다음의 몇 가지 원칙에 따라 실시한다.

①

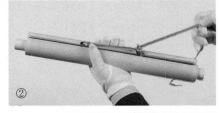

②

　우선 왼손으로 족자의 중앙 부분을 잡는데, 폈을 때 서화면이 자신을 향하도록 잡는다. 그리고 오른손으로는 족자 맬끈을 돌려서 푼다. 다 푼 맬끈은 걸끈의 중앙으로부터 좌우 한쪽으로 이동시켜 둔다. 그런 다음 벽걸이 가까이로 서화를 옮겨서 왼손의 엄지와 검지 사이에 족자를 넣어 잡고 오른손으로는 걸개를 잡는다. 이어 걸개로 걸끈을 걸어 올려 벽걸이에 걸고, 이것이 끝나면 걸개를 옆 사람에게 전해 준다. 그리고는 왼손으로 족자의 중앙을 잡고 또 오른손으로는 오른쪽 마구리를 잡고서 서서히 밑으로 내리면서 푼다. 이렇게 거는 작업이 끝나면 이제는 족자의 좌우 높낮이를 조정하는 일이 남는다. 조정은 먼저 왼손으로 족자의 기둥을 살며시 잡고, 오른손으로 걸개를 들어 걸끈을 움직

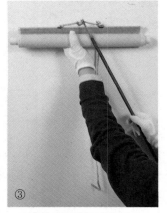

③

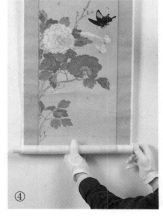

④

46. 족자 거는 방법.
① 왼손으로 족자의 중앙부를 잡고 오른손으로 맬끈을 잡는다.
② 맬끈을 좌우 한쪽으로 이동시킨다.
③ 왼손 엄지와 검지 사이에 족자를 잡고 오른손의 걸개로 걸끈을 잡는다.
④ 걸끈을 선로에 걸고 왼손으로 족자를 내려서 편다.

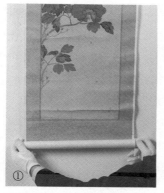

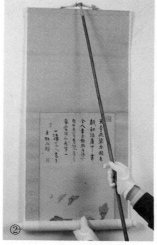

여 하면 된다.

아울러 족자에 달린 장식들이 있으면 걸개를 이용해 조정하도록 한다. 우리나라에서는 예로부터 족자의 권위를 높이고 또 미적인 장식을 위해 좌우 양쪽에 매달아 늘어뜨린 매듭이 있는데, 이를 유소(流蘇)라 한다. 이 유소는 족자를 펴기 전에 서화면 쪽으로 두면, 벽에 걸어 풀어 내리는 과정에서 자연히 늘어뜨려지게 된다. 유소는 대체로 길어서 밑에까지 내려 오므로 직접 손으로 만져 가지런히 정리한다. 그러나 일본식 족자에 보이는 풍대(風帶)는 벽에 걸면 손이 닿지 않으므로 걸개를 이용해 가지런히 정리한다.

걸개는 여러 가지 종류가 있다. 벽에 선로(picture rail)를 부착하고 거기에 걸개를 다는데, 막대, 철선, 밧줄 등 재료와 형태가 다른 걸개가 있다. 족자를 걸 때는 어느 정도 걸개의 높이를 조정한 다음 족자를 걸고 이어서 걸개를 조절해 높이를 고정시키면 된다. 좀 원시적이지만, 선로에 고리를 달고 거기에 족자의 맬끈을 묶어서 고정시키는 방법도 있다. 먼저 맬끈을 둥근 고리 뒤쪽에서

47. 족자 떼어내는 방법.
① 족자축 마구리를 잡고서 말아 올린다.
② 왼손으로 족자축 가운데를 잡고 걸개를 걸끈에 걸어 떼어낸다.
③ 족자를 다 감은 후 맬끈을 중첩되지 않게 돌려 맨다.
④ 맬끈을 걸끈 사이로 넣어 마무리한다.

끼워 앞으로 내려 걸끈 가까이에 위치하게 한다. 이때 왼손 엄지와 검지로는 앞 끈을 잡고 검지와 중지 사이에 뒤 끈을 넣는다. 그리고 오른손으로 앞 끈을 오른쪽으로 해서 한 바퀴 반을 돌려 뒤 끈의 뒤쪽으로 끼워 넣어 밑으로 내린다. 이렇게 해서 매듭 부분을 꽉 조이면 걸린 서화의 높이가 고정된다.

족자를 벽걸이로부터 떼어내는 일련의 작업에도 몇 가지 주의할 점이 있다. 상당한 기간 동안 전시되었던 족자라면 먼지가 끼었을 가능성이 많다. 그래서 먼저 부드러운 털개로 먼지를 제거하도록 한다. 그렇다고 털개가 직접 서화에 닿아서는 안 되므로, 털개를 흔들어서 나는 바람으로 먼지를 날리도록 한다. 먼지를 터는 순서는 먼저 족자의 좌우 방향, 그 다음에는 상하 방향이다. 채색화는 채색에 박락이 생겨 털개가 닿으면 떨어져 나갈 위험성이 매우 높으므로 특히 주의하도록 한다.

벽에 걸린 족자를 말 때는 두 손으로 족자의 귀마개를 잡고 엄지와 검지를 이용해 돌린다. 서화면까지 만 다음 족자의 천장 부분에 이르면, 왼손 엄지와 검지로 족자의 중앙 부분을 살며시 잡고 걸개를 걸끈에 걸어 벽으로부터 족자를 뗀다. 그런 다음 그대로 걸끈 부분이 아래쪽으로 향하게 족자를 회전시킨다. 이제 걸개를 다른 사람에게 넘겨주고 그 오른손으로 족자의 귀마개를 잡고 중앙을 잡고 있는 왼손을 옮겨 다른쪽 마구리를 잡는다. 그리고는 족자의 나머지 천장 부분을 마저 감는다. 만약 주위에 탁자가 준비되어 있으면 걸개로 벽걸이에서 족자를 떼어내 바로 탁자 위에 내려놓고 마는 방법도 안전하다.

족자를 완전히 말았으면 이제는 맬끈을 매는 순서가 남아 있다. 맬끈은 몸 쪽으로 잡아당기면서 돌리는데, 이때 왼손을 펴서 엄지손가락으로 족자의 중앙에서 약간 왼쪽을 누르고 나머지 손바닥으로는 밑을 가볍게 받치도록 한다. 맬끈이 뒤틀리거나 겹치지 않게 하면서 족자를 감아 점점 오른쪽으로 진행한다. 거의 다 감아지면 마무리를 하는데, 맬끈을 걸끈의 바깥쪽으로부터 넣어 나머지 맬끈을 두 겹으로 해 왼쪽 걸끈 쪽으로 옮겨 안쪽으로 집어넣

고 나머지는 오른쪽에 집어넣어 마무리한다.

족자에 있는 장식물도 조심스럽게 감아 넣어야 한다. 유소는 족자를 오동나무 상자에 넣은 다음 그 위에 가지런히 정리한다. 그리고 일본식 표구에 보이는 풍대는 접어서 반달과 나란히 위치시킨다. 그 방법을 살펴보면, 먼저 왼손으로 족자의 중앙 부분을 잡는데 엄지로 위쪽을 살며시 잡고 나머지 손바닥으로 반달을 포함한 족자의 밑을 받친다. 그리고는 오른손으로 풍대를 접는데, 먼저 왼쪽 것을 오른쪽으로, 다음 오른쪽 것을 왼쪽으로 접어 반달과 일렬이 되게 한 후 반달을 닫고 맬끈을 감아 마무리한다.

맬끈을 돌려 감게 되면 아무래도 족자에 압박이 가해져서 손상이 일어날 수도 있다. 그래서 맬끈을 돌려 감는 부분에 보호지를 대기도 한다. 보호지는 폭을 약 10cm 내외로 하는데, 반달 안쪽에 끼워 넣고 족자를 한 바퀴 돌린다. 그런 다음 맬끈을 돌려 감아 마무리하면 된다.

족자는 감아진 상태로 오래 있으면 폈을 때 다시 감아진 상태로 돌아가려는 성질이 있고, 오랫동안 펴져 있던 족자를 감게 되면 펴진 상태로 돌아가려는 성질을 가지고 있다. 따라서 이러한 과정에서 유물에 손상이 발생하게 된다. 그래서 상당 기간 전시된 족자를 갑자기 지름이 작은 축에 감아 두면 아무래도 긴장이 발생할 수 있다. 이러한 점을 감안해서 그 손상을 되도록 줄이기 위해 기존의 축에 지름이 큰 축을 붙여 여기에 족자를 감아 두는 방법이 있다. 특히 대형 족자나 채색의 박락 위험성이 큰 유물에 이러한 방법을 사용한다. 일본에서는 이 족자축끼우개를 태권(太卷)이라 하는데, 나무 둘을 합쳐 가운데에 족자축이 들어갈 수 있도록 구멍을 파낸 것이다. 족자를 끼우려면 먼저 족자축끼우개를 벌려 축을 집어넣은 다음 다시 닫고 옆에 달린 잠금장치를 한다. 그리고 족자를 감아 나가면 된다.

48. 족자축끼우개.
족자축을 끼우개에
끼워 넣은 후 족자면을
돌려 감아둠으로써
족자에 가해지는
긴장을 줄인다.

족자를 오동나무 상자에 넣기 전, 종이로 포장할 때도 주의할 점이 있다. 흔히 한지로 족자를 싸게 되는데, 오늘날 화학 성분을

가해 생산되는 대부분의 한지는 산성을 띠고 있어서 유물에 해롭다. 전통적인 방법에 의해 생산되는 한지는 산도가 중성을 유지하고 있지만, 판매하는 데 타산이 맞지 않아서 오늘날에는 거의 생산되지 않고 있다. 그렇지만 유물을 포장하는 데는 이러한 전통적인 방법에 의해 생산되는 한지를 구입해 사용하거나, 또는 우리나라에서는 아직 수입에 의존하고 있는 중성지를 구해 사용하는 것이 유물에 안전하다.

그리고 오동나무 상자에 족자를 그대로 넣을 수도 있지만, 바닥에 중성 한지를 까는 것이 보다 바람직하다. 그리고 족자에 종이띠를 감아 두면 다음에 들어낼 때 이 종이띠를 잡아 쉽게 꺼낼 수 있을 것이다. 끝으로 오동나무 상자에 족자를 넣은 다음 반달을 한쪽으로 눕혀 안정을 취하도록 하는데, 이를 위해서는 앞서 언급한 대로 오동나무 상자 안에 있는 귀마개 받침 구멍을 한쪽에 치우치게 파서 만들어야 한다.

병풍 다루기

병풍(屛風)도 오랜 역사를 지니고 있으며, 조선시대에 이르러서는 민간에까지 널리 이용된 표구형태로서, 종류도 상당히 많고 명칭 또한 다양하다. 원래 병풍은 바람을 막기도 하고 공간을 차단하는 목적으로 사용되었으나 차츰 장식의 의미도 높아진 것이다. 그래서 용도, 재료, 크기에 따라 분류하기도 하고, 또 서화의 내용에 따라 분류하기도 한다. 그런데 이러한 병풍들을 다루는 데 있어서 그 크기 때문에 움직이고, 펴고, 닫는 일이 쉽지가 않은 편이다.

병풍은 접는 면의 숫자에 따라 2곡병(二曲屛), 그리고 4, 6, 8, 10, 12곡병 등으로 불리는데, 홀수로 연결되는 예는 거의 없다. 2곡병은 가리개라고도 하는데, 주로 방안의 귀퉁이에 놓아서 후미진 곳을 밝게 하고 또 공간을 활용하기 위한 목적이 있으며, 때에 따라서는 잠자리의 머릿병풍으로 대용하기도 한다.

대체로 이러한 병풍은 크기가 작기 때문에 접어서 움직일 때 한 사람으로 충분하다. 그리고 6곡병이나 8곡병이라 하더라도 크기가 크지 않으면 한 사람이 움직이는 것도 안전하다. 움직이려면

49. 대형 병풍은
두 사람이 드는 것이,
소형 병풍은 한 사람이
옆구리에 끼고서
움직이는 것이
안전하다. 이때
서화면이 위쪽을
향하도록 한다.(왼쪽)

50. 펼친 병풍의
각도를 조절할 때는
두 손으로 병풍의
천장테를 잡고
오른발 끝으로
마루테를 살며시 밀어
조정한다.(오른쪽)

먼저 펴진 병풍의 윗부분을 잡고 접은 다음, 이를 눕히면서 두 손
으로 들어 옆구리에 낀다. 들어 올릴 때 주의할 점은 서화면이 위
쪽으로, 뒷면이 아래쪽으로 향하도록 해야 한다는 점이다. 옆구리
에 낄 때 손의 위치는 오른손으로 병풍의 아랫면을 받치고 왼팔
을 가슴에 대고 왼손으로 병풍의 윗면을 잡으면 된다.

병풍을 펼 때 가리개인 경우에는 한 사람이 다룰 수 있지만, 그
이상의 병풍은 두 사람 이상이 다루도록 한다. 먼저 펼 장소를 확
인하고, 그 중앙에 병풍을 위치시킨 다음, 가운데 부분부터 펼친
다. 예를 들어 6곡병이라면, 1번부터 6번틀을 가운데 중앙 부분인 3
번과 4번틀을 먼저 펼친다. 이때 1, 2번은 3번틀에, 그리고 5, 6번
틀은 4번틀에 붙어 있게 된다. 그런 다음에 나머지 2번과 5번틀을
펼치고, 마지막으로 머리틀과 꼬리틀인 1번과 6번틀을 펼치면 된
다. 다 편 다음 병풍의 펴진 각도를 조절하려면, 두 손으로 병풍의
윗부분인 천장테를 잡고 오른쪽 발끝으로 아랫부분인 마루테를
살며시 밀어서 조정하도록 한다.

병풍을 펴놓은 경우에는 바닥의 수평을 유지시켜 주는 것이 가

장 중요하다. 바닥이 평평하지 않으면 일반적으로 그 부분에 지우개를 맞게 잘라 끼워서 수평을 맞춘다. 그렇지 않으면 요사이 흔히 쓰는 방법인 병풍을 벽면에 붙여서 핀 피터(Pin Fitter)로 못이나 핀을 박아 고정시킬 수도 있다. 물론 이때 병풍에 충격이 가지 않도록 조심한다. 병풍을 접으려면 두 사람 이상이 참여해 펴는 순서와 반대로 머리틀과 꼬리틀부터 접어 들어간다.

펼 때도 마찬가지이지만, 접을 때 주의할 점은 서화 부분에 손이 닿지 않도록 해야 한다는 점이다. 우리나라의 병풍 가운데에는 기둥 부분에 외선이나 중선이 없이 기둥살까지 서화가 표구된 경우가 많기 때문에 이 부분에 손을 대지 않고 병풍을 접어야 한다. 그리고 병풍은 직사각형 틀의 가운데에 가로, 세로의 살을 엮은 구조로 되어 있기 때문에, 그 살 이외의 부분을 누르면 구멍이 뚫릴 가능성이 있다. 그래서 병풍 뒷면에 잘못 충격을 가하면 그것이 앞면의 서화에까지 영향을 미쳐 구멍이 발생하는 경우가 생길 수 있는 것이다.

우리나라에서는 예로부터 병풍을 보관하는 별도의 방법이 없었다. 그러나 최근에는 나무 상자나 천으로 씌워 보관하는 방법이 일반적으로 널리 행해지고 있다. 일본에서는 일반적으로 옻칠을 한 나무 상자에 병풍을 넣어 보관하는 방법을 취하고 있다. 상자에 넣고 빼낼 때 병풍에 직접 손이 닿지 않도록 하기 위해 양쪽에 천띠를 묶는다. 그래서 넣고 빼낼 때 그 띠를 잡고 들어 올리거나 내려놓으면 된다. 우리 나라에서도 널리 사용되고 있는 천싸개는 천으로 병풍싸개를 만들어 옆쪽에 지퍼를 달아두는 것이다. 이러한 싸개는 병풍으로부터 공기의 유통을 방해해 해충의 발생을 유도할 수 있으므로, 가끔 바람을 쏘여 주는 것이 바람직하며, 재료도 순면으로 제작하는 것이 서화에 해가 없다.

액자 다루기

액자(額子)는 동서양에서 모두 사용되고 있다. 서양에서는 유화(油畵) 캔버스 등을 액자에 끼워 보관하고, 동양에서는 서화 표구 방법의 하나로서, 한·중·일 삼국에서 널리 사용되고 있다. 우리

나라에서는 액자를 원래 편액(扁額)이라 불렀는데, 그 구조에 따라 평액자(平額子), 이중액자(二重額子), 선면액자(扇面額子) 등으로 구분하고, 또 벽에 거는 형식에 따라 횡액(橫額)과 종액(縱額)으로 나누기도 한다. 액자의 내부구조는 겉틀과 창틀로 이루어지고, 창틀은 각재(角材)를 직사각형으로 짜 맞춘 것이다.

창틀에는 보통 네 벌 정도의 초배지(初褙紙)를 발라 그 위에 서화를 붙이고, 뒷면에는 두꺼운 태지(胎紙)를 발라 마감하게 된다. 그리고 이를 겉틀에 끼우고 액자 앞면에는 흔히 유리를 끼운다. 따라서 이러한 액자를 다룰 때는 앞면의 유리가 깨지지 않도록 하고, 창살 뒷면에 붙인 태지에 구멍이 생길 정도의 무리한 충격을 가해서는 안 된다. 그리고 액자 유리를 유물에 너무 밀착시키게 되면 곰팡이와 결로를 유발할 수 있으므로 주의해야 한다. 액자를 걸어 둘 때도 뒷면에 코르크나 나무를 대서 벽으로부터 일정한 거리를 유지함으로써 공기순환이 이루어지도록 한다.

최근에는 액자에 흔히 사용하는 유리 대신 아크릴의 일종인 플렉시글라스가 많이 채택되고 있다. 근자에는 이러한 플렉시글라스보다 더욱 질이 우수한 물질들이 개발되고 있다. 뮤지엄 필름(museum film)이라는 상표명으로 불리는 코팅 물질은 원래 방탄용으로 제작된 것을 박물관 전시에 채용하고 있는데, 유리에 발라서 쉽게 깨지지 않을뿐더러 자외선을 98-99% 정도까지 차단할 수 있어서 액자 유리나 전시실의 진열장에 이용되고 있다. 그리고 이 제품들 가운데는 자외선 차단용 필름이 있는데, 이 필름을 유리에 입히게 되면 거의 완벽하게 자외선을 차단할 수 있어서, 자외선에 의한 퇴색이나 변색에 민감한 유물들을 거의 완벽하게 보호할 수 있다.

동서양의 액자를 움직이는 데에는 별다른 차이가 없다. 액자를 다루고 움직일 때는 다음의 수칙들을 지켜서 유물에 손상이 발생하지 않도록 유의하도록 한다.

· 액자에서 그림을 빼낼 때는 액자를 눕혀 유리면이 밑으로 향하게 한 다음 밑에서 각목을 대어 비스듬하게 한다. 두 손 엄

지를 액자 틀에 끼우고 나머지 손가락으로 유리면을 들어 올려 빼낸다.

· 책임자로부터 특별한 지침이 있는 경우를 제 외하고는 항상 수직으로 액자를 잡고 움 직인다.

· 한 손으로 액자 테를 들어서는 안 된다. 그리고 액자 테두리에 붙은 장 식은 파손되기 쉬우므로 함부로 만 지거나 들어 올려서는 안 된다.

51. 액자에서 그림을 빼낼 때는 유리면이 밑을 향하게 액자를 각목 위에 비스듬히 눕힌 뒤 두 손의 엄지로 액자 틀을 잡고 나머지 손가락으로 유리면을 위로 들어 올려 빼낸다.

· 액자의 유리 부분을 자신 쪽으로 향하게 해 똑바로 들어 서 움직이되, 한 손으로는 액자의 밑부분을 잡고, 다른 한 손 으로는 옆부분을 잡는다. 액자의 모서리를 잡지 않도록 주의 한다.

· 액자를 운반할 때는 면을 세워서 드는 것을 원칙으로 하되, 면을 눕혀서 이동할 때는 유리면이 아래쪽을 향하도록 한다. 그렇지 않고 액자의 뒷면을 아래쪽으로 향하게 하면 유리의 무게에 의해 그림판을 받치고 있는 고리나 못이 빠져서 그림 이 바닥으로 떨어질 가능성이 많기 때문이다.

· 액자 틀에는 그림의 안전을 위해 못을 박지 않는다. 못을 사 용하면 그림에 손상을 주게 되므로 대신 나사못을 사용한다. 액자에 구멍을 낼 경우에는 송곳으로 눌러 구멍을 낸 다음 스크루드라이버로 나사못을 박는다. 액자에 유물이 들어 있는 상태에서 드릴을 사용하게 되면 그 진동으로 유물에 손상 을 주게 되므로 유의해야 한다.

52. 온·습도에 따른 액자의 팽창을 고려해서 액자와 그림 사이에는 약간의 틈을 두는데 여기에 코르크를 끼워 그림을 고정시킨다.

· 액자 그림의 경우 일반적으로 틀에 딱 들어맞지 않게 제작해 사용하는데, 이것 은 온·습도의 변화에 따라 그림이 팽창 할 수 있기 때문에 여백을 두는 것으로서, 세계 공통으로 사용되는 방법이다. 이때 그 공간에 코르크를 채워 두되, 각 면에 두세

개씩 일정하게 잘라서 채운다.

· 액자의 한 모서리를 바닥에 대고 반대편만을 잡고 있어서는 불안정하므로 양쪽을 항상 바닥에 댄다.

· 액자를 보관할 때, 여러 개를 포개 쌓아 두어서는 안 된다.

· 액자를 바닥에 둘 때는 담요나 카펫을 붙인 받침을 받치고 세워 둔다.

· 액자에 유리가 끼워져 있는 경우에는 액자를 바닥에 눕히지 않도록 한다.

· 걸개 부분이 삐져 나온 상태로 벽에 기대어 두어서는 안 되며, 뒤에 직사각형 받침을 해야 한다.

53. 액자를 벽에 기대어 둘 때는 큰 것을 벽 쪽에 세워 넘어지는 것을 방지한다.(왼쪽) 액자를 일시적으로 싸둘 때는 얇은 글라신 종이를 사용한다.(오른쪽)

· 세워 보관할 때는 각을 최대한 많이 두어서 미끄러지지 않게 해야 하며, 그렇다고 너무 각을 두어서 윗부분이 앞으로 넘어오지 않도록 한다.

· 크기가 비슷한 액자끼리 함께 모아 벽에 기대어 두고, 크기가 큰 것을 벽 쪽에 보관한다.

· 공기가 통하지 않는 물질로 그림을 싸두면 응축된 습기가 곰 팡이를 생성시키므로 이를 피해야 한다. 일시적으로 싸두려면 얇은 반투명성의 글라신(glassine) 종이를 사용해야 한다.

· 포장된 액자는 손잡이 부분을 확인할 수 없으므로 가능하면 밀차에 실어 움직인다.

54. 액자유물을 이동할 때는 전용 밀차에 액자를 비스듬히 싣고 끈으로 묶어 고정시킨다. 이때 액자의 뒷면이 밀차의 손잡이 부분으로 향하게 한다.

· 액자를 밀차에 실을 때, 반드시 한 사람이 밀차를 잡아 주어야 하며, 액자의 뒷부분이 밀차의 손잡이 부분으로 가게 한다.

· 대형 액자를 밀차에 실을 때는, 한 사람이 액자의 한쪽을 들면 다른 사람이 밀차를 밀어넣어 액자와 수평이 되게 한 다음 서서히 밀차를 지면에 닿게 한다.

위와 같은 액자 다루기 수칙을
잘 지킨다면 액자유물을 안전하게
취급할 수 있다. 여기에 더하여 전시할
때 주의할 점 몇 가지도 아울러 소개하
기로 한다.

전시를 위해 액자를 벽에 걸 때는 그
무게를 고려해 우선 걸개 부분이 튼튼
한지를 반드시 확인한다. 그리고 걸
때는 크기가 작은 액자를 제외하고는
두 사람이 작업하는 것이 안전하다. 종액인
경우에는 한 사람이 액자의 아랫부분의
좌우를 잡고 다른 한 사람이 윗부분을
잡아 완자(卍字) 고리를 걸개에 끼우면

55. 소형의 서양 액자나
횡액을 걸 때는 두 사람이
각각 한손으로 액자 밑을
잡고 다른 손으로는
걸이를 잡아 끼운다.

된다. 또 소형의 서양 액자나 동양 횡액을 걸 때는 두 사람이 벽
양쪽에 서서 한 손으로 액자의 아래쪽을 받치고 다른 손으로 걸이
에 끼운다.

이밖에 액자를 벽으로부터 약간 띄워서 부착하는 방법
도 있다. 이 때에는 열쇠 구멍을 낸 두께 4-5cm 내
외의 지지목을 벽에 붙이고 거기에 액자 뒤 양쪽
에 달린 걸개 고리를 끼우면 된다. 이렇게 윗부분
에만 지지목을 부착하게 되면 걸었을 때 액자가
앞으로 숙여지므로 액자가 벽에 닿는 아랫부분에
도 같은 두께의 지지목을 대도록 한다. 그러면 액

56. 액자를 벽에서 약간
띄워서 부착하려면
액자 뒷면 네 귀퉁이에
지지목을 댄다.

자의 위아래가 평평하게 될뿐더러 뒷면으로 공기가 통하게 되어
유물의 손상을 예방할 수도 있다. 끝으로 전시가 끝나 액자를 떼
내고서는, 액자를 걸기 위해 시설했던 나사못이나 철선 등을 제거
해 보관할 때 다른 부위에 손상이 가지 않도록 한다.

7. 기타 유물

토기와 도자기

대부분의 박물관에서는 토기와 도자기가 수장품 가운데 가장 많은 분량을 차지하고 있다. 이러한 토기와 도자기는 흙으로 만들기 때문에 흔히 토도류(土陶類)로 분류되는데, 그 변화 과정을 단순히 규정한다면 부서지기 쉬운 연질(軟質)에서 단단하고 견고한 경질(硬質)로 발전해 온 셈이다. 그러나 토기와 도자기가 아무리 견고하더라도 다른 유물에 비해 충격이 가해졌을 때 쉽게 깨지고 부서지기 쉽다. 따라서 이런 점만 유의한다면 다른 유물에 비해 다루는 데 큰 어려움은 없는 편이다.

토기와 도자기는 유리제품과 마찬가지로 무생물질로 만들어졌기 때문에 곰팡이, 해충, 온·습도 등에 크게 영향을 받지 않는다. 그러나 지나치게 건조하거나 습기가 많으면 토기에 영향을 줄 수 있으므로 다른 물질의 유물에 준하는 온도와 습도를 유지하는 것이 좋다. 습도는 50±5%, 온도는 섭씨 19-23°가 적당하다.

보관장에 넣어 둘 때는 흔들림과 같은 충격에 넘어지지 않도록 밑부분을 잘 받쳐 둔다. 그리고 유리제품의 보관과 마찬가지로 장의 선반 바닥에 패드를 대고, 유물 사이에 충분한 공간을 두어서 서로 부딪치는 일이 없도록 한다. 도자기를 오동나무 상자에 넣어 보관하는 것도 또한 일반적인 방법이다. 이때 상자를 열어 보지 않고도 그 안에 있는 유물을 알아볼 수 있도록 상자 표면에 도자기의 사진을 부착해 두도록 한다.

지하에서 발굴한 토기와 도자기는 표면을 깨끗이 해야 하는데, 토기는 부드러운 솔로 표면에 붙은 흙을 털어내고, 도자기는 축축한 면수건으로 닦는다. 그러나 연질 토기를 거칠게 손질하게 되면 표면에 남아 있는 무늬나 제작자의 흔적 등 학술적 증거가 인멸되기 쉽다. 그래서 토기를 닦아낼 때는 보존과학자에게 의뢰하는 것이 좋다.

도자기의 경우도 표면에 장식이 있다면 주의해야 한다. 도자기에 장식된 도금은 아주 얇게 표면에 붙어 있기 때문에 함부로 닦

아내서는 안 된다. 그리고 도자기에 금이 가 있다거나 유약이 점토에 잘 붙지 않아 박락될 가능성이 있는 유물들을 물속에 담가 이물질을 씻어내다가는 그 속으로 물기가 침투해 손상을 가속시킬 수도 있다. 또 접착제를 이용해 수리한 도자기를 물속에 장시간 담가 두면 접착력이 떨어질 수 있으므로 아울러 조심해야 한다. 따라서 이런 도자기는 축축한 면수건으로 조심스럽게 표면의 이물질을 제거하는 것이 안전하다.

땅이나 바다 속에 오랫동안 있었던 도기(陶器)나 도자기는 습도를 일정하게 낮은 상태로 유지함으로써, 그 내부에서 염기가 솟아 나오는 것을 방지할 수 있다. 염기는 보이지 않게 유물 표면으로부터 유약을 밀어 올릴 수 있기 때문이다. 그래서 바다 속에서 건져 올린 도자기는 흐르는 물에 담가 내부에 배어 있는 염기를 충분히 빼낸 다음 수장고에 보관하는 것이 바람직하다.

토기와 도자기를 만질 때 면장갑을 끼는 문제도 논란이 될 수 있다. 토기 표면에 손이 닿으면 땀이나 기름기가 묻을 가능성이 많고, 또 무늬가 손상을 입을 수 있으므로 만질 때는 반드시 면장갑을 껴야 한다. 그러나 도자기같이 미끄러질 가능성이 있는 유물은 면장갑을 끼고 만지다가는 오히려 손에서 빠져 버릴 위험성이 있으므로, 손을 깨끗이 한 후에 만지는 것이 바람직하다.

연질의 토기는 표면의 무늬나 장식이 쉽게 손상을 입는다. 신석기시대의 빗살무늬토기나 백제·신라시대의 연질토기가 그러한 예이다. 토기를 손으로 다룰 때는 손에 묻은 기름기가 토기에 달라붙을 수 있고, 손톱이 표면을 스치면서 흠집을 내기도 쉽다. 토기 표면에 채색이 된 경우라면 더욱 조심해 다루어야 한다. 단도마연토기(丹塗磨硏土器)나 채문토기(彩文土器)는 채색이 박락되

57. 청자매병(靑磁梅瓶). 완도 앞바다에서 인양된 삼만오천여 점의 고려청자 가운데 일부로, 해남에서 만들어진 것으로 추정되고 있다. 현재 해양유물전시관에 소장되어 있다. 바닷물에 오랫동안 잠겨 있어서 염분이 도자기 표면을 침투해 있는 상태이다. 이대로 두면 염분이 유약층을 뚫고 밖으로 나오면서 도자기 표면에 박락을 일으키므로, 흐르는 물에 장시간 담가서 염분을 제거해야 한다.

58. 대접은 아가리가
굽보다 넓으므로
엎어서 보관하거나
운반하는 것이
안전하다.(왼쪽)
매병은 운반상자에
눕힌 다음 솜포대기로
고정시켜 운반한다.
(오른쪽)

지 않도록 주의해야 한다. 특히 일부 보고에 따르면, 채문토기는
구워 만든 후에 채색을 한 것으로 알려지고 있으므로, 표면의 채
색이 손상을 입기 쉽다는 점을 인식할 필요가 있다.

토기에는 사람이나 동물, 가옥 등의 형상을 본떠 만든 상형토기
(象形土器)가 있다. 이러한 토기는 몸체를 제외하고는 각 부분을
점토로 붙여서 만드는 경우가 많다. 따라서 각 접합 부분을 잘 살
펴서 그 부분에 될 수 있으면 손을 대지 말고, 또 무리한 힘을 가
해서는 안 된다.

토기나 도자기 유물들은 가장 안정된 상태로 움직여야 한다. 예
를 들어 도자기 대접은 아가리 부분이 굽보다 넓으므로 엎어서
운반하는 것이 안전하다. 매병은 운반상자 바닥에 솜포대기를 깔
고 그 위에 옆으로 눕혀 넣은 다음 주위를 솜포대기로 감싸 충격
을 받지 않도록 해서 움직인다. 또 도자기를 오동나무 상자에 넣
어 운반할 때는 상자를 묶은 끈을 들어서는 안 된다. 묶은 끈이
잘못해 풀어지게 되면 유물이 밑으로 떨어져 충격을 줄 수 있으
므로, 반드시 두 손으로 상자를 감싸 드는 것이 안전하다.

토기와 도자기를 들어 올릴 때는 손상된 부분이 없는지, 수리한
부분은 어딘지를 먼저 살핀다. 육안으로 수리된 부분을 잘 파악할
수 없는 경우에는 가볍게 두드려 본다거나 손상이 안 되는 범위
에서 긁어 보면 알 수 있으나, 반드시 유물에 손상이 가지 않게
해야 한다. 도자기는 태토가 얇고 높은 온도에서 구웠기 때문에
두드리면 대체로 금속성을 낸다. 이러한 소리를 통해 수리 여부를

확인할 수도 있다.

유물을 들 때는 반드시 두 손을 사용해 허리 부분을 감싸 잡는다. 절대 유물의 손잡이나 구연부를 잡아서는 안 된다. 이러한 부분들은 가장 약할 뿐만 아니라 수리했을 가능성도 많기 때문이다. 중간 크기의 유물들은 약간 기울여서 한 손을 밑으로 넣고 다른 손으로 몸체를 잡아 들어 올린다. 그리고 큰 항아리는 한 손을 구연 안에 넣어 잡고, 다른 한 손으로는 바깥 밑부분을 들어 올려 잡아서 움직이는 것이 안전하다.

59. 도자기는 면장갑을 끼지 않은 맨손으로 허리 부분을 들고, 뚜껑이 있는 유물은 뚜껑을 별도로 운반한다.

전시실 장 안에 도자기를 넣거나 들어낼 때 뚜껑이 있는 유물을 분리하지 않고 한 번에 함께 움직이는 예가 있는데, 이는 매우 위험하다. 서로 분리되는 부분이 있으면 한꺼번에 움직이지 말고 따로 움직이는 것이 안전하다. 그리고 넣고 꺼낼 때 진열장 유리에 유물이 부딪치지 않도록 주의해야 한다. 유리문이 투명하기 때문에 전시작업 도중 손에 든 도자기에 지나치게 신경을 쓴 나머지 문이 열린 줄 착각하고 유물을 넣다가 부딪쳐 깨뜨릴 수도 있기 때문이다.

사진자료

박물관이나 미술관에는 각종 사진과 필름이 유물로서 또는 자료로서 보관되어 있다. 사진은 빛의 작용에 의해서 감광층(感光層) 위에 물체의 영상을 그려내는 것이다. 비록 사진의 역사는 짧지만, 우리에게 많은 자료를 제공해 주고 있고, 또 하나의 예술 장르로서 유물의 가치를 지니고 있다. 이러한 사진이 우리나라에 처음 소개된 것은 1880년대였으며, 이후 일제시대의 남아 있는 많은 사진기록은 이제 하나의 유물이 되기에 충분할 정도이다. 오늘날 각 박물관과 미술관에서 소장유물을 사진자료로 확보해 일반의 요청에 따라 공개하면서부터 사진의 중요성은 더욱 커지고 있다.

그러나 오늘날 사진재료의 비약적인 발전에도 불구하고 그 보

존이 쉽지 않다는 데 문제점이 있다. 천연색 사진은 그 보존이 백년 이상을 넘기가 어렵고, 흑백 필름도 어느 정도의 기간이 지나면 사실상 선명한 인화를 보장하지 못한다는 점, 그리고 인화된 사진이 빛에 쉽게 변·퇴색되어 원래대로 보존하기가 매우 까다롭다는 점 등이다.

사진은 크게 흑백과 천연색으로 구분할 수 있는데, 1950년대까지만 하더라도 흑백 필름을 사용했으나, 이후 천연색 필름의 등장으로 천연색 사진과 슬라이드가 널리 보급되었다. 그리고 오늘날 남아 있는 필름 중에는 유리원판도 있는데, 이것은 유리판 위에 영상을 담은 것이다. 유리원판 필름은 세계적으로 1980년대 후반에 주로 사용되었으며, 우리나라에서는 일제시대에 제작된 것들이 상당수 남아 있다.

사진은 일반 종이류 유물과는 그 물질이나 구조가 다르기 때문에 다루고 보관하는 방법도 당연히 다르다. 사진자료들이 손상되는 것은 주위의 보존환경에 크게 영향을 받는다. 그러나 이에 못지 않게 다루는 사람의 그릇된 취급에 의해 크게 손상을 입을 수도 있다는 점을 인식해야 한다.

사진이나 필름을 다루는 데 있어서 가장 먼저 조심해야 할 점은 손의 기름기나 이물질이 묻지 않게 하는 것이다. 나아가 슬라이드 필름의 틀에도 먼지나 때가 묻지 않도록 관리해야 한다. 이들 산성기 있는 화학 성분은 사진이나 필름에 매우 해롭기 때문이다. 이를 방지하기 위해서는 얇은 면장갑을 끼고 사진자료를 만지도록 한다. 유리원판을 만질 때도 반드시 면장갑을 끼어야 하며 또 절대 영상면에 손을 대서는 안 된다.

필름 면에 직접 손이 닿지 않게 하는 것은 또한 긁힘을 예방하기 위해서이다. 유리원판 필름도 영상면이 쉽게 긁힐 수 있으므로 조심해야 한다. 그리고 유리원판은 재질이 유리이기 때문에 깨질 위험성이 매우 높다. 따라서 조심스럽게 다루고 깨진 경우에는 전문 보존과학자에게 의뢰해 붙이게 하는 것이 좋다. 영상면에 손상을 입히지 않으려면 클립이나 스테이플 핀을 끼우지 않아야 한다.

흔히 서류와 함께 필름을 둘 때 이러한 핀으로
끼워 두는 경우가 있는데 삼가도록 한다.

필름에 먼지가 끼지 않도록 관리하는 것도 중요하다. 만약 먼지
가 끼었다면 부드러운 솔로 조심스럽게 쓸어낸다. 쓸어내는 과정
에서 필름과 솔이 마찰해 필름에 해로운 정전기를 발생시킬 수
있으므로 정전기 방지솔을 사용하도록 한다. 필름에 손자국이나
잉크, 접착제, 곰팡이 등이 있으면 지워야 한다. 이때에는 필름 세
정액(상표명 PEC-12)을 부드러운 면봉(綿棒)에 묻혀서 가볍게 문
질러 지워낸다. 그러면 묻어 있던 이물질은 제거되고 세정액 또한
기화해 버려서 필름 자체에는 손상을 주지 않는다.

유리

유리의 기원은 확실하지가 않다. 토기가 발달하면서 그 표면에
유약(釉藥)을 발라 물이나 공기가 스며들지 못하게 하면서 아울
러 광택을 내 아름답게 하는 기술이 개발되었는데, 이 유약이 일
종의 유리질이어서 이것이 유리제품을 만들게 된 시초가 되었다
는 설이 유력하다. 이러한 유리는 규사, 탄산석회 등의 원료를 용
융된 상태에서 냉각해 얻은 물질로서, 유물을 다루는 관점에서 볼
때는 여러 가지 장점에도 불구하고 깨지기 쉽다는 가장 큰 단점

61. 유리병.
황남대총(皇南大塚)에서
발굴된 5세기 신라시대
유리병으로, 국보
제193호이다. 현재
국립경주박물관에
소장되어 있다.
착색 안료인 코발트가
우리나라에서는
생산되지 않으므로
외국에서 수입되었을
것으로 추정되고 있다.
이러한 회귀성으로
미루어 당시에
부러졌던 손잡이를
금실로 동여매어서
사용한 것으로 보인다.
매우 연약한 유물이므로
다루는 데 조심해야
한다.

이 있다.

우리나라에서 가장 오래 된 유리제품은 낙랑시대의 유물에서 확인할 수 있으며, 삼국시대에 이르러 본격적으로 제작되다가, 통일신라시대에는 상당히 널리 보급되었을 것으로 보인다. 공주 무령왕릉에서 출토된 유리 동자상(童子像)이나, 신라 고분에서 출토된 각종 유리잔과 병, 구슬, 사리병 등이 그러한 예이다.

유리제품은 무생물질로 만들어져서 곰팡이, 해충, 온·습도 등에 크게 영향을 받지 않는다. 그러나 온도의 급격한 변화에 손상을 입을 수 있다. 특히 온도가 급격하게 내려가면 깨질 염려가 있으므로 보관상 이 점을 주의하도록 한다. 보관하는 데 적정한 온도는 섭씨 19-23°정도이고, 습도는 45-55% 범위이다.

유리제품은 파손되기 매우 쉬우므로 솜 위에 직접 두지 않아야 한다. 솜이 장식의 섬세한 부분을 잡아당길 수 있기 때문에 종이에 먼저 싼 다음에 솜 위에 둔다. 보관장 바닥에는 패드를 대서 유리제품의 손상을 방지하고, 유물과 유물 사이에 충분한 공간을 두어서 넣고 꺼낼 때 서로 부딪치는 일이 발생하지 않도록 한다.

만지고 다룰 때는 유리제품이 파손되지 않도록 하는 것이 가장 중요하다. 신라 고분에서 출토된 대부분의 유리제품은 금이 가 있는 상태이며, 당시에 이미 깨진 것을 금실 같은 것으로 묶어서 사용한 예도 있다. 이러한 유리제품을 만질 때는 반드시 두 손으로 밑을 받쳐 들어서 손상을 입히지 않도록 한다. 손가락에 낀 반지 같은 장신구가 유리면에 흠집을 낼 수 있으므로 빼고서 작업하는 것이 좋다. 유리잔이나 병의 손잡이나 목 부분을 잡고 들어 올린다거나, 또는 한 손으로 들어 올린다거나 해서는 안 된다. 물론 될 수 있는 대로 만지지 않는 것이 가장 바람직하다.

금속으로 된 사리장엄구의 외합(外盒) 안에 흔히 사리를 담는

유리병을 안치하는 경우가 많이 있다. 이러한 사리장엄구를 보관할 때는 항상 따로 분리해 두는 것이 안전하다. 만약 사리합 안에 유리병을 함께 두고자 하면 합과 유리병 사이에 부드러운 종이를 구겨 넣어서 들어서 움직일 때 서로 부딪치지 않도록 한다.

벽화

벽화는 문자 그대로 건물이나 무덤의 벽에 그린 그림을 말한다. 우리나라에는 삼국시대의 고분 벽화 유물이 많이 남아 있고, 고려시대와 조선시대의 몇몇 유물이 전해 오고 있다. 이밖에도 외국의 벽화 유물이 상당수 우리나라에 보관되어 있는 것으로 알려졌다.

벽화의 기법에는 템페라(tempera), 프레스코(fresco), 세코(secco) 등이 있다. 템페라는 보통 달걀 노른자를 물에 섞어 발라 바탕을 이룬 다음 그림을 그리는 기법을 말한다. 프레스코는 바탕에 회칠이나 물감을 바른 다음 이것이 마르기 전에 그 위에 그림을 그리는 기법이고, 세코는 프레스코의 일종으로 바탕의 물감이 마른 다음 그 위에 그림을 그리는 것이 다를 뿐이다. 우리나라 벽화는 프레스코와 세코 기법에 의해 그려진 것이 대부분이다. 특히 프레스코 기법은 고구려 고분 벽화에 주로 이용되었는데, 바탕이 마르기 전에 그려야 하고, 아울러 한번 그린 것을 고쳐 그릴 수 없다는 점에서 알 수 있듯이 그만큼 그리기가 어렵다.

벽화의 손상은 대체로 석제유물과 그 원인이 같다. 주위의 습도가 높아지면 바탕에 붙어 있는 아교물질이 물러지고 염기가 표면으로 나오면서 손상이 발생한다. 이러한 환경에서는 곰팡이나 박테리아도 아울러 번식해 손상을 가속시킨다. 또 벽화를 잘못 다루어 물리적인 손상을 입히는 경우도 많다. 그림면에 손을 대면 물감이 벗겨지거나 긁히므로 이를 절대 삼간다. 공기조화시설 등에 의한 건물의 지속적인 진동도 물감층에 금이 가게 할 수 있다. 또 과도한 조명도 물감의 변·탈색을 불러일으킬 수 있다.

벽화의 손상을 예방하기 위해서는 먼저 주위 환경을 적절하게 유지하는 것이 중요하다. 수장고는 건조하고 깨끗이 관리해야 한다. 온도는 섭씨 19-23°정도를, 그리고 습도는 50% 이하로 유지

하는 것이 적절하다. 벽화를 전시할 때는 자외선 차단 전구를 사용하고, 회화와 같은 조도를 유지해야 변·퇴색을 막을 수 있다.

벽화를 수장고에 보관할 때는 그 무게를 지탱할 만한 지지틀을 만들어 고정시키는 것이 좋다. 규모가 큰 것은 스테인리스 강철로 만들고, 작은 것은 나무나 또는 아크릴(퍼스펙스)로 지지틀을 만든다. 그리고 그 지지틀을 수평으로 눕혀서 보관해야 화면에 긴장을 덜 주게 되고 물감이나 채색의 박락도 예방할 수 있다. 화면 위는 중성지로 덮어서 먼지나 이물질이 내려앉지 않도록 한다. 그리고 벽화들은 대체로 무게가 있으므로 유물번호를 지지틀에 써서 벽화를 움직이지 않고서도 확인이 가능하도록 하는 것이 안전하다.

가죽, 깃털, 골각

가죽, 깃털, 골각으로 만든 유물은 주로 민속품에 많다. 민속품들은 이러한 생물체로 만들어졌기에 다루기가 쉽지 않고 주위 환경으로부터 쉽게 손상을 입는 경향이 있다. 또 구조가 복잡해 다루는 데 더욱 세심한 주의가 필요하다.

생물체로 만들어진 유물들에는 적정한 온·습도를 일정하게 유지시켜 주는 것이 좋다. 적정 온도는 섭씨 19-23°인데, 만약 조금 높더라도 25° 이하로 유지하는 것이 바람직하다. 습도는 55±5%의 범위가 무난하나, 민감한 유물에 대해서는 40-50% 정도로 낮게 유지한다.

가죽유물은 지나친 온·습도에 영향을 받기 쉽다. 높은 습도에서는 곰팡이가 생성되고, 낮은 습도에서는 유연성이 줄어들어 금이 갈 수 있다. 일반적으로 45-60% 범위가 가죽유물에 적정한 습도이다. 자연광이나 지나친 인공조명은 가죽을 뒤틀리게 하고, 변·퇴색을 일으켜 손상을 가속화시킨다. 온도는 섭씨 19-23° 정도를 유지하는 것이 좋다. 전시할 때는 자외선 차단 전구를 사용하고, 조도도 200럭스 이하로 조정해야 한다.

가죽유물을 보관하는 수장고에는 먼지나 오염된 공기가 접근하지 못하도록 한다. 그리고 항상 중성지를 덮어 두어서 먼지가 앉

지 못하게 한다. 입체유물은 그 형태를 유지할 수 있도록 지지대를 만들어 보관하는 것이 좋다. 예를 들어 가죽으로 된 말안장은 그 받침 형태를 만들어 거기에 올려서 보관한다. 물론 지지대와 가죽유물 사이에는 중성지로 패드를 대어 유물에 손상이 가지 않도록 한다. 혁대나 마구(馬具)와 같이 굽힐 수 있으나 평평하게 펼 수도 있는 유물은 보관장 선반 바닥에 펴 두는 것이 안전하다. 부드러우면서 규모가 크고 또 평평한 유물은 롤러에 말아서 보관한다.

가죽유물을 들 때 한쪽 귀퉁이를 잡아 올리면 손상을 입게 된다. 밑바닥에 중성 판지나 나무판을 받쳐서 들어 올리는 것이 좋다. 가죽 의상을 움직일 때도 이와같이 하며, 접거나 구기지 않도록 한다. 가죽은 쉽게 긁히므로 만질 때 면장갑을 끼는 것이 손상을 예방하는 방법이다. 그렇지 않을 경우에는 손을 깨끗이 씻고 완전히 말린 다음 긁히지 않도록 주의하면서 다룬다.

골각(骨角)이나 상아로 만든 유물도 온·습도의 변화에 민감하게 반응한다. 그래서 굽어지거나 휘어지거나 금이 가는 경우가 많다. 45-60%의 범위에서 일정하게 습도를 유지하도록 한다. 골각이나 상아유물은 쉽게 얼룩이나 오점이 생기므로 주위 환경을 청결히 하고, 탈색되는 유물을 멀리하도록 한다. 고무에서 내뿜는 오염된 기체도 상아를 누렇게 변색시키므로 가까이 두지 않는다. 오래된 골각이나 상아는 쉽게 긁히거나 금이 갈 수도 있다. 또 빛에도 민감하므로 어두운 장소에 보관해 손상을 줄인다.

깃털로 만든 유물은 처음에는 안정적이지만, 점차 시간이 지남에 따라 40% 이하의 낮은 습도에서는 금이 벌어지고, 65% 이상의 높은 습도에서는 곰팡이균이 생성될 수 있다. 그래서 적정한 온·습도를 일정하게 유지하면서 시원하고 어두운 곳에 먼지가 끼지 않도록 보관한다. 깃털 유물에 먼지가 끼면 매우 복잡하다. 이를 제거하기도 문제이지만, 거기에서 서식하는 해충이나 곰팡이균 때문에 유물이 손상을 입게 된다. 따라서 보관상자에 넣고 중성지로 덮어 보관해야 한다. 채색된 깃털은 빛에 매우 민감하므로

100럭스 이하의 조도에서 전시하는 것이 손상을 줄이는 방법이다.

깃털 유물은 쉽게 부러지거나 상하므로 조심스럽게 다룬다. 또 접착된 부분도 시간이 오래되면 떨어지기 쉬우므로 들어 올릴 때 주의한다. 깃털로 만든 모자를 들려면, 한 손을 안으로 넣고 다른 손으로 바깥쪽을 받쳐서 안전하게 부축한다. 평평한 유물은 항상 받침을 받쳐서 손상을 방지한다.

복합재질유물

지금까지 살핀 유물들은 한 가지 재질로 이루어진 경우이다. 목 재면 목재, 금속이면 금속, 직물이면 직물이듯이, 그 재질이 하나로 구성되어 있는 경우가 대부분이다. 그러나 그에 못지 않게 상당수의 유물이 두 가지 또는 그 이상의 재질로 구성되어 있기 때문에 유물을 다루는 문제가 간단하지 않다. 예를 들어 청동으로 만든 칼에 나무로 손잡이가 되어 있다든가, 목제가구에 종이로 창문이 도배되어 있고 손잡이가 쇠로 만들어졌다든가 하는 따위이다. 또는 금속이라는 점은 같으나 각 부위를 철과 청동으로 구성했다거나, 목공예품을 만드는 데 두 가지 또는 더 많은 종류의 나무를 사용했다든가 하는 따위도 있다.

종이, 가죽, 나무, 직물 등 생물체로 만든 유물들은 습기를 흡수하는데, 만약 습도를 적절하게 유지시켜 주지 않는다면 심각한 상황에 이르게 될 것이다. 산을 흡수하는 금속을 목재에 서로 직접 접촉시켜 두면 금속에 부식이 발생하게 된다. 급격하게 습도가 변화하면 목재에 손상이 발생하고 또 거기에 부착된 종이와 같이 민감한 유물은 더욱 큰 손상을 입게 된다. 그래서 목재의 팽창과 수축에 따라 종이가 울기도 하고 찢어지기도 한다. 또한 목재에서 발산하는 산에 의해 종이가 변색되기도 한다. 지금까지 살핀 예 말고도 이러한 복합적인 문제는 조명, 해충 등 여러 가지 점에 걸쳐 다양하게 발생한다는 사실을 염두에 두어야 한다.

각 재질은 나름의 물리적·화학적 특성을 지니고 있다. 이론상 이런 복합재질의 유물은 각 재질별로 분리해 보관하면 된다. 그러나 실제로 이를 분리할 수 없는 경우가 대부분이다. 전시된 목공

예품 중에 서로 다른 두 가지 종류의 목재는 일정한 습도에서 서로 다른 휨의 정도를 드러낸다. 이럴 경우에는 부득이하지만 그 중에서 보다 민감한 유물에 맞추어서 관리한다. 아울러 복합재질의 유물에 대해서는 별도의 특별 관리가 필요하며, 수시로 관찰해 손상 여부를 점검하는 것이 중요하다.

3장 유물대여

1. 대여협약

우리나라 박물관과 미술관에서는 전국적으로 한 해에도 무수한 특별전시를 개최하고 있다. 어느 한 시대를 집중적으로 조명하는 전시가 있을 수 있고, 또는 어느 한 물질을 선택해 그것의 시대적 변천과 성격을 살필 수 있게 하는 전시를 꾸밀 수도 있다. 이런 전시를 통해 기획자는 그 동안 연구된 유물의 성격과 내용을 관람자들에게 전달한다. 이런 특별전은 자기 박물관이나 미술관의 소장품으로 구성하기도 하나, 상당수는 외부 기관이나 개인들로부터 빌려온 유물들로 이루어진다.

따라서 이제 소장유물을 빌려 주고 받는 일은 박물관이나 미술관에서 피할 수 없게 되었다. 그러나 유물이 수장고를 떠나 이동한다는 것은 그 자체에 훼손의 위험성을 안고 있는 것이다. 이러한 점을 감안한다면 유물의 안전을 위해서는 대여 횟수와 양을 최소한으로 줄이는 것이 상책이라 할 수 있다. 그리고 대여가 불가피한 경우에는 유물에 손상을 가져올 만한 요인을 철저히 점검해 제거하도록 한다.

유물을 소장하고 있는 박물관이나 미술관에서 대여문제가 발생할 때 임의로 결정하거나 처리하는 것은 있을 수 없다. 그래서 유물대여에 관한 일정한 원칙이나 규정을 정해야 한다. 규정의 내용에는 목적을 비롯해 최소한 다음의 사항들을 명시할 필요가 있다.

· 대여대상 범위 : 공공기관에 한정할 것인지 일반기관 및 개인에게까지 대여가 가능할 것인지를 명시.

- 대여신청 요건 : 대여요청 유물의 명칭, 수량, 목적, 기간, 운반 방법, 수장시설 등을 명시.
- 대여조건 : 유물의 안전관리를 위해 필요한 조건을 붙일 수 있음.
- 대여료 : 대여료를 받을 것인지 면제할 것인지를 명시.
- 대여비용 부담 : 유물대여에 따른 사진촬영, 포장, 운반 등에 관한 비용부담을 명시.
- 변상책임 : 대여유물을 분실, 훼손했을 경우 그에 상당하는 보상을 명시하고 보험가입을 요구할 수 있음.
- 준수사항 : 유물의 안전관리를 위해 준수사항을 명시.

유물을 빌려 주는 측에서는 이러한 원칙이나 규정에 따라 유물을 대여하고, 또 유물을 빌려 받는 측에서도 이를 준수해 유물의 안전관리에 온 힘을 기울여야 한다. 유물대여에는 상당한 위험이 따르므로 서로의 책임을 분명히 해 관리에 철저를 기하고, 사고가 발생했을 때는 적절한 책임을 감수해야만 한다.

우선 유물을 빌려 주고 받는 양측 모두 도덕적·법적 책임을 지닌다. 빌려 주는 측에서는 유물의 안전을 위해 합리적이고 적절한 조건을 구체적으로 제시할 권리를 가진다. 반면, 빌려 받는 측은 대여유물의 안전에 대한 모든 책임을 지며, 그 관리에 최선을 다해야 할 것이다. 이렇게 일단 대여받은 유물에 대해서는 받은 측에 책임이 있기 때문에, 유물에 명백하게 위험이 닥친 비상상황에서는 빌려 받은 쪽에서 이에 대처하는 결정의 우선권을 가진다.

특별전이나 또는 상설 전시품을 보강하기 위해 유물을 대여받고자 하는 쪽에서 해당 소장처에 대여를 신청하면, 소장처에서는 이를 신중히 심사해야 한다. 그 유물의 문화적 가치, 진귀성, 손상 위험성을 항상 먼저 고려해야 한다. 그리고 상대방 전시의 문화적·교육적·과학적 목적을 검토하고, 전시회를 통해 거둘 수 있는 지식의 증대와 같은 효과를 예상하며, 마지막으로 전시 주최자의 계획이 합리적인지를 살핀 다음에 대여를 결정한다.

그리고 우리나라에서는 국가지정문화재를 대여하고자 할 때는

문화재보호법에 따라 소관 부처 장관의 허가를 얻어야 하므로, 이러한 절차와 규정을 지켜서 처리하도록 한다. 오늘날 유물대여가 어떤 일부 기관이나 이익집단의 정치적 이익 또는 특수 이익을 목적으로 이루어지는 경우가 있는데, 이러한 것은 반드시 배격해야 한다.

유물을 대여하는 데 있어서 무엇보다 우선해 고려할 사항은 보존문제이다. 유물의 대여를 요청하는 사람은 그 유물이 손상되거나 파손될 가능성이 많은 경우에는 이를 재고해야 한다. 물론 빌려 주는 측에서도 이런 점은 마찬가지이다. 유물이 구조적으로 파손의 위험이 있다거나, 또는 온도의 변화나 빛에서의 노출 그리고 이동시 진동 등에 의해 손상될 가능성이 많은 유물에 대해서는 대여를 신중하게 결정해야 한다. 따라서 학예직원은 어떤 유물을 대여품으로 선정하기에 앞서 먼저 보존과학자와 상의해 문제가 없을 경우에만 대여를 결정하는 것이 좋다. 아울러 대여해 주는 측에서는 받는 쪽의 수장고와 전시실의 온·습도 조절상태를 비롯한 여러 가지 시설들을 미리 점검하거나 또는 이에 대한 정보를 수집해 유물의 안전에 지장이 없다고 판단되는 한에서 대여해 주도록 한다.

유물이 지나치게 크거나 무거우면 포장하고 운송하는 데 문제가 있을 수 있다. 비행기나 트럭을 이용해 유물을 옮길 때는 항상 유물의 무게와 크기를 운송업자들에게 미리 계산해 통보해 줌으로써, 운송에 지장이 없도록 유의한다. 또 대여기간이나 전시형태도 고려해야 한다. 예컨대 장기간에 걸친 전시는 빛에 민감한 유물에 손상을 줄 수 있고, 또 여러 장소를 돌아가며 전시하는 경우에는 유물을 여러 번 포장·해포(解包)하게 되어 손상이 일어날 가능성이 많다는 점도 항상 염두에 두어야 한다.

유물을 빌려 주고 받는 과정에는 항상 인계·인수를 철저히 하고 반드시 거기에 따른 인수증을 주고 받아야 한다. 이러한 유물 인수증에 기록해야 할 사항은 다음과 같다.

- 대여전시의 명칭·목적
- 대여유물의 명칭·수량·크기·특이사항
- 대여기간
- 인계·인수 일자
- 인계·인수 기관 명칭
- 인계·인수자 성명과 서명
- 대여조건, 유물상태 기록, 보험평가액(선택사항)

유물을 빌리는 측에서는 유물을 인수받는 즉시 이러한 사항들을 기록한 인수증을 작성해 빌려 주는 측 담당자에게 건네 준다. 반대로, 유물을 반환받았을 때는 빌려 준 측에서 인수증을 만들어 주어야 할 것이다. 이렇게 유물을 받은 측에서 상대방에게 인수증을 작성해 주고 그 사본을 보관하는 방법이 있는가 하면, 이와는 달리 빌리는 측에서 인수증을 작성해 주었다가 다음에 유물을 반환할 때 그 인수증을 다시 찾아오는 방법도 있다.

유물을 빌리는 데 있어서는 사고 발생에 대비한 보험가입이 요구된다. 국내의 박물관과 미술관은 예산상 보험가입을 꺼리는 경우가 많다. 빌려 주는 측에서 상대방에 보험가입을 요청하면, 다음에 그쪽으로부터 유물을 빌릴 때에 또한 보험에 가입해야 하기 때문에 상대측에 보험가입을 요구하지 못하는 경우가 많다. 이유야 어떻든 보험에 가입하는 것이 원칙상 바람직하다.

이에 비해 해외전시의 경우에는 반드시 보험에 가입하게 되는데, 대체로 수탁자책임보험(受託者責任保險)인 종합보험을 택하게 된다. 이 보험은 빌려 주는 측으로부터 유물을 가져갔다가 전시를 마치고 다시 되돌려 주기까지의 전체 과정에서 발생하는 사고에 대한 종합보험이다. 흔히 쓰는 용어로 월 투 월(wall to wall)이라 하여, 빌려 주는 측의 전시벽에서 유물을 가져다가 전시를 마치고 이를 다시 전시벽에 걸어 주기까지 책임을 진다는 의미를 지니고 있다. 그러나 오늘날 대부분의 경우에는 빌려 주는 측에서 유물의 포장비용이라든가, 또는 자기 나라 공항까지의 운송비 그리고 귀국했을 때 공항에서 박물관이나 미술관까지의 운송비를 일부 부

담하는 예가 늘어가고 있다.

도난이나 분실 등 사고의 발생에 따른 손해배상은 보험에 의해 지불이 되겠지만, 유물의 일부 손상에 대한 배상은 매우 어려운 것이 사실이다. 우선 그 손상의 정도를 수치로 계산하기가 어렵기 때문에 그 판정에 대해서 빌려 준 측과 빌려 간 측이 서로 차이를 보이게 마련이다. 이런 문제는 매우 미묘해 결국에는 양측이 감정적으로 대립할 수도 있다. 이런 것을 사전에 예방하기 위해 빌려 준 측에서는 유물관리관이 손상 발생요인을 철저히 예방하도록 하고, 또 빌려 간 측에서도 대여유물에 대한 관리에 최선을 다해야 한다.

2. 유물관리관

유물관리관의 파견

박물관이나 미술관에는 관장을 비롯해 행정, 경비, 학예 연구, 섭외교육, 유물관리, 보존과학, 전시 디자인 등 여러 가지 직종이 있는데, 대부분 그 분야의 전문 인력이 업무를 맡고 있다. 이러한 여러 분야 가운데서도 유물과 관련된 직종은 서로 유기적인 연관성을 지니고 있다. 예를 들어 하나의 전시를 기획하고자 하면, 우선 그 대상유물에 대한 전문가인 학예연구원의 학문적 자문을 받고, 이를 토대로 해 전시 디자이너가 전시유물의 배치계획을 세우게 되는데, 이 과정에서 보존과학자와 상의해 유물의 안전한 보존에 대한 자문을 받고, 또 섭외교육직원에게 전시유물의 교육 효과를 살리는 유물전시에 대한 협의를 거치게 된다. 그리고 전시에 따른 유물의 출고와 진열같이 그것을 만지고 움직이는 작업은 유물관리자의 몫이다.

일반적으로 이러한 역할 분담과 상호 유기적인 협조관계에 의해 박물관이나 미술관이 운영되고 있다. 그러나 우리나라의 현실은 대체로 이러한 역할 분담이 제대로 이루어지지 않은 상태에서 한 사람이 학예 연구, 유물관리, 전시 디자인, 섭외교육의 업무를 종합적으로 처리하고 있는 실정이다. 이런 점은 앞으로 업무가 보

다 전문화되고 세분화되면서 점차 개선되어야 할 것이며, 박물관이나 미술관의 관리자들도 그러한 발전방향에 대해 비전을 제시하고 노력을 아끼지 않아야 할 시점이다.

오늘날에는 해외전시가 빈번하게 개최됨에 따라 국가 간에 유물을 빌려 주고 받는 일이 많아지고 있다. 이렇게 유물이 장거리를 이동하고, 또 포장과 해포를 거듭하고 하는 일들이 그렇게 간단하지 않다는 사실에는 누구나 동감할 것이다. 자칫 잘못 다루거나 움직이다가는 유물에 다시는 회복할 수 없을 정도의 치명적인 손상을 줄 수 있으며, 아무리 관리를 잘한다고 해도 완벽하게 원상태대로 보존한다는 것은 쉬운 일이 아니다. 그래서 해외전시를 위해서는 많은 주의와 관심을 기울이고 있는데, 유물포장에서부터 이동, 해포, 전시, 그리고 재포장해 귀국에 이르기까지 유물의 안전관리에 대한 일련의 책임을 지고 파견되는 사람을 유물관리관이라 한다.

유물관리관은 영어권 국가에서는 쿠리어(courier)라 부르는데, 일반적으로 박물관이나 미술관에서 유물과 관련되는 업무를 맡고 있는 사람이 선정된다. 그래서 학예연구직(curator), 유물관리직(registrar), 보존과학직(conservator) 가운데서 대여전시의 특성, 유물의 성격, 호송관리의 문제점 등을 고려해 그에 적절한 관리관을 선정하는 것이 바람직하다. 대여전시가 일 년 안팎의 장기간에 걸쳐 이루어진다면 몇 개월씩 기간별로 여러 명이 관리관으로 파견되는 것이 일반적인 사례이며, 단기간인 경우에는 한번 파견된 사람이 내내 임무를 수행하거나, 또는 협약에 의해 대여해 줄 때와 돌려 받을 때 두 번에 걸쳐 포장과 호송을 위해 파견하기도 한다.

대여전시에 관리관을 파견하는 데는 여러 가지 이유가 있다. 관리관은 다음의 사실들을 고려해 파견을 결정한다.

첫째, 대여유물이 손상될 가능성이 다분한 것이 있다. 관리관은 파견기간 동안 대여된 유물을 면밀히 관찰해 손상이나 파손 위험으로부터 사전에 보호하는 것이 가장 큰 임무이고, 또 그러한 목

적에서 관리관이 파견되는 것이기 때문에 먼저 손상될 가능성이 있는지를 살핀다. 구조, 형태, 크기, 재질에 따라서, 또는 시간의 흐름에 의한 자연적인 훼손과, 잘못 취급해서 생기는 파손 등이 있을 수 있는데, 이러한 유물들은 취급하고 전시하는 데 특별한 관리가 필요하다. 외국의 유물을 대여받게 되면 우선 유물을 해포하는 것부터 간단한 문제가 아니다. 빌려 준 측의 관리관이 없다면, 해포하다가 잘못 유물에 손상을 입힐 수 있고, 또 생소한 유물들이기 때문에 다루는 방법조차 모르는 경우가 많다. 따라서 해외전시에는 관리관의 파견이 필요한 것이다.

둘째로는, 대여되는 유물의 가치가 매우 클 경우이다. 희귀하다든가 독특하다든가 예술성이 뛰어나다든가 또는 역사적으로 가치가 매우 높다든가 하는 점이 그것이다.

셋째로는, 유물을 운송하는 데 손상의 위험이 따르는 경우이다. 지나치게 먼 거리를 이동한다거나, 온·습도 변화의 폭이 크다거나, 또는 사람이나 자연으로부터 위해를 입을 가능성이 있다거나 했을 때는 관리관을 파견하는 것이 일반적이다.

유물을 빌려 주는 측에서는 그 손상 위험성을 줄이기 위해, 먼저 관리관의 수행이 필요한지 여부를 결정하고, 아울러 수송방법을 지정한다. 또 유물의 운송 도중의 파손이나 도난을 방지하기 위해 구체적인 운송로를 지정할 수도 있다. 그리고 유물을 빌려 주고 받는 양측에서는 자신들의 책임한계를 분명히 인식하고, 이에 대해서는 철저한 관리가 필요하다. 그러나 양측에서 책임질 수 있는 한계를 벗어난 사항들에 대해서는 그것을 맡은 담당기관들, 예를 들어 보험회사, 운송회사, 포장회사 등과 계약을 확실히 해야 한다.

유물을 빌려 주고 받는 양측에서는 다음의 사항들을 서로 인정해야 한다. 먼저 천재 지변이나 생명이 위협받는 상황을 제외하고는 유물의 안전을 최우선으로 한다. 그리고 유물대여에 관한 협정이 맺어지면 관리관의 요구조건들, 예를 들어 항공료, 교통비, 체재비, 의료 보험비 등을 정해 대여받는 측의 동의를 얻는다. 이렇

게 해서 빌려 주는 측의 대리인으로서의 권한을 위임받은 관리관은 대여된 유물이 안전하게 돌아와 인수인계가 끝날 때까지 안전을 위해 관리와 감독을 대행한다.

유물관리관의 임무

관리관은 상태보고서 작성에서부터 유물포장, 운송, 해포, 전시 등 일련의 과정에서 유물의 안전을 책임져야 하는 막중한 임무를 지니고 있다. 따라서 유물의 성격 파악은 물론 그것을 다루고 취급하는 데 정통하지 않으면 안 된다. 만약 유물들이 한 가지 물질이 아니라 여러 가지로 구성되어 있다면 이러한 문제는 더욱 어려움이 따르게 마련이다. 또한 관리관은 유물의 포장은 물론 상태보고서 작성, 사진촬영 등에도 능력을 갖추어야 하고, 운송업자, 통관업자, 세관, 육상수송, 항공회사, 공항수속 등 일련의 과정 및 그 담당자들의 업무를 잘 파악하고 있어야 한다.

대여전시 과정에서는 돌발적인 사고가 발생할 수가 있고, 또 순간적인 판단이 요구되는 상황이 전개될 수도 있다. 따라서 관리관은 이에 적절히 대처해야 하는데, 그러기 위해서는 건전한 판단력과 의지와 인내심이 강한 성격과, 건강한 체력을 갖춰야 한다. 부피가 작고 몇 점 안 되는 유물은 관리관이 직접 휴대하고서 운반하는 경우가 있는데, 이럴 때 특히 체력이 필요하다. 아울러 이때는 관리관이 다른 수화물을 휴대하지 않도록 한다. 단지 부득이하게 가방이나 물품을 휴대해야 할 때는 그 부피나 크기를 최소화하는 것이 좋다.

관리관은 자신이 소속된 박물관이나 미술관의 기본방침에 따라 업무를 처리하되, 실제 상황에서 이를 어떻게 적용 또는 조화시킬 것인지를 판단해야 한다. 유물을 운송하는 데 있어서는 실제 일어날 수 있는 문제점들을 파악해 이를 점검한다. 예를 들어 유물상자의 추락, 상자를 들어 올리는 집게나 지게차에 의한 유물의 손상, 온·습도의 급격한 변화, 유물상자의 불완전한 끈 묶음 등 여러 가지 점들을 살펴 안전 조치를 취하는 것이 좋다. 관리관은 또한 유물의 구조적 특징, 재질, 상태, 그리고 민감한 부분에 대한

지식을 가지고, 각각의 운송수단에 따른 문제점이 없는지도 아울러 고려한다. 그리고 유물의 상태가 안전하지 못해 보존과학자의 처리나 시험의 대상이 되는지를 잘 판단하도록 한다.

관리관은 자신의 권한과 책임의 범위를 잘 파악하고서, 그에 상응하는 업무를 수행할 필요가 있다. 자신의 권한과 책임의 범위를 과소하게 설정하거나 판단하는 것은 곤란하다. 이와 반대로 지나치게 과대하게 인식하고 행동해 상대측의 권한과 책임을 침범하거나 간섭하는 행위도 경계해야 한다. 이를 위해서는 대여에 수반되는 여러 가지 약정서나 계약서를 면밀히 검토해 자신의 업무수행에 참고하도록 한다.

관리관으로 파견될 때 휴대해야 할 서류로는 대여협약서 사본, 운송일정표, 보험약정서 사본, 유물상자 번호·규격·크기와 유물점검표, 유물 다루기 수칙, 유물 상태보고서, 세관용 유물명세서 사본 등이 있다. 그리고 가장 중요한 유물상자 열쇠도 잘 보관해 분실하는 일이 없도록 한다.

관리관은 업무와 관련된 정보를 함부로 누설해서는 안 된다. 반드시 그 정보를 알 필요가 있는 사람에게만 직접 전하고, 또 오해나 곤란한 경우가 생길 수 있으므로 필요치 않은 말들은 삼가는 것이 좋다. 업무도 신중히 처리해 실수가 없어야 한다. 관리관은 유물상자를 인도할 때 먼저 받는 사람의 신분을 확인하고, 일자와 서명이 기록된 인수증을 받도록 한다. 흔히 빌리는 측에서 서류나 영수증에 관리관의 서명을 요청하는 경우가 생기는데, 이때는 문안을 주의 깊게 살펴서 하자가 없는가를 확인한 다음 서명한다. 이때 문안이 외국어로 되어 있어 정확히 해독할 수 없다면 번역을 요청하는 것이 좋다.

관리관이 지켜야 할 사항은 이외에도 많이 있다. 업무를 수행하는 데 있어서 판단을 흐리게 할 수 있는 알코올이나 수면제 등을 복용해서는 안 된다. 일반적으로 유물을 빌리는 측에서 관리관의 체재비용을 부담하므로 따라서 지출내용을 공정하게 산출할 필요가 있다. 만약 상대측에서 지출비용에 대한 영수증 첨부를 요구하

면 이에 응해야 한다. 그리고 관리관은 유물을 직접 휴대해 운송하는 경우를 제외하고는 비행기의 일등석을 요청해서는 안 된다. 이러한 모든 일들은 관리관이란 직책이 자신의 소속 박물관이나 미술관을 대표한다는 점을 전제하고 있기에, 모든 일처리에 공평하고 도덕적으로 투명해야 한다는 것을 말한다.

관리관을 파견하는 데는 서로간에 그에 따른 계약을 맺고 책임을 명시한다. 유물을 수송하는 데 관리관이 동행한다는 계약은 대여동의서에 포함되어 있겠지만, 보다 구체적인 사항은 별도의 서면으로 계약을 맺는다. 빌려 주는 측에서 특별한 요구가 있을 수 있는데, 예를 들어 유물을 직접 휴대해 운송해야 한다거나, 유물을 수평상태로 해서 운송해야 한다거나, 비행기의 일등석을 요구한다거나, 관리관의 체재기간을 연장한다거나, 전시하는 데 특별한 지침이 있다거나, 또는 호송경관이 필요한 경우 등이 있을 수 있는데, 이러한 구체적인 사항에 대해서는 별도의 계약을 맺도록 한다.

유물을 빌려 받는 측에서는 그 진행 과정을 파견되어 오는 관리관에게 상세히 설명해 줄 의무가 있다. 비행기의 편명(便名)과 시간은 물론, 육상운송, 도착, 해포, 상태점검, 전시 등에 관한 계획과 자세한 정보를 관리관에게 알려 주어야 한다.

유물이 도착하면 대여받는 측의 유물관리자나 대표자가 현장에 나와 함께 도착한 관리관을 마중해야 한다. 관리관 또한 도착해서 어디서 누구와 만나야 한다는 사실을 알고 있어야 한다. 항공운송을 이용했다면, 유물을 빌리는 측에서 공항에 나가 관리관을 맞이한다. 비행기에서 내려진 유물상자는 화물 터미널로 옮겨지는데, 유물을 트럭에 실을 때는 관리관이 입회해야 하므로 빌리는 측에서는 관리관을 화물 터미널로 안내한다.

그리고 양측의 입회 아래 통관과 운송을 맡은 용역회사에서 유물상자를 트럭에 실어 수장고로 운송한다. 관리관이 운송 트럭에 타지 않을 경우에는 별도의 차량을 이용해 트럭을 바로 뒤따르게 한다. 유물상자를 일반 화물처럼 세관에서 해포해 확인하게 된다면 손상이나 분실의 위험이 크므로, 빌리는 측에서 사전에 세관과

협의해 박물관 수장고에 들여놓고 점검하도록 조치하는 것이 원칙이다.

　유물이 일단 수장고에 격납된 것이 확인되면, 빌리는 측에서는 관리관을 숙소까지 안내하고, 유물 해포작업의 일시와 장소를 정확히 알려 준다. 물론 유물상자는 환경이 변했기 때문에 이에 대한 적응을 위해 스물네 시간 내에 해포해서는 안 된다. 유물 해포작업은 양측이 서로 협조해 진행하고, 이와 아울러 상태점검도 병행한다. 빌리는 측에서는 관리관의 소지품을 잘 보관해 주고 또 다른 불편 사항이 없도록 해야 하며, 유물의 보관이나 배치에 대해서는 관리관이 충분히 만족할 수 있도록 해야 한다. 그리고 관리관도 전시일정에 차질이 없도록 빌리는 측의 담당자들과 협조해 작업을 진행한다.

　관리관은 일단 대여된 유물에 대해서는 지속적인 책임이 있다. 운송이나 해포 등 일련의 과정에서 유물에 손상이 발생하지 않도록 최선의 노력을 기울여야 한다. 관리관은 유물이 안전하게 돌아올 때까지 포장, 운송, 해포, 전시 등 모든 과정을 감독할 책임이 있다. 그리고 위험 요소가 있을 때는 예방책을 제시하고, 사고가 발생했을 때는 적절한 조치를 신속하게 취하는 등의 권리와 책임도 가진다.

　관리관은 문제점을 예견하고 해결하며, 보고해야 할 의무가 있다. 날씨를 하나의 예로 든다면, 일기의 변화가 심할 때 운송을 할 것인지 말 것인지를 판단·결정해야 한다. 이밖에 관리관으로서 몇 가지 주의할 점이 있다. 유물을 운송할 때 관리관의 가족이나 친구 등 업무에 직접적 관련이 없는 사람과 동행해서는 안 된다. 또 유물이 안전하게 도착지에 보관되기 전에는 다른 곳에 가서도 안 된다. 그것이 개인적인 일이 아니라 박물관이나 미술관의 업무라 할지라도 마찬가지이다. 그리고 관리관 개인의 여행이나 볼일을 위해 본연의 업무에 지장을 주거나 재촉해서는 안 된다.

3. 상태보고서

상태보고서의 내용

이상적인 수장환경 속에 유물을 안전하게 보관하는 것이 가장 바람직한 것이지만, 전시를 위해 전시실로 옮겨지는 경우에는 유물의 손상을 피할 수 없다. 더구나 유물이 대여되어 포장과 운송을 거쳐 다른 박물관이나 미술관으로 옮겨 갔다가 돌아오는 경우에 발생하는 손상은 말할 필요가 없다. 이때 유물을 대여 받은 측에서는 그 손상을 줄이기 위해 최선의 노력을 기울여야 할 것이다. 그러나 유물은 잘못된 포장이나 해포, 이동할 때의 충격, 유물 다루는 사람들의 실수, 환경의 변화 등으로 항상 손상의 위험을 안고 있다. 이렇게 만약 유물에 손상이나 파손이 발생했을 때는 마땅히 그에 따른 책임을 감수해야 한다.

유물을 빌려 주기에 앞서 그 상태를 점검하는 것은 빌려 주는 측의 책임이다. 대여유물의 상태를 기록하고 도면으로 그리거나 스케치하거나 또 사진촬영을 해 다음에 돌려 받을 때 비교해 증거로 삼는다. 이렇게 유물에 대해 기록하고 사진촬영하는 것을 상태점검(condition check)이라 하고, 그 결과 작성된 서류를 상태보고서(condition report)라고 한다. 이는 유물에 대한 상세한 정보와 보존에 중요한 자료가 된다.

국내에서 유물을 대여하는 경우에는 상태보고서를 작성하지 않는 것이 상례로 되어 있으나, 이것은 앞으로 개선되어야 할 사안이다. 서로 상대를 신뢰해 유물을 대여하고 받는 것은 좋은 일이지만, 만일에 사고가 발생하게 된다면 양측 모두 상당한 분쟁에 휩쓸려 난처한 처지에 이르게 될 것이 분명하다. 따라서 유물을 서로 빌려 주고 받는 중요한 일을 상태보고서조차 없이 처리하지 않도록 한다. 부득이한 경우에는 인수 인계서에 유물의 주요한 상태만이라도 적어 두거나 또는 사진을 촬영해 둔다거나 하는 등 기본적인 사항을 준수하는 것이 바람직하다.

대여유물의 상태점검은 대여하는 측과 받는 측이 함께 해야 한다. 그것은 원칙적으로 유물을 빌려 주기 전과 반환받았을 때 각

62. 조명기법의 종류.
왼쪽부터 투과조명,
반사조명, 보통조명,
경사조명.
조명을 이용해 유물의
상태를 점검하면
세밀한 부분까지
확인할 수 있다.

각 실시한다. 또 필요하다면 대여받은 측에 도착해 해포할 때와 전시기간 중에도 상태보고서를 작성할 수 있다. 기록을 위한 사진촬영도 포장과 해포할 때 행하며, 상태의 명확한 기록을 위해 알맞은 방법을 택한다.

상태보고서를 작성하기 위한 별도의 방을 마련하는 것이 좋다. 수장고와 인접한 장소에 작업장을 두고서 거기에는 보고서를 작성하기 위한 여러 가지 도구들을 비치하도록 한다. 작업장에는 우선 작업 탁자가 필요한데, 그 위에는 쿠션이나 패드를 대어서 유물을 두었을 때 손상이 가지 않도록 한다. 유물을 자세히 살피기 위한 확대경, 실측을 위한 각종 자, 무게를 달기 위한 저울, 사진촬영을 위한 조명기구와 35mm 카메라, 폴라로이드 카메라, 그리고 유물 운반용 밀차, 보관 및 걸이 시설 등이 필요하다.

유물의 상태를 점검하는 데는 먼저 육안이나 확대경으로 손상·파손·변형된 부분을 면밀히 살핀다. 이어 각도와 방법을 달리해 조명을 비추게 되면 그냥 지나쳐 버릴 수 있는 부분까지 발견할 수 있다. 사진촬영을 하는 데도 마찬가지로 이와같은 조명기법을 사용할 수 있다.

흔히 사용하는 보통조명 기법은 유물의 정면 45° 정도 양쪽에서 조명을 비추는 기법이다. 이때 육안이나 카메라는 조명등보다 뒤쪽에 위치해 유물을 관찰하고 촬영하게 된다. 이러한 기법은 눈부심이나 반사가 없어 아주 일반적으로 사용되고 있다. 유물의 명백한 결점이나 손상은 이러한 조명을 통해 확연히 파악할 수 있는 반면, 금이 갔다거나 안료가 들떠 있다거나 또는 표면에 발생한 곰팡이를 관찰하는 데는 충분하지가 못하다.

다음으로는 반사조명(反射照明) 기법이 있는데, 조명등 하나를 유물의 정면에 위치하거나 또는 약간의 각도만을 주어 설치하는 기법이다. 이 기법은 전체적인 관찰을 위해 사용하는데, 유물 표면의 변화를 쉽게 확인할 수 있는 반면, 표면에 광택이 있는 유물의 경우에는 그 손상이나 변화를 놓치기 쉬운 단점이 있다.

유물 표면에 발생한 금, 기포, 박락 등을 관찰하는 데는 경사조명(傾斜照明) 기법이 가장 유효하다. 또한 표면 장식을 관찰하는 데도 이 기법이 가장 바람직하다. 이 기법은 조명등을 유물의 거의 옆에서 비춰서 손상된 부분에 그늘이 생기게 함으로써 관찰하는 기법이다. 이 기법으로 사진을 촬영했을 경우에는 조명등의 각도, 거리, 조도 등을 기록해 두어서 다음에 다시 이를 반복할 수 있도록 한다.

잘 쓰이지 않는 특수한 방법이지만 투과조명(透過照明) 기법이 있다. 회화와 같은 유물에 깊게 금이 간 경우 이 기법을 사용하면 그 진행로를 상세히 확인할 수 있게 된다. 또 내부의 무늬를 살핀다든가 수리된 부분을 확인하거나 구조의 두께를 관찰하는 데 아주 유용한 기법이다. 이렇게 조명을 사용해 유물을 살피거나 사진을 촬영할 때 주의해야 할 점은 무엇보다 열에 의한 손상이다. 투과조명 기법은 그런 점에서 특히 위험하므로 일정한 거리를 유지하도록 한다.

이상의 여러 가지 조명법이 상태보고서를 작성하는 데 일반적으로 사용되고 있다. 그러나 보다 정밀하게 유물의 상태를 살피고자 할 때는 보존과학자에게 의뢰해 특수한 기법으로 관찰하도록 한다.

이러한 특수기법에는, 손상된 부분의 근접 관찰을 위한 확대사진과 수리로 인해 생긴 표면의 변화를 확대 관찰하기 위한 자외선 촬영, 표면 변화의 보다 심층적인 관찰을 위한 적외선 촬영, 표면 구성인자의 파악을 위한 엑스선 촬영이 있다. 그밖에 귀금속 양의 기록 또는 습기에 민감한 유물의 습기 함유량 관찰을 위한 무게에 의한 기법이 있다.

63. 유물 상태를
자세히 기록하고자
할 때는 그림을
이용할 수도 있다.

사진촬영은 유물의 상태보고서를 작성해 두는 데 가장 확실한 증거가 된다. 유물의 상태를 다시 점검하려 할 때 이 사진에 근거해서 유물을 대조해 상이점을 발견하면 된다. 그러나 상태보고서 작성에 사진만이 만능은 아니다. 사진으로 모든 손상을 확인할 수는 없다. 특히 잘못 촬영·인화된 사진은 더욱 그렇다.

사진으로 판독하기가 어렵거나, 또는 보다 더 자세한 기록을 원한다면 이런 부분에 대해서는 그림으로 그려두는 것이 바람직하다. 회화를 예로 들어 보기로 한다. 그림의 크기에 따라 다르겠지만, 가로·세로로 3-5개 정도의 구획을 설정하고, 각 구역마다 유물의 손상된 상태를 그려 넣는다. 그리고는 그 옆에 찢어짐, 기움, 물감의 박락, 수리 여부 등의 용어를 적어 둔다. 이러한 것에 보충해 손상된 상태를 서술하는 것도 좋은 방법이다. 문제가 된 지점을 잘 파악할 수 있도록 기준점을 설정하기도 하고, 그렇지 않더라도 예를 들어 '왼쪽 위에서 7cm, 옆에서 10cm 지점에 2cm 길이의 긁힘 자국'이라는 식으로 써넣는 방법이다.

평면적인 유물에 비해 조각품의 상태를 서술하는 것은 더 복잡하다고 할 수 있다. 인물상인 경우에는 용모의 뚜렷한 부분이나 특징적인 부분을 기준점으로 설정하고, 거기서부터의 위치를 표시하면 된다. 무엇보다도 손상된 부분을 뚜렷하게 살필 수 있도록 사진을 촬영해 두고, 또 복잡한 부분에 대해서는 정확하게 스케치를 한 다음, 손상된 상태를 글로 기술해 두면 완벽하게 처리할 수 있을 것이다. 상태보고서 작성을 위한 점검은 세심할수록 좋다. 유물의 종류에 따라 점검할 내용에 차이가 있으므로, 좀더 자세히 살피기로 한다. 회화에서는 먼저 화면을 자세히 점검하도록 한다. 화면에 생긴 금, 찢김, 채색의 박락, 묵색의 정도 등을 살펴서 기록한다. 회화는 족자, 편화, 액자, 병풍 등의 표구형태로 되어 있고,

비단, 종이, 캔버스 등의 재질로 이루어져 있으므로, 그것의 상태도 점검한다. 액자를 예로 들면, 액자틀에 흠이 있는지 없는지, 걸이가 부착되어 있는지 없는지 등을 살피고, 그 뒷면의 상태도 보도록 한다. 그리고 케이스의 유무를 확인하고, 아울러 그것의 상태도 점검한다. 족자에 대해서는 보호지나 걸끈의 유무까지도 기록한다.

공예품에도 여러 가지 종류가 있으므로 육안으로 본 유물의 상태, 수량을 기록하고, 보관상자의 유무를 확인한다. 칠기유물은 칠의 성질상 전문적인 연구자가 상태를 보는 것이 좋다. 칠면의 금, 들뜸, 상처 등을 기록하고 부속품까지 살피도록 한다. 금속유물은 외견상 상태가 좋은 것도 실제로는 의외로 부실한 경우가 많으므로, 잘 살펴야 한다. 그리고 녹, 긁힘, 깨짐 등을 그 위치와 함께 기록한다.

직물에 대해서는 염료나 실의 손상, 해충의 유무와 그 진행을 잘 살펴야 한다. 마구류는 가죽 부분과 칠면을 잘 점검하고 그 부속품의 상태도 기록한다. 도자기류는 금, 깨짐, 결손 등의 상태와 함께, 수리·복원된 부분이 있는지를 살핀다. 전문가들은 도자기를 가볍게 두드려서 나는 소리를 통해 상태를 조사하기도 한다.

상태보고서의 양식

유물에 대한 점검 내용을 기록하는 상태보고서의 양식은 그 쓰임새에 따라 다양하다. 어떤 유물이 전시에 출품될 수 있는지 또는 대여가 가능한지 하는 기본적인 문제를 결정하기 위해 전문적인 보존과학자가 기록하는 상태보고서 양식이 있다. 또 유물을 빌려 주는 쪽에서 작성하는 상태보고서 양식이 있는가 하면, 여러 군데 순회전시를 할 경우에 한 장의 점검표에 기록하는 양식도 있다. 특별히 이러한 양식들을 사용해야 한다는 제한은 없지만, 각각의 경우에 알맞은 사항들이 들어 있으므로 적절한 양식을 취하면 될 것이다. 이러한 양식에는 반드시 사진을 부착해 기록 내용과 대비할 수 있도록 한다.

〈양식 1〉 **보존과학자용 상태보고서**

전시명칭		점검일자
개막일자		도록번호
소장자		점검장소
유물명칭		형태
작가		크기
시대		보험가액
유물상태		점검소견
변색	퇴색	
박락	기포	
녹	금	
해충	곰팡이	
수리		
물리적 손상		
유물 지지대의 상태		점검소견
보존처리 필요 부위 및 대상		
점검자		점검장소

〈양식 2〉 **일반용 상태보고서**

전시명칭			
전시기간			

상태점검표

도록번호	유물명칭	크기	유물상태

보존처리 필요 유물 및 부위

점검자 직위 일자

〈양식 3〉 순회전시용 상태보고서

도록번호		
유물명칭		
작가		
크기		
형태		
1차 전시장소		
도착시 유물상태	서명	
	일자	
출발시 유물상태	서명	
	일자	
2차 전시장소		
도착시 유물상태	서명	
	일자	
출발시 유물상태	서명	
	일자	
3차 전시장소		
도착시 유물상태	서명	
	일자	
출발시 유물상태	서명	
	일자	
기타 사항		

상태보고서의 용어

일반적으로 상태보고서의 용어는 손상된 상태를 묘사하는 데 적절해야 하지만 그것이 그리 간단치 않은데, 예를 들면 손상에도 여러 형태가 있다. 다루는 이가 잘못해 찢어지거나 긁히거나 하는 물리적 손상에서부터 시작해, 온·습도나 조명, 해충에 의한 손상 등이 있다. 이러한 손상은 수리를 통해 원형에 가깝게 복원된 예가 많아서 잘 관찰해야 한다. 이를 위해서는 숙련된 안목과 특별한 기술이 필요하다.

그 다음으로는 유물 자체가 지니고 있는 깨지기 쉽거나 연약하거나 하는 구조적인 문제이다. 이런 유물들은 좋지 않은 환경이나 운송 도중의 진동, 충격 등에 의해 손상을 입게 된다. 유물에 금이 가고 채색이 벗겨지며, 일부가 찌그러지는 것 등을 말한다. 마지막으로 유물의 형질에 변화가 일어나는 경우인데, 예를 들어 청동에 녹이 슨다거나 하는 것으로서, 유물이 원래 만들어졌던 의장(意匠)이나 목적에서 벗어나 버린 상태를 의미한다.

유물에 나타난 물리적인 손상은 용어의 개념만 동일하게 인식한다면 기술하는 데 큰 어려움이 있는 것은 아니나, 유물이 구조적으로 약하다거나 형질 자체의 변형을 표현한다는 것은 매우 어려운 문제로 다분히 주관적이기 십상이다. 또 유물들은 물질도 다양하고 손상된 면도 여러 가지 형태를 취하고 있다. 그래서 이러한 상태를 정확하게 표현해낸다는 것이 쉬운 일은 아니다. 그렇다고 '전체적으로 불량(bad condition)' 또는 막연히 '좋은 상태 (good condition)'라고만 쓴다는 것도 문제가 있다.

더욱이 해외전시를 위한 대여의 경우에 상호간의 용어선택은 매우 어려운 문제라 아니할 수 없다. 서로간의 표현이 다분히 주관적일 가능성이 매우 높기 때문이다. 실제로 상태보고서를 작성하는 이들이 외국어의 정확한 의미와 뉘앙스를 제대로 이해하지 못한 상태에서 임의로 단어를 선택하는 경우가 많아서, 상호간에 오해가 생긴다거나 또는 더 나아가 분쟁의 소지마저 있을 수 있다. 그래서 상태보고서에 사용하는 표현은 단어의 정확한 의미를

살펴서 선택하고, 가능한 한 간결하고 직설적이어야 하며, 형용사나 주관적인 표현을 피하는 것이 바람직하다. 상태보고서는 영어를 사용하는 경우가 많은데, 거기에 주로 사용되는 것으로서 기본적으로 참고할 단어들을 선정한다면 다음의 것들이 있다.

abrasion 벗겨짐, 박리, 마멸	chip 파편
accretion 부착물	cleavage 분열, 쪼개짐
adhesive 접착제	cockling 주름, 부풂
alligatored finish 귀갑무늬 표면	corner joints 모퉁이 이음촉
alteration 변질	corrosion 부식
back 뒤	crack 균열
backing board 뒷판	crackling 잔금
base 기초, 기저, 대좌	cradle 덧대는 틀
batten 널빤지	crazing 잔금
bleaching 표백(漂白)	crease 접은 금
bleeding 새어 나오다	crimping 수축, 오그라짐
blister 기포, 물집	cut 절단
blurred 얼룩, 오점	damage, extreme 매우 큰 손상
bottom 밑	damage, marked 현저한 손상
bottom center 밑의 가운데	damage, moderate 약간의 손상
bottom left 밑의 왼쪽	damage, negligible 미세한 손상
bottom right 밑의 오른쪽	damage, new 새로운 손상
break 파손	damage, old 예전의 손상
brittleness 부서짐	damage, slight 가벼운 손상
broken part 파손 부분	damage by knocking 타격에 의한 손상
bronze disease 청동병	decomposition 부패
buckling 휨, 뒤틀림	deformation 변형
bulge 팽창	dent 눌린 자국
burned 그을림, 탐	desiccated 건조
canvas 캔버스	detached from mat or mount
carved frame 조각된 틀	매트나 마운트에서 떼어낸
cast 주형(鑄型), 주조물	deterioration 열화(劣化)
casting seam 주형의 접합 부분	diagram 도표
center 중심	dig 발굴품
center left 중심의 왼쪽	dirt 오물
center right 중심의 오른쪽	discoloration 변색
chalking 분필로 표시한 곳	diseased 손상되다
check 점검	disjoined 분리되다
checked finish 바둑판무늬 표면	distortion of plane 평면의 뒤틀림

dog-ear 책장의 접힘
draw 잡아당김
dry rot 건조에 의한 부패
dryness 건조
dullness 무광택(無光澤)
dust 먼지
efflorescence 풍화(風化)
emulsion 유상액(乳狀液)
erosion 부식, 침식
exit hole 병충해에 의한 구멍
facing left 보았을 때 왼쪽
facing right 보았을 때 오른쪽
fading 퇴색
filling 채움, 충전물
fingerprint 지문(指紋)
finish 마감
firing flaws 구울 때 생긴 흠
flaking 얇은 조각
fluorescence 형광성(螢光性)
fly speck 작은 점, 작은 홈
fogginess 흐림
fold 접힌 금
fossilization 화석화(化石化)
foxing 변색
fracture 분쇄, 갈라진 금
fragile 깨지기 쉬운
frame 액자틀
fraying 닳아서 너덜너덜함
front 전면(前面)
fugitive colors 변하기 쉬운 색
fungus 곰팡이 균
gilding 도금(鍍金)
glaze, ceramics 도자기 유약
glaze, paintings 그림의 덧칠
gouge 홈
granular surface 오돌토돌한 표면
grease stain 기름에 의한 오손
grime 오손
ground 칠 바탕
hairline crack 머리카락 모양의 금

hanging device 절개
hardening 경화, 경화제
hinge 경첩, 이음새
hole 구멍
impasto 두껍게 칠하기
incrustation 새겨 넣기, 상감(象嵌)
inherent vice 본래의 결함
insect damage 해충에 의한 손상
insect infestation 충해(蟲害)
insert 삽입물
inside 안쪽
interstices 틈새
join, joint 접합, 접합면
keys, wedges 쐐기
knot 매듭
left facing 좌향(左向)
lifting 들어 올림
lining 안감
loose joints 헐거운 접합 부분
loose parts 헐거운 부분
loss 결손
marbling 대리석 무늬
mat 매트[臺紙]
materials 재료
matting 매트에 넣음
medium 매개, 수단
metal frame 금속틀
microbes 미생물, 세균
mildew 곰팡이
milkiness 우유상태 같음, 불투명성
mineral deposits 광물성 침전물
mineralization 석화작용, 무기질화
missing part 결손 부분
moisture barrier 방습층(防濕層)
mold 형, 틀
molding 틀 뜨기
mount 마운트
nicks 새김눈
normal wear and tear 자연마모
organic stain 생물학적 오손

164

outside 바깥쪽

overpainting 가필(加筆)

oxidation 산화(酸化)

paint 도료, 페인트, 그림물감

paint loss 페인트 결손

paint void 페인트 결손 부분

patch 기운 헝겊

patina 푸른 녹

pile 더미

pin hole 핀으로 찔린 작은 구멍

plexiglas(perspex) 플렉시글라스(퍼스펙스)

powdering 가루로 만들기

previous repair 이전의 수리

previously noted 이미 언급됨

priming 초벌칠

proper left 정확한 왼쪽

proper right 정확한 오른쪽

raking light 경사조명(傾斜照明)

recto 표면

repairs 수리

residue 잔류물, 찌꺼기

reticulation 그물망 모양

right facing 오른쪽을 향함

rings 연륜(年輪)

rot 부식, 부패

rub 연마, 마찰

rust 녹

sagging 처짐, 늘어짐

salts 약용염(藥用鹽)

scratch 긁힘, 할큄

screw eyes 나사못

selvage 직물의 가장자리

shearing veneer 잘라낸 베니어

silvering 은도금(銀鍍金)

size 풀

sizing 풀칠

slack support 헐거운 지지대

smudge 오점, 얼룩

soil 오점

split 찢어짐

spur mark 돌기

stain 얼룩, 녹

stiffness 경화(硬化)

streaked 줄무늬진

stretcher 화폭

stretcher crease 화폭의 금

support 지지대, 화폭

surface coating 표면 코팅, 피복(被覆)

surface film 표면 필름

surface grime 표면 오점

swelling 팽창

tarnish 변색

taut support 팽팽한 상태의 화폭

tear 찢어짐

thinness 얇음

top 꼭대기

top center 꼭대기 중앙

top left 꼭대기 왼쪽

top right 꼭대기 오른쪽

transfer 옮김

unchanged condition
 변하지 않은 상태

unframed 틀에 끼우지 않은

unhinged from mat
 매트에 힌지를 붙이지 않은

unstable 불안정한

unvarnished 바니시를 칠하지 않은

varnished 바니시를 칠한

verso 이면(裏面)

warp, distortion 휨, 뒤틀림

warping 휨, 뒤틀림

water damage 물에 의한 손상

wave 기복

weak seam 약한 솔기

weakness 약함

wear 마모

weaving 직조

weft, pick, woof 직물의 씨줄

wrinkling 주름, 구김

yellowing 황변(黃變)

4. 유물포장

준비작업

오늘날 날로 증가하는 특별전시로 인해 유물의 이동이 빈번해지고 있다. 그러나 이러한 유물의 이동이야말로 손상을 가져올 수 있는 가장 중요한 요인이 되고 있다. 그래서 어떻게 유물의 손상을 최소화하느냐 하는 데에 관심이 모아지고 있고, 또 이에 대한 연구도 하나의 학문 분야로서 활발하게 진행되고 있다. 특히 서양에서는 유물포장에 대한 연구가 높은 수준에 이르고 있으며, 포장 재료나 중요 유물에 대한 포장을 하나의 연구 논문으로 발표할 정도로 중요시하고 있다.

우리나라에서도 유물 포장기술은 상당한 수준에 이르고 있지만, 이를 체계적으로 정리하기는커녕, 논문이나 보고서로 작성되어 발표된 것조차 한 편 없는 실정이다. 유물을 대여하는 과정에서 가장 크게 손상을 입힐 수 있는 것이 포장이라는 점을 생각할 때, 이는 매우 심각한 일이라 할 수 있으며, 또 앞으로 해결해야 할 점으로 남아 있다. 포장기술은 오랜 기간에 걸친 숙련을 필요로 하기 때문에 우선 이 분야의 전문가를 양성하기 위한 노력이 필요하다. 그리고 무엇보다도 우리의 축적된 포장기술을 체계적으로 정리해 원하는 사람이면 누구나 이를 익힐 수 있도록 하기 위해서 새로이 개발한 포장기술을 전문 학술지에 보고해 널리 소개하는 작업도 장려되어야 한다.

어떤 유물을 대여하기로 결정이 되면 포장에 들어가기 전에 그에 대해 적절한 조치를 취한다. 먼저, 움직이는 과정에서 파손될 가능성이 많은 유물에 대해서는 보존과학자에게 의뢰해 보수하는 것이 좋다. 그리고 유물에 수반되는 틀이나 지지대도 함께 보낼 것인지 떼어 보관할 것이지도 결정한다. 만약 틀이 복잡하거나 연약하다면 단순하고 견고한 것으로 교체하는 것이 바람직하다. 예를 들어 액자의 유리는 가능하면 떼어낸 상태에서 포장하는 것이 보다 안전하다.

대여전시 과정에서 유물이 손상될 위험성이 가장 높은 경우는

포장과 해포 작업 도중이라 할 수 있다. 평상시에는 소중히 다루고 또 함부로 대하지도 않던 유물을 포장하는 과정에서는 어쩔 수 없이 힘을 가하고 또는 마찰을 하는 경우가 허다하다. 따라서 이런 점을 유념해 포장과 해포 작업에 신중하게 임해야 한다. 그러면 여기에서 먼저 포장과 해포 작업을 할 때 유의할 몇 가지 사항을 예로 들어 본다.

전시일정이 급박하게 잡히거나 뜻하지 않은 일이 발생해 포장이나 해포를 서두르지 않을 수 없는 경우가 흔히 생긴다. 예산을 절약하기 위해 포장이나 해포기간을 지나치게 줄이는 바람에 시간에 쫓겨 작업을 진행하는 예도 있고, 또는 포장할 유물 양을 잘못 산정해 시간에 쫓기는 경우도 있다. 이런 상황에서 급히 작업을 서둘러 진행하다 보면 사고가 일어날 가능성이 매우 높다. 따라서 우선 충분한 시간을 두고 포장과 해포 작업이 이루어지도록 하는 것이 가장 중요한 문제라 할 수 있다.

포장과 해포

유물포장은 빌려 주는 측에서 공인하는 포장방법으로 행한다. 그러나 나라마다 유물의 구조, 재질, 성격이 다르기 때문에 포장방법이 같을 수 없다. 우리나라에서는 솜포대기를 이용한 포장을 주로 하고 있어서 외국의 방법과 사뭇 다른데, 이러한 방법은 충격에 견디는 힘이 매우 강한 장점을 지니고 있다. 외국에서는 주로 유물의 형태에 맞게 주형을 만들고 거기에 유물을 넣는 방법을 택하고 있어서 우리나라와는 다르다.

그런데 포장방법은 항상 빌려 주는 측의 의견이 중시되고 있다. 따라서 해포한 포장재료는 원상 그대로 보관했다가 유물을 반환할 때 원래의 포장 그대로 다시 포장해 반환해야 한다. 만약 재포장할 때 다른 포장방법을 택하고자 하면 미리 유물을 빌려 준 측의 승락을 얻어야 하며, 절대 임의로 그것을 바꿔서는 안 된다.

포장과 해포에 있어서 특히 주의할 점은 유물의 분실이다. 크기가 작은 유물은 눈에 잘 띄지 않아서 해포할 때 그냥 포장재와 함께 쓰레기로 분류되는 경우가 이따금 있다. 또 뚜껑이 있는 도

자기와 같은 유물을 한데 포장하는 경우가 많은데, 해포할 때 별도로 포장한 뚜껑을 발견하지 못하고 포장재와 함께 버리는 예도 흔히 있을 수 있다. 따라서 해포할 때 무심히 포장재와 휩쓸려 유물이 버려지지 않도록 포장할 때 사전에 적절한 배려가 필요하다. 여러 점을 함께 포장했다면 그 표면에 점수나 내용을 써 두는 것이 안전한 방법이다.

또 해포가 끝나더라도 포장재를 절대 버리지 않고 모아 두었다가, 유물 점수를 정확하게 확인한 다음 이상이 없을 때 포장재를 버리는 것이 원칙이다. 그리고 포장할 때도 일정한 순서에 입각해 진행하고, 일차 포장된 내피상자를 외피상자에 넣을 때도 일일이 목록과 대조하면서 하나하나 점검해 누락되는 일이 없도록 신중하게 작업하도록 한다.

해포한 유물을 다시 포장할 때 시간을 단축하고 안전하게 마무리하는 일도 중요한데, 이를 위해서는 해포된 상자나 포장재를 원래의 상태대로 배치해 두는 것이 필요하다. 외피상자에서 개개의 내피상자를 꺼낼 때 그 배치도를 스케치하거나 사진을 촬영해 두는 방법도 유용하다. 그리고 내피상자 안의 포장재도 해포해 유물을 꺼낸 다음 원래의 상태대로 복원시켜 두었다가 전시가 끝난 다음 그대로 포장하면 훨씬 시간을 단축하고 여러 가지 불필요한 낭비를 줄일 수 있다.

외피상자가 해포장소에 도착하면 해포에 앞서 먼저 상자의 외양을 살핀다. 만약 상자의 외양에 파손되었거나 충격을 받은 흔적이 있다면 그 속에 있는 유물에도 그 여파가 가해졌을 가능성이 많기 때문이다. 따라서 반드시 상자의 외양을 점검하는 일이 선행되고 난 다음에 해포작업에 들어가도록 한다.

유물 해포작업은 원칙적으로 포장 순서의 반대로 진행한다. 유물목록과 대조하면서 하나하나 이상이 있는지를 확인하면서 해포한다. 해포는 포장에 참여했던 사람이 해야 안전하다. 그러나 해외순회전시의 경우에는 여러 명의 유물관리관이 번갈아 파견되는데, 이들은 직접 포장에 참여하지 않을 수도 있으므로, 포장방법을 기

록해 두거나 사진촬영을 하거나 스케치해 놓음으로써, 업무의 효율을 높이고 또 유물의 안전을 도모할 수 있는 것이다.

포장에 참여하지 않은 사람이 해포를 할 때는 포장방법을 기록한 파일이 있다면 우선 이를 읽어보고 시작하는 것이 좋다. 이런 기록이 없다면 속에 싸인 유물의 구조를 알 수 없으므로 더욱 신중하게 작업해야 한다. 그리고 구조가 복잡해 들어 올리고 움직이는 데 특별히 주의하지 않으면 유물이 파손될 가능성이 높은 유물에 대해서는 그 다루는 법을 구체적으로 기록해 두는 것이 좋다.

유물에 가해지는 충격을 줄일 목적으로 지나치게 많은 포장재를 사용하는 것도 바람직하지 않다. 무조건 여러 겹으로 싼다고 해서 안전한 것은 아니다. 이러한 과잉 포장은 재료와 시간을 낭비하게 할 뿐만 아니라, 해포하는 과정에 어려움이 있고 오히려 유물을 파손시킬 가능성도 높기 때문에 삼가는 것이 좋다. 약한 부분은 적절히 감싸 외부의 충격에 충분히 견딜 수 있게 하고, 나머지 부분도 적정량의 포장재를 이용해 시간과 재료를 절약하도록 한다.

유물을 빌려서 전시하고 이를 소장자에게 돌려줄 때는 각별히 신경을 기울여야 한다. 예를 들면 오랜 전시기간 동안에 유물에 먼지가 끼었을 가능성도 있다. 이때에는 부드러운 솔로 가볍게 먼지를 털어내고 유물을 포장해야 하는데, 유물 표면의 장식·채색 등이 벗겨지지 않도록 주의해야 한다.

유물을 반환할 때는 가져간 외피상자를 소장자 앞에서 풀어 유물을 꺼내 상태를 살피고 이상이 없음을 확인한 후에 유물보관증을 돌려 받는다. 이러한 과정에서는 신중하고 조심스럽게 유물을 해포하고 다룸으로써 소장자를 안심시키는 일이 무엇보다도 중요하다. 만약 유물을 거칠게 다룬다면 빌려 준 소장자에 대한 커다란 결례이므로 유념하도록 한다. 이에 덧붙여 반환할 때 유물에만 신경을 쓴 나머지 소장자로부터 함께 빌린 케이스나 상자를 소홀히 해 이를 빠뜨리거나 바꿔서 반환하는 경우가 생길 수 있는데 이 또한 조심해야 한다.

지금까지 유물을 포장하고 해포하는 데 있어서 주의해야 할 몇 가지 사항들을 살펴보았다. 이러한 기본사항들을 유념해 실수가 없도록 항상 최선의 노력을 기울일 필요가 있다. 그러면 여기에서 유물포장의 가장 기초적이고 본질적인 문제부터 살펴보기로 한다.

64. 액자 유리에 접착 테이프를 발라 두어 운송 도중 유리가 파손되더라도 유물에 직접적인 피해가 가지 않도록 한다.

포장이란 일련의 유물 보호장치라고 할 수 있다. 그래서 유물과 직접 접촉하는 부분은 종이, 천, 발포 플라스틱 등 부드럽고 해가 되지 않는 물질로 감싸서 긁힘을 방지하고 쿠션 기능을 지니도록 한다. 그리고 이것을 다시 여러 가지 충격 흡수재로 포장해 외피상자에 가해지는 충격이 직접 유물에 전달되는 것을 방지한다. 마지막으로 이렇게 포장해 넣는 외피상자는 외부의 물리적 충격은 물론 습기의 침투를 예방하는 가장 바깥쪽의 유물 보호장치인 셈이다. 모든 유물포장은 이러한 기초에 입각해 행한다. 그러면 이제부터는 개개 재질별 유물들에 대한 일반적인 포장의 기본을 살펴보기로 한다.

액자로 된 유물은 운송 도중에 파손될 위험성이 높으므로 사전에 철저히 대비하도록 한다. 일반적으로 액자 유리는 따로 분리해 움직이는 것이 상식이다. 운송 도중에 유리가 깨져서 유물에 손상이 가기 쉽기 때문이다. 만약 유리를 그대로 끼운 상태에서 포장하려면, 유리 위에 접착 테이프를 발라 두어 유리가 깨지더라도 유물에 직접적인 피해가 가지 않게 한다. 그 방법은 먼저 테이프를 위아래로 일정한 간격을 두고 좌우로 바른 다음, 액자 사각을 X자형으로 연결되도록 테이프를 바르는 것이다. 또는 더 안전한 방법으로는 테이프를 일정한 간격의 상하, 좌우로 붙여 격자형태

170

를 이루는 것도 있다.

　액자에 유리가 끼워져 있지 않거나 빼낸 경우에는 그림면에 우
선 부드러운 중성지를 덮어 손상되지 않도록 한다. 그런 다음 두
께가 있는 크라프트지(kraft紙)나 방수지로 싸는데, 만약 액자 테
두리와 그림면 사이에 높이의 차이가 있으면 더 많은 종이를 채
워서 수평을 맞춘다. 기존의 상자나 케이스가 있으면 거기에 넣고,
공간이 있으면 운송 도중 움직이지 않게 쿠션 물질을 채운다. 그
리고 유물 포장상자 안에 조습재를 넣는 것도 잊지 않도록 한다.

　액자유물을 노출시켜 전시할 경우에는 잘못 다루거나 또는 관
람객에 의해 파손될 우려가 있다. 그래서 최근에는 유리 대신에
아크릴을 주로 사용하고 있다. 특히 아크릴의 일종인 플렉시글라
스는 깨질 위험이 없을 뿐만 아니라, 자외선을 95%까지 차단할
수 있어서 널리 사용되고 있다. 최근에는 유리에 코팅막을 입혀
그 강도를 높이고 자외선을 거의 완벽하게 차단하는 뮤지엄 필름
이라는 상표명의 제품이 개발되었다.

　일반적으로 액자의 경우 틀에 딱 들어맞지 않게 제작해 사용하
는데, 이것은 온·습도 변화에 따라 그림이 팽창할 수 있기 때문
에 여백을 둔다는 점을 이미 언급했다. 이때 그 공간에 코르크를
채워 두되, 각 면에 일정하게 자른 것 두세 개씩을 사용해야 한다.
유물을 대여할 때는 액자의 틈새에 코르크와 같은 이러한 쿠션
물질이 있는지를 잘 확인하고 없을 경우에는 채워 넣도록 한다.

　우리나라에서는 액자에 그림을 끼우고 이를 고정시키기 위해
뒷면에 못질을 하는 경우가 많은데, 이럴 경우 망치질을 하는 순
간 유물에 충격을 주어 심한 손상을 일으킬 수 있다. 그래서 액자
에 그림을 고정시킬 때는 먼저 송곳으로 눌러 구멍을 낸 다음 스
크루드라이버로 나사못을 박는 것이 가장 안전하다. 그러나 액자
에 유물이 들어 있는 상태에서 드릴을 사용하게 되면 그 진동으
로 유물에 손상을 주게 되므로 유의해야 한다. 아울러 액자의 네
모서리를 패드로 대어서 포장을 하면 이동할 때 충격과 진동을
줄일 수 있다.

족자유물의 포장은 보통 오동나무 상자에 넣는 방법을 택하고 있다. 먼저 족자의 상태를 잘 점검한 다음 중성지로 싼다. 오동나무 상자 안쪽에 조습재를 넣고, 바닥에 중성지를 접어서 깐다. 그리고 그 위에 중성지로 싼 족자를 안치한 다음, 족자 위에 중성지를 접어 덮고 마지막으로 상자 뚜껑을 덮는다. 뚜껑이 움직이지 않게 얇은 종이를 물리게 해 고정시키고 맬끈을 묶는다. 그런 다음 이중 상자에 넣거나 크라프트지같이 두툼한 종이나 방수지로 싼다. 해외전시와 같이 장거리를 여행하는 유물은 이중 상자에 넣는 것을 원칙으로 삼아야 한다. 그리고 포장된 상자의 바깥에 유물번호, 명칭 등 필요한 기록을 써넣는다.

직물은 포장하기가 매우 까다로운 재질이다. 이를 포장하기 위해 만질 때는 반드시 면장갑을 끼어서 손때가 묻지 않도록 하고, 또 먼지가 앉지 않게 하는 것이 중요하다. 직물을 접거나 말아서 포장할 때는 중성지나 중성 티슈를 표면에 깔아야 한다. 그리고 접히는 부분에는 여러 겹의 종이를 둘둘 말아 끼워 둠으로써 구김살이 가지 않게 한다.

직물은 구김살을 줄이기 위해 될 수 있으면 접는 숫자를 줄여야 하기 때문에 대개 포장상자의 크기가 커지게 마련이다. 그래서 직물을 넣어도 손상이 가지 않을 만큼 넓은 상자에 직물을 안치하고, 남은 공간에는 부드러운 중성지를 많이 구겨 넣어 완충 역할을 하도록 한다. 이렇게 내피상자 포장을 마친 다음 이를 다시 외피상자에 넣어 운송 도중 발생할 수도 있는 파손을 방지한다.

조각은 재질이 여러 가지이고 입체적이므로 포장에 유의해야 한다. 일반적으로 가장 약하고 취약한 부분을 우선적으로 고려해, 그 부분에 특별한 패드를 대는 것이 좋다. 목불상의 경우 목·귀·머리 부분을 부드러운 중성지로 싸고 얼굴의 요철부는 중성지를 구겨서 채워넣어 평평하게 만든 다음 순면천으로 여러 차례 감는다. 그밖에 손가락이나 옷주름 등 파손 위험이 있는 부분에도 위와 같이 감싼다. 좌불상에는 받침을 만드는 것이 운반하는 데 편리하며 그 위에 포장된 불상을 안치하고 천으로 이어 감싸면 된다.

65. 부드러운 중성지와 순면천으로 여러 차례 감싼 불상을 틀에 넣어 고정시킨 다음, 양 어깨를 지나는 지지대를 설치한다.

이렇게 일차 포장이 완료되면 다시 외피상자에 넣는데, 그 고정시키는 방법에는 여러 가지가 있다. 가장 단순한 방법으로는 상자 안에 불상을 안치하고 그 둘레에 쿠션 물질을 채워넣으면 된다. 또 다른 방법은 상자 안쪽의 상하·좌우에 끈 걸이를 시설하고, 거기에 끼운 천을 늘여서 불상을 감고 이를 다시 맞은편 걸이에 끼운 다음 다시 불상을 감고 또 걸이에 끼우는 것을 되풀이해 불상을 고정시키는 것이다. 그리고 상자 안에 지지대를 설치해 불상을 고정시키는 방법도 있다. 그것은 불상을 상자 안에 안치하고 어깨 부분 양쪽을 지나가는 지지대를 설치하는 방법과 보다 안전하게 복부와 허리 부분에도 지지대를 설치해서 운반할 때 움직이지 않게 하는 방법이다. 물론 외피상자 안에는 60% 정도의 습도가 유지될 수 있도록 조습재를 넣어 둔다.

공예품은 종류가 다양하지만, 일반적으로 먼저 유물을 중성지로 싼 다음 천이나 솜포대기로 감싸고, 이를 상자에 넣고 그 주위에 쿠션 물질을 채우는 방법이 사용되고 있다. 이러한 상자를 별도로 운반하는 경우에는 이를 크라프트지나 방수지로 포장하면 되고, 그렇지 않고 외피상자에 여러 개를 넣을 경우에는 그 상자 사이사이에 쿠션 물질을 대어 충격에 견디도록 한다.

대형 토기나 옹관(甕棺)은 우선 그 크기 때문에 포장에 어려움이 있다. 우선 토기와 옹관을 천으로 감은 다음, 받침을 만들어 그위에 안치한다. 옹관은 밑부분이 뾰족하기 때문에 받침에 구멍을 뚫어 그 둘레에 패드를 대고 세워야 안전하다. 그리고는 구연 안에 쇠나 플라스틱으로 만든 원형의 틀을 두고서, 받침에 천을 매고 이를 들어 올려 틀에 끼운 다음, 다시 천을 받침까지 내리고

이어서 반대편으로 올려 틀에 끼운 다음 다시 내린다. 이런 작업을 반복하게 되면 틀이 구연과 평행하게 되면서 유물이 받침에 단단히 고정된다. 그런 다음에 옆으로 트인 외피상자에 유물 받침을 슬라이딩식으로 밀어 넣어 끼우고, 상자의 옆문을 닫는다. 외피상자 안에 든 유물의 움직임을 방지하기 위해 톱밥과 같은 충격 흡수재를 채워넣고 위에서 뚜껑을 닫으면 포장이 완료된다. 마지막으로 유물의 안전을 위해 외피상자 표면에는 상하 표시를 해 거꾸로 운반하는 일이 없도록 주의를 환기시키도록 한다.

칠이나 목공예품은 온·습도 변화에 민감하기 때문에 포장재료나 쿠션 물질 자체에 습도를 조절하는 기능이 있는 것을 사용하는 것이 좋다. 도자기류는 온·습도 변화에는 별다른 영향을 받지 않지만 깨질 위험성이 많으므로 쿠션 물질을 적절히 채우는 것이 중요하다. 그리고 뚜껑 등 부속품을 한 군데에 포장하려면 몸체와 뚜껑 사이에 종이를 끼워서 충격이 가해졌을 때 깨지지 않도록 하며, 또 따로 포장하고자 하면 일단 둘로 나누어 포장하고 이를 끈으로 묶어 하나의 유물이라는 표시를 해 두어야 해포할 때 분실의 위험성이 없다. 직물은 습도를 조절하는 것이 우선 필요하고, 또한 해충의 발생이 우려되므로 방충약을 함께 넣어 두는 것이 좋다.

일차 포장이 끝나면 마지막으로 내피상자의 유물을 외피상자 안에 넣게 된다. 이때 유물의 부피와 무게를 고려해 외피상자에 적절하게 분배해 넣어야 한다. 여러 외피상자 가운데 어느 것은 지나치게 가볍거나 또는 무겁거나 해서는 안 된다. 또 유물의 성질이 같다거나 또는 함께 전시할 유물들은 같은 외피상자에 넣는 것이 해포할 때 파악하기 쉽고 수고를 더는 방법이다.

포장방법의 종류

지금까지 유물의 재질에 따른 기초적인 포장방법을 소개했다. 이러한 기초적인 토대 위에 다양한 형태의 포장방법이 개발되어 있다. 그래서 유물의 성격에 따라 가장 안전하고 편리한 방법을 채택하면 된다. 물론 이러한 방법들은 하나의 지식에 불과하며 실제 포장작업을 위해서는 오랫동안의 풍부한 경험과 숙련된 기술

이 필요하다. 그러면 먼저 액자 등과 같이 평평한 유물에 대한 포
장방법부터 살펴보기로 한다.

개별상자 포장은 유물을 직
접 휴대해서 움직이는 데에 가
장 권장할 만한 방법이다. 먼
저 유물을 중성 종이로 포장하
고, 이어 좀더 두꺼운 종이로
다시 한 번 싼 다음, 사각 모
서리 부분에 패드를 대어 일차
포장을 마친다. 그리고는 나무,

66. 개별상자 포장.
일차 포장이 끝난
유물을 나무,
골판지 등으로 만든
외피상자에 넣는
간단한 방법으로,
한두 점의 유물을
직접 휴대해서
움직이는 데 적절하다.

합판 또는 골판지로 만든 외피상자를 일차 포장 크기보다 약간
크게 만들어 여기에 집어넣으면 된다. 외피상자의 바깥에는 폴리
에틸렌 포장지나 방수종이로 감싸서 외부로부터 물기가 침투하지
못하도록 대비한다. 이러한 포장방법은 유물의 이동거리가 짧아서
손상의 위험이 덜한 경우에 사용하는 것이 좋다. 그래서 외피상자
는 특별히 튼튼할 필요도 없고, 또 많은 쿠션 물질을 넣어 채우지
않아도 된다.

피라미드 포장은 개별상자
포장보다 좀더 안전하다. 여러
개의 액자를 피라미드식으로
포개 쌓는데, 큰 것을 아래쪽에
두고 점차 작은 것들을 위로
쌓아 올리는 방법이다. 이 가운
데에도 층층이 쌓아가는 데에

67. 피라미드 포장.
여러 개의 액자를
큰 것부터 차곡차곡
쌓는 포장방법으로,
액자 사이에
충격흡수제를 충분히
배치해야 한다.

유물과 유물 사이에 골판지나 합판을 까는 방법이 있다. 개개 유
물을 일차로 포장해 외피상자 안에 넣고 그 위에 골판지나 합판을
간 다음 다시 그 위에 유물을 넣는 방식을 거듭한다.
　외피상자와 유물 사이의 공간에는 말아진 대팻밥, 스폰지 등 각
종 쿠션 물질을 넣어 충격을 받아도 견딜 수 있도록 한다. 유물
사이에 깔개를 두지 않는 방법도 있는데, 이는 외피상자에 충격이

가해질 때 유물의 손상이 발생할 가능성이 훨
씬 높다. 이 방법은 유물의 표면을 상자
바닥으로 향하게 하면서, 패드를 대고
빈 공간에는 쿠션 물질을 채워넣는다. 물
론 충격이나 해포 때 일어날 수 있는 유물의
손상에 대비해 액자유물의 전면에는 충분한 두
께의 완충장치를 하도록 한다.

함 포장은 여러 곳을 순회하는 전시에서 포장과 해
포를 거듭해야 하는 경우에 적절한 방법이다. 이 방법은 여러
개의 뚜껑 없는 함(tray) 속에 유물을 넣어 고정시킨 다음 외피상
자에 차곡차곡 채우는 것을 말한다. 한 외피상자에는 보통 대여섯
개의 함이 들어간다. 개개 유물은 각자의 함이 정해져 있기 때문에
해포한 후 다시 포장할 때 함에 넣기만 하면 되는 편리함이 있다.

피라미드식으로 포장했을 때는 쿠션 물질이 한쪽으로 쏠림에
따라 유물도 제자리를 떠나 유동할 수 있는 데 비해, 함 속에 유
물을 포장하게 되면 유물이 완전히 고정되어 있어 그러한 염려는
하지 않아도 좋다. 만약 외피상자에 어떤 충격이 가해져도, 함의
네 모서리에서 튀어나온 얼거리가 충격을 흡수하는 구
조적 장점을 지니고 있다.

끼우개 포장은 유물을 세워서 외
피상자에 그대로 밀어 넣는 것으로,
포장과 해포가 쉽고 간단하다는 장점
이 있다. 이 방법은 또 두 가지로 나뉜
다. 외피상자의 옆에서 유물을 밀어 넣
어 끼우는 활주식(滑走式)과 위에서 끼
워 넣는 홈 끼우기식이 그것이다.

활주식은 대체로 크기가 큰 유물을 포
장하는 데 사용된다. 활주 끼우개의 크기
는 일정하게 만들고, 그 중앙에 유물 크기
만큼 구멍을 내어 거기에 유물을 끼운다.

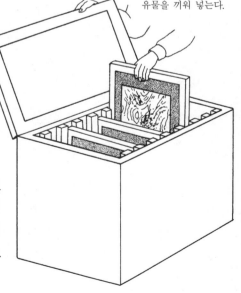

68. 함 포장.
여러 개의 뚜껑 없는
함 속에 유물을 넣어
고정시킨 다음 외피상자에
넣는 방법으로 재포장시
편리하고 충격에도
강하다.

69. 홈 끼우기식 포장.
액자유물을 포장하는데
널리 사용되는 방법으로
재포장할 때 편리하도록
개개의 홈에 일정한
유물을 끼워 넣는다.

외피상자는 특히 견고해야 하므로 알루미늄이나 강한 나무로 짜서 무게가 나가는 것이 일반적이다.

위에서 넣는 홈 끼우기식은 대체로 일정한 크기의 소형 유물을 포장하는 데 사용된다. 칸막이 된 개개의 홈에는 번호를 부여해 일정한 유물을 끼워 넣도록 함으로써 재포장할 때 편리하도록 한다. 이 방법은 유물이 외피상자에 꼭 들어맞아 있기 때문에 외부로부터의 충격에 손상을 입을 수 있다는 문제를 안고 있다. 이를 보완하기 위해서는 주위에 쿠션 물질을 충분히 채워야 한다. 이 홈 끼우기식은 액자유물을 포장하는 데 아주 유용해 널리 사용되고 있다.

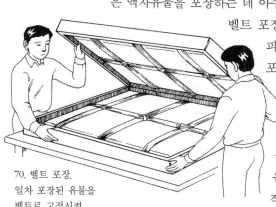

70. 벨트 포장.
일차 포장된 유물을
벨트로 고정시켜
운반하는 방법으로
소량의 유물을
직접 휴대해
운반할 때
효과적이다.

벨트 포장은 위아래 부분의 크기가 같은 외피상자 안에 벨트를 시설하고, 일차 포장된 유물을 수평으로 넣은 다음 벨트로 고정시켜 운반하는 간편한 방법이다. 대체로 외피상자 위아래 부분에 한 점씩의 유물을 묶어 둘 수 있기 때문에, 소량의 유물을 직접 휴대해 운송할 때 바람직한 방법이다. 이렇게 하기 위해서는 외피상자에 손잡이를 마련해 들고 움직일 수 있도록 한다. 이 방법에서는 유물에 벨트를 조일 때, 너무 느슨하게 하면 유물이 유동하게 되고, 또 너무 꽉 조이면 유물이 손상될 염려가 있으므로, 이 점을 주의해야 한다.

발포 플라스틱 포장은 일종의 홈 끼우기식 포장의 변형으로, 단단한 발포 플라스틱(foamed plastic)으로 액자의 양쪽을 덧대어 고정시키고서, 이것을 꽉 맞는 외피상자에 위에서부터 집어넣는 방법이다. 유물과 외피상자 사이에는 공간이 유지되므로, 외피상자는 매우 견고한 물질로 제작하는 것이 유물에 안전하다. 운송 도중 유물이 움직이지 않도록 하기 위해서는 발포 플라스틱 지지대가 외피상자에 꼭 들어맞아야 한다. 그리고 발포 플라스틱은 견고하되 유물에 해가 되지 않는 것을 골라 사용해야 하므로, 부스

러기가 생기거나 또는 산성을 띠는 물질은 재료로서 부적합하다.

대형 유물의 포장은 대상 유물이 크기 때문에 움직이는 방법을 잘 고려해 포장방법을 결정한다. 예컨대 가로세로가 4, 5m를 넘는 대형 불화와 같은 유물은 너무 커서 운송트럭 안에 들어갈 수조차 없는 경우가 생기기도 한다. 이런 유물은 우선 그 옮기는 거리를 고려해야 한다. 거리가 짧으면 손상을 입지 않을 정도의 최소한의 포장을 해, 유물관리자가 직접 옮기는 것이 오히려 손상을 줄이는 방법이다. 옮기는 거리가 길면 유물의 안전을 위해 특수한 포장상자를 제작해 사용한다.

먼저 유물 표면에 부드러우면서도 달라붙지 않는 중성지를 덮어 직접적인 손상을 예방한 다음 쿠션 물질을 적당하게 덮어 일차 포장을 마친다. 외피상자는 나무 판자나 합판을 이용해 제작하는데, 그 크기가 커서 시간이 지남에 따라 휠 염려가 있다. 따라서 상자의 네 모서리를 연결해 X자형으로 버팀목을 대어 준다. 이렇게 만든 상자의 뚜껑을 열고 유물의 표면이 위를 향하도록 넣은 다음, 차량에 싣는다.

만약 외피상자가 너무 커서 트럭 위나 뒤로 너무 많이 삐져 나오면 위험하다. 이때는 트럭의 옆면에 외피상자를 세워서 묶을 수 있는 시설을 해서 여기에 묶은 다음 움직이는 것이 바람직하다. 그러나 지나치게 유물이 커서 운반 과정에 문제가 있다면 아예 처음부터 대여품목에서 제외시키는 것이 가장 안전하다는 사실을 명심해야 한다.

지금까지는 액자와 같이 평평한 유물을 포장하는 방법에 대해 살펴보았다. 이런 유물들은 입체적인 유물을 포장하는 데 비해 간단하거나 단순한 편이다. 도자기, 불상 등과 같이 입체적인 유물은 그 포장이 그리 간단하지가 않다. 형태와 물질이 다른 개개 유물에 가장 적절한 방법으로 포장을 해야 하기 때문에, 여기에는 오랫동안에 걸쳐 축적된 숙련 기술과 나름의 방법이 필요하다. 그러면 이러한 방법들에 대해 살펴보기로 한다.

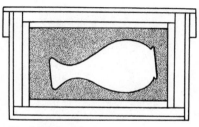

71. 띄우기식 포장.
유물을 중성지로
가볍게 싼 후 쿠션
물질로 채워진
외피상자에 넣는
방법이다. 쿠션 물질을
완전히 채우지 않으면
운송 도중 유물이
움직일 가능성이
있으므로 주의한다.

띄우기식 포장은 외피상자 안에 쿠션 물질을 넣고 그 사이에 유물을 안치하는 방법이다. 서양에서 입체적인 유물을 포장하는 데 가장 많이 사용하는 전통적인 방법이기도 하다. 일단 유물을 부드러우면서 달라붙지 않는 중성지나 티슈로 싼다. 이 때 포장지가 유물의 표면을 닳게 하지 않도록 그 선정에서부터 주의하도록 한다. 또 포장지는 유물에 녹이 슬지 않도록 잘 건조시키고 세균이 번식하지 못하도록 깨끗이 보존한 것을 사용한다.

일차 포장이 끝나면 유물을 쿠션 물질을 가득 채운 외피상자의 중앙에 넣는다. 쿠션 물질은 구슬, 땅콩, 스파게티 등 그 형태가 다양한데, 폴리스티렌(polystyrene)이나 폴리우레탄(polyure-thane)을 재료로 한 아주 가벼운 것이 좋다. 또 위생적으로 문제가 없는 깨끗한 것으로, 완충력이 뛰어나고 다시 사용할 수 있어야 한다. 그리고 외피상자 속의 유물이 움직이지 않도록 하기 위해서는 쿠션 물질을 완전히 채워두는 것이 좋다.

내피상자는 합판이나 골판지를 이용해 제작한다. 띄우기식 포장은 대체로 유물을 한 점씩 내피상자에 넣어 이것을 다시 외피상자에 넣는 경우가 많은데, 이럴 때는 골판지를 이용해 내피상자를 만드는 것이 좋다. 외피상자의 구조는 바깥에서부터 합판이나 골판지, 딱딱한 폴리스티렌폼, 부드러운 플라스틱폼을 차례로 덧대어서 충격을 흡수할 수 있도록 한다.

솜포대기 포장은 우리나라에서 흔히 사용되고 있는 방법이다. 솜포대기는 골고루 편 솜을 직사각형으로 자른 한지 안에 넣고 테이프를 발라 만든다. 크기는 여러 가지로 만들 수 있는데, 대·중·소로 구분해 만들 수 있으며, 일반적으로 20×90cm 정도가 널리 쓰이고 있다.

표면이 민감한 유물을 포장하기 위해서는 이런 거친 한지보다는 부드러운 소지(燒紙)에 솜을 넣어 만든 솜포대기를 사용한다. 유물에는 연약하거나 손상되기 쉬운 부분이 있게 마련이므로 이

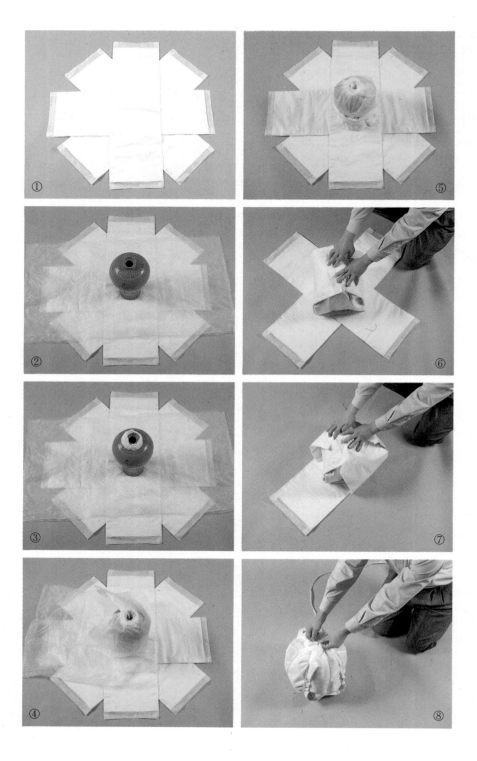

① ② ③ ④ ⑤ ⑥ ⑦ ⑧

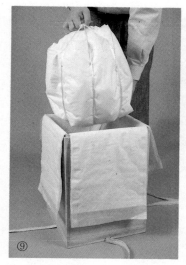

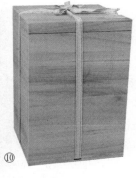

부분을 먼저 포장한다. 도자기의 경우, 먼저 주둥이나 손잡이 부분을 부드러운 중성지를 말아 완충 역할을 하도록 감싸고, 이어서 전체를 중성지로 한 번 싼 다음 솜포대기로 마무리하고 최종적으로 끈으로 묶는다.

작은 유물은 한두 장의 솜포대기를 사용하고 큰 유물은 대여섯 장의 솜포대기를 이용해 유물이 드러나지 않도록 완전히 포장한다. 솜포대기로 유물 포장이 끝나면 외피상자에 넣는데, 상자의 바닥과 둘레는 먼저 솜포대기를 돌려 충격을 흡수하도록 한다. 외피상자에 포장된 유물들을 넣고 그 사이에는 또 솜포대기를 말아 쑤셔 넣어서 완충 역할을 하도록 한다.

이런 솜포대기 포장은 상당한 충격에도 견딜 만큼 안전성이 높은 방법으로 평가받고 있다. 다만 포장과 해포시 먼지가 발생하고, 포장 과정이 복잡하며, 숙련된 기술이 필요한 것이 단점으로 지적되고 있다.

칸막이식 포장은 띄우기식 포장의 변형으로, 외피상자 안을 몇 개로 구획해 칸막이를 설치하고 각 구획마다 유물을 넣는 방법이다. 이렇게 칸막이를 설치하는 이유는 한 외피상자에 내피상자 없이 여러 점의 유물을 넣을 수 있기 때문이다. 그리고 넣는 유물이 무거운 조각품 같은 경우에 주로 이용된다. 칸막이는 견고하게 설치해 유물이 움직이지 않도록 하고, 외피상자도 튼튼하게 제작하도록 한다.

외피상자의 바닥에는 충분한 쿠션을 깔고 그 위에 유물을 넣는다. 유물은 부드러운 중성지나 티슈로 감싸고, 이어서 어느 정도의 충격에 견딜 수 있도록 솜포대기와 같은 것으로 덧대어 포장한다. 유물 이외의 공간에는 폴리스티렌, 폴리우레탄 제재의 쿠션물을

72. 솜포대기 포장.
① 솜포대기 네 장을 펼친다.
② 중성지를 바닥에 깔고 그 가운데에 유물을 올려 놓는다.
③ 주둥이 부분을 부드러운 중성지로 말아 완충 역할을 하도록 감싼다.
④⑤ 유물 전체를 부드러운 중성지로 감싼다.
⑥ 바닥 제일 위에 깔린 솜포대기부터 유물을 감싼다.
⑦ 마지막 솜포대기로 유물을 완전히 감싼다.
⑧ 끈으로 유물을 돌려가며 묶는다.
⑨ 솜포대기로 포장된 유물을 오동나무 상자에 넣는다.
⑩ 오동나무 상자 뚜껑을 덮고 끈묶음을 하여 마무리한다.

꽉 채워 움직이지 못하도록 한다. 칸막이식 포
장에는 대체로 조각품과 같이 무게가 나가는
유물들을 넣기 때문에, 이동할 때 상자를 눕히거
나 뒤집게 되면 유물이 유동할 수 있으므로,
외피상자의 표면에 상하 표시를 해 작업하
는 사람들이 주의하도록 하는 것이 좋다.

　주형 포장은 세계 대부분의 박물관이나
미술관에서 가장 널리 사용하고 있는
포장방법이다. 이 방법은 또 두 가지로
나눌 수 있는데, 우선 무게가 무거운 유물
을 포장하는 방법부터 설명하기로 한다.
예를 들어 돌로 만든 불입상(佛立像) 같은
유물은 원래처럼 세워서 운송하는 것이 가
장 안전하다. 이런 유물은 무게가 무겁
기 때문에 외피상자를 튼튼한 목재로
견고하게 만들어야 한다. 외피상자는 뚜껑을 옆에서 열고
닫도록 설계하고, 표면에는 반드시 상하를 표시한다. 바닥 부분에
는 딱딱한 쿠션을 대어서 충격을 흡수할 수 있도록 한다.

73. 〈금동미륵보살반가사유상
(金銅彌勒菩薩半跏思惟像)〉.
국보 제83호로 지정된
삼국시대의 불상으로,
국립중앙박물관 소장품이다.
유연한 옷주름과 매끈한
몸매 그리고 자비로운
미소가 일품이다.
이런 유물의 포장은 먼저
부드러운 중성지로
돌출 부분을 감싸고,
천으로 전체를 감은 다음,
주형틀에 넣어 마감하는
방법이 가장 안전하다.

74. 틀을 이용한 주형 포장.
무게가 나가는 유물을
세워서 운반할 때 사용하는
방법으로, 주형틀이
얼마만큼 유물을 지지할
수 있느냐가 중요하다.

유물의 형태에 따라 다르겠지만, 힘을 받을 수 있는 부분을 골라 지지대로서 주형틀을 두세 개 정도 설치하는데, 유물과 닿는 부분에는 천이나 단단한 플라스틱폼 등으로 쿠션을 댄다. 틀은 서랍식으로 하되, 두 부분으로 분리되도록 한다. 포장은 먼저 부드럽고 달라붙지 않는 부드러운 중성지나 티슈로 유물의 표면을 싸고, 이어서 천으로 두껍게 돌려 감아서 마감한다. 유물을 넣기 전 외피상자에 주형틀 반쪽을 먼저 끼워 넣고, 이어 유물을 안치한 다음, 나머지 반쪽 틀을 서랍식으로 끼워 넣으면 된다. 마지막으로 옆에서 뚜껑을 닫은 다음 금속 나사못으로 조여 마감한다.

유물을 주형틀로 고정하기 때문에 이것이 얼마만큼 잘 지지해주느냐 하는 점이 주형 포장의 핵심이다. 유물과 외피상자 사이에 폴리스티렌 등으로 된 쿠션 물질로 채우는 것은 원칙상 제외된다. 다만 유물의 안전을 고려해 이러한 쿠션 물질을 채울 수는 있다.

주형 포장에서는 또 플라스틱폼을 이용해 여러 점의 유물을 포장할 수도 있다. 발포 폴리에스틸렌인 플라스틱폼의 가운데를 유물의 형태에 따라 윤곽을 파서 그 속에 유물을 안치하는 방법이다. 이 방법은 앞서 언급한 띄우기식과 비슷한 면도 있는데, 처음 유물의 윤곽을 따라 파내는 작업이 쉽지 않지만 일단 만들어 놓으면 해포와 재포장하는 데 아주 편리하다.

유물이 금속일 경우에는 먼저 아주 얇은 폴리비닐 클로라이드나 폴리스티렌 필름(polystyrene film)으로 꽉 조이게 포장한

75. 플라스틱폼을 이용한 주형 포장. 플라스틱폼을 여러 장 포개어 유물의 윤곽선을 파낸 다음 유물을 안치한다.

다. 오늘날에는 폴리비닐 클로라이드보다는 화학적으로 더 안전한
폴리스티렌 필름이 널리 사용되고 있다.

이 포장방법은 두께가 일정한 플라스틱폼을 여러 장 쌓아서 유
물의 윤곽선을 파내기 때문에 쌓아 둔 순서를 표시해 두어야 재
포장할 때 문제가 없다. 일차 포장된 유물을 플라스틱폼에 안치하
고 그 위에 다시 플라스틱폼을 덮은 다음, 접착 테이프를 돌려 플
라스틱폼이 분리되지 않도록 한다. 그리고는 그 바깥을 폴리에틸
렌으로 싸고 끈으로 묶고, 이를 다시 외피상자 안에 넣어 포장을
마감한다.

이중(二重) 포장은 유물의 안전에 가장 바람
직하나 포장비가 많이 드는 단점이 있다. 이렇
게 내피상자를 이중으로 하게 되면 그만큼 유
물에 전달되는 충격의 정도가 약화되기 때문에
안전하다. 안쪽과 바깥쪽의 내피상자 사이에는
충격을 흡수하기 위한 여러 가지 장치를 할 수
있다. 그 사이에 플라스틱폼이나 고무를 돌린다
거나 스프링을 설치하는 방법도 있다. 또 우리
나라에서 흔히 사용되는 방법으로 솜포대기로
포장한 유물을 오동나무 상자에 넣고, 이를 다시 솜포대기를 돌린
더 큰 오동나무 상자에 넣어 이중 포장하는 방법도 있다.

76. 이중 포장에 사용되는
충격흡수 장치에는
왼쪽 위에서부터
시계 방향으로
플라스틱폼, 고무, 천끈,
스프링 등이 있다.

포장상자

지금까지 유물 포장방법에 대해 살펴보았다. 이제 이렇게 포장
된 유물을 운송하기 위해 나무 상자나 알루미늄 상자에 다시 넣
는다. 이러한 외피상자는 유물을 안전하게 운송하는 데 매우 중요
한 요소이다. 운송 도중의 충격이나 진동 같은 물리적 자극으로부
터의 보호는 물론, 외기의 온·습도 변화를 잘 차단해 내부의
온·습도를 일정하게 유지하는 등의 모든 것이 외피상자에 달려
있다. 그러면 어떻게 이를 제작하는 것이 가장 바람직한지를 살펴
보기로 한다.

크기가 작은 유물을 가까운 거리에 옮기는 데는 종이나 판지로

포장해 손으로 들고 가는 것이 편리하고 용이하다고 할 수 있다. 이를 위해서는 먼저 유물의 표면이 상하지 않게 하면서 중성지를 대고, 필요하다면 약간의 쿠션 물질을 두른 다음 딱딱한 판지로 다시 감싼다. 판지의 이음새 부분에는 마스킹 테이프를 발라 고정시키고, 다시 그 위에 방수를 위해 폴리에틸렌 필름이나 방수종이로 감싼다. 그리고는 끈으로 묶고 손으로 들고 운반할 수 있도록 손잡이를 부착한다. 이런 방법은 일기가 고르지 못하다거나 춥고 더운 날씨일 때는 유물에 변화를 줄 수 있기 때문에 피해야 한다.

나무는 외피상자를 제작하는 데 가장 많이 이용되고 있다. 종전에는 판재를 조립해 상자를 제작하는 경우가 많았는데, 여기에 못을 박아 만들었다. 더욱이 뚜껑을 덮고서 상자에 못질을 하게 되면 그 충격이 유물에 미치게 되어 손상을 가져올 수 있으며 상자뚜껑을 열 때도 충격이 가해지기는 마찬가지이다. 그래서 요즈음에는 주로 합판으로 상자를 제작하되, 나사못을 돌려 박아 유물에 충격을 주지 않는 방법을 택하고 있다. 이렇게 하면 상자 자체도 훼손되지 않아서 여러 차례에 걸쳐 다시 사용할 수 있는 장점이있다.

판재나 합판으로 만든 대형 상자는 흔히 휘기 쉬운 단점이 있다. 그래서 재료를 고를 때는 충분히 잘 건조되었는지의 여부를 확인해야 한다. 그래도 휠 가능성이 있는 상자에는 버팀목을 세로 또는 X자 형태로 부착해 예방 조치를 취한다. 나무가 잘 마르지 않아서 습기를 머금고 있게 되면 병충이 서식할 수 있는 조건을 제공하는 것과 다름이 없는 것이다. 만일 불가피하게 상자를 급히 제작할 수밖에 없어서 건조되지 않은 나무를 사용했을 경우에는, 유물을 해포한 다음에 빈 상자의 뚜껑을 반드시 나사못으로 조여 놓아야 한다. 그렇지 않으면 뚜껑이 휘어서 다음 포장을 할 때 덮을 수 없는 사태가 발생할 수 있기 때문이다.

그리고 운송차량에 싣고 내릴 때 지게차의 들것이 상자 밑바닥으로 들어갈 수 있도록 두세 군데에 침목(枕木)을 부착해 둔다. 물론 이 침목은 바닥의 물기나 습기로부터 유물을 보호하는 기능도 한다.

상자의 크기는 유물을 넣고 또 필요한 쿠션 물질을 채울 정도

〈도표 7〉 **쿠션 물질의 장단점**

물질명	충격 흡수	방진 효과	부식 방지	습기 방지	곰팡이 방지
솜포대기	◎	×	△	○	×
코르크	○	◎	◎	○	○
대팻밥	◎	×	×	◎	△
구김종이	○	×	×	◎	×
발포 폴리에틸렌	○	△	◎	□	○
발포 폴리프로필렌	○	△	◎	×	○
발포 폴리스티렌	○	△	◎	○	○
발포 폴리우레탄	○	×	◎	△	○
발포 폴리비닐 클로라이드	○	◎	△	◎	○
폴리에틸렌 필름	◎	◎	◎	□	◎
발포 고무	○	□	△	◎	△

◎ 매우 우수 ○ 우수 △ 보통 □ 불량 × 매우 불량

로 충분하게 제작하는 것이 좋다. 만약 상자가 지나치게 크다면 경제적인 낭비일 것이고, 너무 작아 쿠션 물질을 제대로 채워넣을 수 없다면 유물의 손상을 가져올 것이다. 따라서 운송 도중에 부딪치거나 떨어뜨리는 충격과 진동에도 버틸 수 있도록 쿠션 물질을 필요한 만큼 넣을 수 있는 충분한 공간이 필요하다. 그리고 어떠한 경우라도 유물이 쿠션 물질 없이 상자에 직접 닿아서는 안된다는 사실을 명심할 필요가 있다. 유물포장에 사용되는 쿠션 물질들의 종류와 그 장단점은 〈도표 7〉과 같다.

보다 쉽고 경제적으로 상자를 제작하려면 두꺼운 골판지로도 가능하다. 세 겹으로 된 골판지를 외피로 하고 그 안에 딱딱한 폴리우레탄폼을 대고 안쪽에 다시 건축용 섬유판인 파이버보드 (fibreboard)를 대어서 상자를 만들면 된다. 요사이에는 플라스틱

이나 알루미늄으로도 상자를 만드는데, 특히 알루미늄은 가볍고 견고하며 해충의 염려가 없는 등 외피상자를 제작하는 데 여러 가지 면에서 적합하다. 그렇지만 나무 또한 제작의 용이함, 충격 흡수력의 뛰어남 등으로 아직까지 가장 선호되고 있는 재료이다.

예전의 포장은 외부의 충격에 대해 완충 작용을 하는 이른바 안전성이 과제였지만, 오늘날에는 이러한 것에 부가해 온·습도의 조절과 유지를 중요시하고 있다. 따라서 외피상자도 이러한 기능을 수행해야 한다. 충격 흡수는 물론 외기의 습도 변화를 차단하고, 방수 기능까지 요구된다. 이러한 세 가지 기능을 모두 수행할 수 있도록 필요한 물질들을 상자 제작시 이용하는 것이 바람직하다. 외피상자의 안쪽에는 습기 차단과 방수를 위해 폴리에틸렌 필름을 대고, 그 다음에 파이버보드, 그리고 고무나 부드러운 플라스틱폼을 차례로 댄다.

위와 같은 방식으로 해서 외피상자를 만들고, 거기에 추가해 외양을 꾸미는 데도 관심을 기울여야 한다. 알루미늄 외피상자인 경우에는 도색을 하지 않아도 되지만, 나무 상자에는 페인트나 니스를 칠하는 것이 상자 자체의 보존은 물론, 물, 습기 등으로부터 내·외부를 차단해 유물을 보호해 주는 측면도 있다. 따라서 페인트는 반드시 방수용을 골라 칠해야 한다. 페인트의 색깔도 미적인 측면을 고려해 선택할 필요가 있는데, 보통 회색, 오렌지색, 노란색, 옅은 파란색 등이 선택되고 있다.

77. 주의 표지.

외피상자에 도색작업이 끝나면 마지막으로 여러 가지 주의 표지를 그려 넣는 일이 남아 있다. 표지는 무엇보다도 국제적으로 널리 인정되어 통용되는 방식을 취한다. 파손 주의, 상하 표시, 빗물 주의 등의 표지를 국제적으로 공인된 도형으로 그려 넣는다. 각 상자에 고유의 번호를 부여하면 유물을 파악하는 데 수월하다. 또 상자의 총무게를 기록해 놓으면 운송을 맡은 이들이 작업하는 데 도움이 된다. 발송 기관이나 주소는 페인트로 쓰되, 도착지 주소는 두꺼운 종이나 판지에 방수 잉크로 써서 빗물에도 견디는 강력 접착제로 붙인다. 글씨는 충분히 알아볼 수 있는 크기로 명확

하게 쓴다. 각종 표지나 글씨는 일반적으로 검정색을 택하고 있다.

흔히들 상자를 재사용하기 때문에 전번의 도착지 이름표가 그대로 붙어 있는 경우도 있는데, 이는 혼동을 일으킬 염려가 있으므로 깨끗이 지우도록 한다. 귀중한 유물을 담은 상자를 조심히 다루라는 의미에서 내용물을 표기하는 경우도 있다. 예를 들어 '미술품-파손주의(works of arts-handle with care)'라고 써넣을 수 있다. 그러나 상당수의 박물관이나 미술관에서는 보안을 이유로 이러한 표기를 생략하는 경우가 많다.

유물을 포장하고 외피상자를 제작하는 문제는 대여전시가 빈번해지는 오늘날 그 중요성이 더욱 부각되고 있다. 유물의 이동은 그만큼 손상을 가져올 확률을 높게 하기 때문이다. 그러나 이 방면에 대한 연구나 보존과학 지식은 아직 초보 단계에 머물러 있다.

그리고 실제에서 부딪치는 문제는 그리 간단치만은 않다. 포장대상인 유물이 고고학적인 출토품, 복잡한 금속공예품, 부스러지기 쉬운 소제품(塑製品), 깨지기 쉬운 유리제품, 구겨지기 쉬운 직물류, 4-5m가 넘는 대형 액자나 조각품 등 워낙 다양해서 실제 포장에 임하는 데 있어서 많은 어려움이 따르고 있다. 그래서 앞에 열거한 방법에 준하되, 개개 유물에 따라 적절한 포장방법을 고려해 수시로 개발하는 수밖에 없다. 그렇기 때문에 자연히 포장이 복잡한 형태로 이루어지게 마련인데, 해포할 때 실수를 줄이기 위해서는 원칙적으로 포장에 참가했던 사람이 직접 맡는 것이 바람직하다.

습기가 많은 여름철에 유물을 옮기거나 또는 선박을 이용한 해상운송의 경우 습기에 의한 곰팡이 생성이 문제로 대두된다. 그래서 이에 대비하기 위해서는 외피상자를 합판으로 제작하고, 내부의 상태는 습도를 50%, 온도를 섭씨 21° 정도로 일정하게 유지시켜야 한다. 외기의 온·습도를 차단하기 위해서는 상자 외피와 파이버보드 사이에 폴리에틸렌 필름을 깔아 두면 된다.

외피상자 준비가 완료되면 상자 내면에 염화탄소와 펜타클로로페놀(pentachlorophenol)을 섞어 분무한다. 유물에는 직접 닿지

않게 가볍게 분무하고, 용제가 증발하기를 기다렸다가 포장작업을 신속하게 마무리한다. 이어서 폴리에틸렌 필름 덮개를 덮어 테이프로 봉함하고, 마지막으로 상자 뚜껑을 단단히 조인다. 이렇게 함으로써 유물과 상자에 서식하는 해충이 박멸된다.

폴리에틸렌 필름은 포장재료로서 추천할 만하나 약간의 제한이 있다. 폴리에틸렌 필름을 외피상자의 끼우개로 사용하면 외기의 급격한 온·습도 변화로 결로가 발생한다. 예를 들어 상대 습도 50%에 섭씨 20°의 온도 상태에서 이슬점인 섭씨 10°까지 수은주가 갑자기 내려가면 결로현상이 일어난다. 이렇게 폴리에틸렌 필름에 서린 이슬은 상자 안쪽에 대어져 있는 파이버보드가 흡수하게 되어 유물은 직접적인 피해를 입지 않게 된다. 그렇지만 만약 유물을 직접 폴리에틸렌 필름으로 포장했을 경우에는 금속품과 같이 건조하게 보관해야 하는 유물이 결로현상에 의해 심각한 손상을 입게 된다. 따라서 폴리에틸렌 필름으로 직접 유물을 포장하는 일은 절대 삼가야 한다.

폴리에틸렌 필름과 유사한 발포 플라스틱, 폴리스티렌, 폴리비닐 클로라이드, 폴리우레탄과 같은 물질들은 일반적으로 온도의 급격한 변화를 완화시키는 역할을 한다. 그렇지만 이들 물질로 포장해 찬 기온에 장시간 노출시킨다거나 또는 습기 제거장치나 물질을 넣지 않게 되면 결로가 발생할 수 있다.

유물을 이동할 때 상대 습도를 일정하게 유지시켜 주는 것이 가장 이상적이겠지만, 실제로 그렇지 못한 경우가 대부분이다. 유물들, 특히 나무, 금속, 종이, 섬유, 가죽 등의 재질로 이루어진 것들은 습도의 변화에 민감해 구조적 긴장이나 손상을 받게 된다. 따라서 소장기관에서 보관했던 원래의 상태대로 유지시켜 주는 것이 바람직하다. 이동하는 기간이 이삼 일 정도 되면 유물을 포장할 때 제습제를 충분히 넣어 상대 습도를 일정하게 유지하도록 한다. 만약 습도가 변화하더라도 원래 유물을 보관했을 때보다 5% 이상 변화하거나, 온도 또한 섭씨 8° 이상을 넘어서는 변동폭이 있게 되면 유물에 피해를 주게 된다.

유물을 넣는 외피상자 안의 습기를 조절하기 위해서는 제습제를 사용하면 좋다. 제습제로서 추천할 만한 것은 실리카 겔이다. 나무나 섬유소 물질이 습기를 12% 정도까지 흡수하는 데 비해, 일반적인 실리카 겔은 약 40%까지의 습기를 흡수할 정도로 강력하다. 따라서 이러한 실리카 겔을 외피상자 곳곳에 넣어 습기가 차는 것을 방지할 수 있다. 그렇지만 실리카 겔이 안고 있는 문제는 제습을 위해서 m³당 25kg이 소용된다는 사실이다. 따라서 실리카 겔은 작은 공간의 제습에 적당하다고 할 수 있다.

실리카 겔의 주성분은 전체의 99% 가까이를 차지하는 이산화규소로서, 상자가 잘 밀봉된 상태에서 일정한 습기를 흡수하는 기능을 한다. 또 다른 종류로는 습기를 흡수하고 방출하는 기능을 함께 하는 실리카 겔도 있다. 적절한 상태가 잘 유지된다면 실리카 겔은 약 이 년 동안 효력을 발휘한다. 실리카 겔은 용적당 입자의 밀도에 따라 두 가지가 있는데, 입자가 치밀한 것은 낮은 습도에서 제습력이 뛰어나고, 이보다 입자가 덜 치밀한 것은 높은 습도에서 강력한 제습력을 지니고 있으므로, 상황에 따라 선택해 사용하면 된다.

상자 안의 습기를 보다 균등하게 유지시키기 위해서는 실리카 겔 판을 만들어 상자 안의 사방 또는 양쪽에 부착하는 방법도 있다. 먼저 사각형 판을 얕은 깊이의 격자로 구획한 다음, 그 속에 실리카 겔을 넣고 그 위에 망사를 덮어 실리카 겔이 흘러나오지 못하도록 조치한다. 마지막으로 그 망사 위에 순면천을 씌워 마감하면 된다.

지금까지 외피상자 제작에 대해 살펴보았는데, 그것을 해포하는 데에도 몇 가지 주의가 필요하다. 운송 도중에 외기의 온도가 낮아졌거나 또는 급격히 떨어졌거나 하면 도착하자마자 해포해서는 안 된다. 상자 내부에 도착지의 따뜻한 공기를 쏘이면 차가운 상태인 유물의 표면에 결로가 생겨 손상이 발생한다. 따라서 적어도 도착 후 8시간 내지 12시간 정도가 지난 다음에 해포하는 것이 유물에 손상을 주지 않는 방법이다. 그리고 해외전시나 이삼 일에

걸쳐 이동했다면 더 많은 적응 시간이 필요하다. 일반적으로 해외 전시에 나간 유물들은 상대측에 도착한 후 24시간이 지난 다음 해포하는 것이 하나의 원칙으로 되어 있다.

5. 유물운송

육로운송

유물을 대여하는 측과 받는 측이 서로 입회해 상태보고서를 작성하고 이어 포장을 완료하면, 이제는 운송하는 문제가 남는다. 운송의 방편은 육로·철도·해상·항공편이 있는데, 이 가운데 한 가지만을 이용하거나, 또는 두세 가지를 연결해서 운송할 수 있다. 어떠한 방편을 이용할 것인가는 안전성, 거리, 시간, 예산 등을 종합적으로 고려해 결정할 문제이다.

육로는 모든 운송의 기본이 된다. 그래서 철도·해상·항공 운송도 반드시 먼저 이 육로의 단계를 거쳐 이루어진다. 육로운송편으로는 자동차, 버스, 트럭, 트레일러, 컨테이너 등이 있는데, 다른 운송편에 비해 옮겨 싣는 불편이 없고 출발지에서 도착지까지 바로 연결되기 때문에 대체로 신속하고 효과적이라 할 수 있다. 그리고 유물포장도 보다 가볍고 단순하며, 소요되는 예산도 적어 가장 경제적이다. 또 운송의 첫 단계에서부터 끝까지 관리관이 직접 참여해 관찰할 수 있기 때문에 안전이라는 측면에서도 바람직하다.

한 도시 내에서 유물을 움직이는 것과 같이 짧은 거리를 이동할 때는 대부분 육로를 택한다. 유물이 소량이고 부피가 작을 경우에는 승용차를 이용할 수도 있다. 골판지로 포장하거나 오동나무 상자에 넣어 가지고 승용차에 실어 움직이는 것이 간편하다. 그러나 이때 주의할 점들이 있다. 운송 도중에 차량 충돌사고가 발생한다면 유물에 치명적인 손상을 줄 수도 있다. 따라서 차량 운전자는 박물관이나 미술관 직원으로서 유물을 다루는 데 어느 정도의 식견이 있는 사람을 택하는 것이 좋다.

그 다음으로 주의할 점은 유물을 간편하게 포장했으므로 외기의 온·습도에 유념할 필요가 있다. 비가 오는 날에는 유물을 이

동하지 않도록 한다. 또 추운 겨울철이나 더운 여름철에 유물을
간단하게 포장한 상태로 승용차에 실어 움직이게 되면 손상의 가
능성이 매우 높다. 외기의 온·습도뿐만 아니라 차량 내의 에어컨
이나 히터를 가동하게 되면 유물의 상태가 변화될 수 있다.

　박물관이나 미술관에서 유물운송을 위해 자체 차량을 보유하는
경우가 많다. 버스, 승합차, 트럭 가운데 필요한 차종을 선택해 운
송 차량으로서의 설비를 갖춘다. 차량 화물칸에 지붕을 설치하고,
안쪽 벽에는 벨트나 끈을 시설해 이동 중에 유물이 움직이지 않
도록 붙들어 매도록 한다. 예산이 가능하다면 진동을 줄이는 시설
을 하는 것도 바람직하다. 뒷문에는 시건장치(施鍵裝置)를 해 운
송 도중 발생할 수도 있는 도난에 대비한다. 물론 별도의 호송차
량이 뒤따르겠지만 유물 운송차량에 이동식 전화기를 갖추면 만
일의 사태에 신속하게 연락을 취할 수 있을 것이다.

　운송차량에는 기본적으로 온도 조절장치를 시설하고, 예산이 허
락되어 습도 조절장치까지 시설한다면 더욱 바람직할 것이다. 우
리나라와 같이 전국을 네다섯 시간대에 이동할 수 있는 경우에는
차량에 반드시 항습장치를 할 필요는 없으나, 그 이상의 시간이
걸리는 경우에는 이 장치를 시설하는 것이 좋다.

　해외전시에서 이삼 일 이상 트럭으로 유물을 움직이려면 항
온·항습 시설을 갖추어, 온도는 섭씨 15-25°, 상대 습도는 40-
60% 사이에서 일정하게 유지되도록 관리한다. 우리나라에서 겨
울철에 항온·항습 장치가 없는 차량을 이용한다면, 히터를 켜서
는 안 되므로 유물상자에 두꺼운 담요를 덮어 온도를 일정하게
해주는 방법도 있다. 선진 외국의 경우에는 항온·항습 운송차량
이 보편화되어 유물의 안전에 최선을 다하고 있는 점에 비추어
우리나라에서도 이러한 방향으로 나아갈 것으로 생각된다.

　운송차량에 유물을 적재할 때도 주의할 점들이 있다. 유물 외피
상자를 화물칸 앞쪽에 붙여 싣고 뒤로 밀리지 않게 나무 받침을
설치한다. 그리고 벽면과 상자 사이에 쿠션을 대어서 급정거나 충
돌사고에 대비한다. 액자나 병풍과 같이 길이가 긴 유물들은 차량

78. 운송 도중
차량의 급정거로 인한
충격을 흡수하기 위해
완충재를 사용하고,
유물상자가 뒤로
밀리지 않게
나무 받침을 설치한다.

이 달리는 방향과 평행하게 실어서는 안 된다. 옆 벽면에 붙여서 달리는 방향과 수직이 되게 해야 충격이 가해졌을 때 유물이 손상을 덜 입게 된다. 유물을 벽면에 붙일 때도 물론 벽면과의 사이에 쿠션을 댄다.

인체 조각 가운데 입상(立像)은 대좌나 하체부가 차량 화물칸의 앞쪽에 위치하도록 싣는다. 좌상(坐像)은 등 부분이 차량 앞쪽으로 향하도록 하고, 가슴과 얼굴 부분이 차량 뒤쪽을 향하도록 위치시킴으로써, 충격이 발생했을 때 손상이 덜 가도록 한다.

운전자가 유물 운송차량을 과속으로 운행하는 경우가 있는데, 이럴 때는 같이 탄 유물관리관이 주의를 주도록 한다. 이런 안전 수칙들은 출발 전에 미리 운전자에게 환기시켜 두는 것이 좋다. 몇 가지 더 예를 든다면, 급정거나 급출발을 삼가고, 주행 중 노면이 울퉁불퉁한 곳을 피해야 하며, 그밖에 교통 법규들을 잘 준수해야 한다는 것 등을 지적할 수 있다.

철도와 해상 운송

철도운송은 육로보다 사고의 위험성이 훨씬 적다는 점에서 추천할 만하다. 그러나 운송 도중의 진동이 심해 유물에 손상을 줄 가능성이 많다. 이를 줄이기 위해서는 열차의 바닥과 벽에 충격 흡수용 패드를 충분히 대도록 한다. 그리고 무엇보다도 유물을 상·하차할 때 거칠게 다룰 가능성이 많기 때문에 특히 유물포장에 신경을 써야 한다.

해상운송은 해외전시에서 유물의 부피가 너무 크고 무게가 지나치게 나가 항공편을 이용할 수 없는 경우에 이용한다. 그리고 비용 또한 항공편에 비해 저렴하다는 장점도 있다. 그러나 해상운

송은 상대적으로 시간이 오래 걸리는 단점이 있다. 우리나라에서 미국이나 유럽으로 선박편에 유물을 운송한다면 약 이삼십 일 정도 걸리므로, 오늘날 장거리 이동에는 거의 이용되고 있지 않는다.

해상운송은 장시간이 걸리기 때문에 외기의 변화가 심할 것에 대비해 철저한 준비가 필요하다. 유물을 잘 포장하지 않으면 해상에서의 높은 습기와 공기 중의 염기가 침투하게 된다. 그리고 선적할 때 유물을 거칠게 다룰 가능성도 많으므로 포장에 각별히 유의해야 한다. 장시간의 운송으로 유물에 곰팡이가 생성될 위험 또한 매우 높으므로 경계해야 한다. 오늘날에는 항온·항습 장치가 된 컨테이너를 이용해 유물을 선적할 수가 있어서 이러한 부담은 상당히 줄어든 편이다.

항공운송

항공운송은 해외전시에서 가장 보편적으로 이용되는 방법이다. 우선 신속하게 운송할 수 있고, 또 km당 사고의 위험도 다른 운송편에 비해 가장 적은 것으로 보고되어 있다. 그렇지만 일단 사고가 발생하면 회복할 수 없다는 사실도 명심해야 한다. 그래서 대량의 유물은 한 번에 운송하는 것을 피하고, 몇 차례 나누어 비행기에 실어 나르는 것이 안전하다. 그리고 가끔 발생하는 여객기 피랍사건을 고려해 가능하면 화물 전용기를 이용하는 것이 좋다.

국제운송을 위해서는 공항에서 통관절차를 거쳐 지게차용 화물 깔판에 실려 있다가 출발 한 시간 전쯤부터 비행기 화물칸에 탑재되기 시작한다. 이러한 작업은 노천에서 이루어지기 때문에 비가 오거나 일기가 불순한 경우에는 유물에 손상을 끼칠 수 있다. 따라서 반드시 유물상자에 비닐을 덮어두도록 항공회사 담당자에게 요청해, 갑작스레 비가 내리거나 했을 때 유물상자가 젖고 물기가 상자 안으로 스며드는 것을 예방해야 한다.

소량의 부피가 작은 유물은 관리관이 직접 휴대할 수도 있다. 이럴 때는 반드시 비행기의 일등석을 이용하도록 한다. 유물상자를 좌석 뒤에 두고 끈으로 묶어 움직이지 않게 하고 상자가 놓이는 바닥에는 충격흡수를 위해 쿠션을 대는 것이 좋다.

항공운송에 있어서 유물상자들이 완전히 밀봉되지 않으면 대부분의 경우 내·외부의 압력 차이 때문에 공기가 새게 되어 상대 습도의 변화를 일으켜 마침내는 유물에 손상을 미친다. 비행기가 이륙함에 따라 기내의 압력이 떨어지면 밀봉되지 않은 유물상자에서 공기가 빠져 나오게 된다. 이때에는 상자 안의 습도가 크게 문제되지 않는다. 그렇지만 비행기가 착륙하기 위해 지상으로 내려오면 압력이 올라가 다시 정상 압력을 되찾게 되면서 공기가 낮은 압력 상태에 있는 상자 안으로 밀려들어 간다. 만약 이때 상자 안에 필요한 습도보다 축축하거나 건조한 공기가 유입되면 유물에 손상을 일으키게 되는 것이다.

이렇게 공기압의 차이가 상대 습도를 교란시켜 유물에 손상을 주는데, 습기에 민감한 유물에 미치는 영향은 특히 심하다. 비행기가 30,000-37,000ft 상공에 이르면 기내의 상대 습도가 6% 정도 하강한다고 보고되어 있다. 따라서 이러한 습도의 변화가 상자 안의 유물에 손상을 끼치지 않도록 상자를 잘 제작해야 하고, 또 상자 자체를 철저하게 밀봉할 필요가 있다.

그리고 유물을 실은 비행기가 여러 번 이륙과 착륙을 거듭한다면 그만큼 유물에 해롭다. 비행기가 착륙할 때 지상의 공기가 너무 축축하거나 또는 마른 경우에는 상자 안의 유물이 기압의 변화에 따라 상대 습도의 균형이 깨질 수 있다. 그리고 이착륙시 강한 진동으로 유물에 피해를 줄 수 있다는 점도 고려해야 한다. 따라서 논스톱 항공편을 택하는 것이 가장 바람직하다.

발문

이 책은 문화재를 다루고, 움직이고, 관리하는 데 필요한 방법론을 제시한 것이다. 문화재는 종류도 많고 재질도 다양하기 때문에 개개의 성질과 구조적 특징을 잘 파악해 거기에 알맞게 다루고 관리해야 한다. 만약 그렇지 않으면 곧바로 손상을 입게 된다. 그래서 이 책에서는 문화재 다루기의 기본수칙에서부터 여러 가지 보관방법과 개개의 물질별 다루기에 대해 서술하고, 또 오늘날 빈번해진 문화재 대여 과정에서 어떻게 문화재를 안전하게 보존할 수 있는가 하는 점에 대해서도 설명했다.

우리는 흔히 문화재가 박물관이나 미술관에 보관만 되면 모든 문제가 해결되는 줄 믿는 경우도 있지만, 실제로 얼마나 많은 문화재들이 잘못 다루어져서 훼손되고 있는지를 알게 된다면 아마 놀랄 것이다. 문화재란 한번 손상되면 회복될 수 없으므로 그만큼 더욱 조심스럽게 다루고 보관해야 한다. 따라서 문화재를 다루는 이들은 취급법을 잘 익히고, 또 원칙을 준수해 그 보존에 최선을 다해야 할 의무와 책임이 있다.

이러한 문화재 다루는 법의 중요성은 절실한 것이기 때문에 선진 외국에서는 많은 연구 논문과 저서가 발표되어 있지만, 우리나라에는 거의 없는 실정이다. 그래서 문화재 다루는 방법을 잘 몰라서 손상을 입히는 경우도 있고, 또 그릇된 관행이나 취급에 의해서 손상을 주는 예도 허다하다. 따라서 이러한 문제점들이 시정되어 문화재에 대해 더 많은 관심과 안전한 보존을 기대하는 심정에서 이 책을 쓰게 되었다.

필자는 우리 문화재의 해외전시를 위해 미국 스미스소니언 새

클러 갤러리(Smithsonian Sackler Gallery)에서 수개월 동안 머물면서, 그들의 문화재 다루는 법과 보관방법, 그리고 전시하는 과정을 보고, 그것과 우리의 현실을 비교해 보면서 깊은 반성을 하게 되었다. 문화재를 다루고 관리하는 우리의 인식과 실태는 너무 열악해 심각한 형편임을 고백하지 않을 수 없다. 이것이 직접적인 계기가 되어, 이 분야가 필자의 전공은 아니지만 나름대로 많은 자료를 수집했고 또 우리의 실정에 맞는 문화재 다루는 법을 담은 이 책을 쓰게 되었다.

책의 내용을 될 수 있으면 쉽게 이해할 수 있도록 서술하려고 노력했으며, 중간중간에 삽화와 사진을 넣었다. 황헌만, 안태성 두 분 선생께서 사진과 삽화를 맡아 주신 데 대해 고마움을 전하며, 관련 자료를 구할 수 있도록 도와주신 분들과 내용을 검토해 주신 선배·동료 분들께도 힘입은 바 컸음을 밝혀둔다. 특히 강우방 선생께서는 이 책이 지니는 의미를 서문으로 가름하여 주시는 후의를 베푸셨다. 그리고 민현구, 김두진, 지건길 세 분 선생께서 보살펴 주시는 학문적 은애(恩愛)를 생각할 때마다 필자는 항상 나태해진 마음을 되여미곤 한다. 끝으로 부족한 점이 많은 이 책의 출판을 허락하고 격려해 주신 열화당 이기웅 사장께 심심한 감사의 뜻을 표하며, 편집에 애써주신 편집부 직원 여러분의 노고에 다시 한번 감사의 말씀을 드린다.

1996. 5.
李乃沃

참고문헌

한국문헌

科學技術處『文化財의 科學的 保存管理에 關한 調査 研究』1968.

국립민속박물관『한국의 종이문화』신유문화사, 1995.

국립중앙박물관『국립중앙박물관』통천문화사, 1986.

────『檀園 金弘道』국립중앙박물관, 1990.

────『실크로드 美術』한국박물관회, 1991.

金聲連『被服材料學』敎文社, 1982.

金英淑・孫敬子『韓國服飾圖鑑』藝耕産業社, 1984.

金弘範「光反射 에너지에 의한 損傷을 고려한 博物館 展示照明 設計基準
 設定에 관한 研究」고려대학교 산업대학원 석사학위논문, 1993.

랭글렌 G.『金屬의 腐蝕과 防蝕槪論』(尹秉河・金大龍 譯) 螢雪出版社, 1988.

文化財管理局 文化財研究所『韓・日 保存科學 共同研究 發表要旨』1994.

박찬수『불교목공예』대원사, 1990.

裵尙慶「纖維質遺物의 脆化에 影響을 주는 要因들에 대한 研究」『保存科
 學研究』11輯, 文化財管理局 文化財研究所, 1990.

裵尙慶・李泰寧「密陽 表忠寺 所藏 四溟大師遺品 袈裟와 長衫의 保存處
 理에 關하여」『保存科學研究』5輯, 文化財管理局 文化財研究所, 1984.

白英子・李順媛・李恩英・趙誠嬌『衣生活管理』韓國放送通信大學出版, 1991.

石宙善『韓國服飾史』寶晉齋, 1978.

連相炫『유리의 槪念과 實際』學硏社, 1986.

李奎植・韓成熙「重要民俗資料(服飾)의 保存處理」『保存科學研究』14輯,
 文化財管理局 文化財研究所, 1993.

李蘭暎『改訂版, 博物館學入門』三和出版社, 1993.

李善宰『衣類學槪論』修學社, 1985.

이순애・정동수『한국의 전통표구』청아출판사, 1986.

李宗碩『韓國의 木工藝』悅話堂, 1986.

──「韓國 漆工藝의 흐름」『韓國漆器二千年』國立民俗博物館, 1989.

李鶴烈『金屬腐蝕工學』淵鏡文化社, 1991.

鄭希錫『木材乾燥學』先進文化社, 1989.

──『木材理學』서울大學校出版部, 1986.

千惠鳳『韓國 書誌學』民音社, 1991.

崔光南『文化財의 科學的 保存』대원사, 1991.

崔淳雨・朴榮圭『韓國의 木漆家具』庚美文化社, 1981.

崔淳雨・鄭良謨『木漆工藝』同和出版公社, 1974.

호암갤러리『大高麗國寶展』삼성문화재단, 1995.

일본문헌

網干善教・小川光暘・平祐史 編『博物館學槪說』佛教大學通信教育部, 1985.

東京國立博物館・中日新聞社『韓國古代文化展』中日新聞社, 1983.

文化廳 文化財保護部『埋藏文化財 發掘調査の手びき』國土地理協會, 1966.

西川杏太郎・田邊三郎助 編『美術工藝品の保存と保管』フジ・テクノシ ステム, 1984.

영문문헌

Analysis and Examination of an Art Object, Tokyo Japan : Tokyo National Research Institute of Cultural Properties, 1991.

Bachmann, Konstanze. ed. *Conservation Concerns : A Guide for Collectors and Curators*, Washington, D.C. : Smithsonian Institution, 1992.

Bradley, Susan. ed. A Guide to the Storage, Exhibition and Handling of Antiquities, *Ethnographia and Pictorial Art*, 2nd rev. ed. London : British Museum, 1993.

Caring for Collections, Washington, D.C. : American Association of Museums, 1984.

Collector's Handbook, Cincinnati : Cincinnati Art Museum, 1978.

Conservation of Far Eastern Art Objects, Tokyo Japan : Tokyo National Research Institute of Cultural Properties, 1980.

Conservation of Wood, Tokyo Japan : Tokyo National Research Institute

of Cultural Properties, 1978.

Current Problems in the Conservation of Metal Antiquities, Tokyo Japan : Tokyo National Research Institute of Cultural Properties, 1993.

Dudley, Dorothy H. et al. *Museum Registration Methods*. 3rd rev. ed. Washington, D.C. : American Association of Museums, 1979.

Gillies, Teresa., and Neal Putt. *The ABCs of Collections Care*, Winnipeg : Manitoba Heritage Conservation Service, 1990.

Kenzo Toishi., and Hiromitsu Washizuka. *Chraracteristics of Japanese Art that Condition its Care*, Tokyo Japan : The Japanese Association of Museums, 1987.

Mabutch H. et al. eds. *Conservation of Far Eastern Art*, Kyoto : Japanese Organizing Committee of the IIC Kyoto Congress, 1988.

Mecklenburg, Marion F. ed. *Art in Transit* : *Studies in the Transport of Paintings*, Washington, D.C. : The National Gallery of Art, 1991.

Norman, Mark., and Victoria Todd. eds. *Storage*, London : United Kingdom Institute for Conservation, 1991.

Packing and Shipping Works of Art, Oregon : University of Oregon, 1980.

Report of The Study Group on Care of Works of Art in Traveling Exhibitions, New York : Japan Society, 1980.

Rose, Cordelia. *Courierspeak*, Washington, D.C. : Smithsonian Institution, 1993.

Shelley, Marjorie. *The Care and Handling of Art Objects*, 2nd rev. ed. New York : The Metropolitan Museum of Art, 1992.

Stolow, Nathan. *Conservation Standards for Works of Art in Transit and on Exhibition*, Paris : UNESCO, 1979.

Temporary and Travelling Exhibition, Paris : UNESCO, 1963.

The Conservation of Cultural Property, Paris : UNESCO, 1968.

The Conservation of Wooden Cultural Property, Tokyo Japan : Tokyo National Research Institute of Cultural Properties, 1983.

Thomson, Garry. *The Museum Environment*, London : Butterworths, 1978.

Thomson, Garry. et al. eds. *Recent Advances in Conservation*, London : Butterworths, 1963.

Thompson, John M. A. ed. *Manual of Curatorship* : *A Guide to Museum Practice*, London : Butterworths, 1984.

Waddell, Gene. *Collecting Preserving Exhibiting*, Easley South Carolina :
 Southern Historical Press, 1984.

Way To Go ! : *Crating Artwork for Travel*, Hamilton New York : Gallery
 Association of New York State, 1985.

Witteborg, Lother P. *Good Show !* : *A Practical Guide for Temporary
 Exhibitions*, 2nd ed. Washington, D.C. : Smithsonian Institution,
 1991.

찾아보기

이내옥(李乃沃)은 1955년 전남 광주에서 태어났다. 전남대학교 사학과와
동대학원을 수료하고, 국민대학교 대학원 국사학과에서 「공재 윤두서의 학문과
예술」로 문학박사학위를 받았다. 삼십사 년간 국립박물관에서 근무하면서,
진주ㆍ청주ㆍ부여ㆍ대구ㆍ춘천의 국립박물관장과, 국립중앙박물관 유물관리부장 및
아시아부장을 지냈다. 한국미술사 연구와 박물관에 기여한 공로를 인정받아 한국인
최초로 미국 아시아파운데이션 아시아미술 펠로십을 수상했다. 대표 저서로 『공재
윤두서』 『백제미의 발견』 『안목의 성장』이 있고, 주요 기획서로 『사찰꽃살문』(한국의
아름다운 책 100 선정), 『백제』(코리아 디자인 어워드 그래픽 부문 대상 수상),
『부처님의 손』(서울인쇄문화대상 수상)이 있다.

문화재 다루기
유물 및 미술품 다루는 실무 지침서

이내옥

초판 1쇄 발행 1996년 6월 20일
재판 1쇄 발행 2000년 5월 1일
3판 1쇄 발행 2022년 3월 1일
발행인 李起雄　발행처 悅話堂
경기도 파주시 광인사길 25 파주출판도시　전화 031-955-7000　팩스 031-955-7010
www.youlhwadang.co.kr　yhdp@youlhwadang.co.kr
등록번호 제10-74호　등록일자 1971년 7월 2일
편집 공미경 노동환 박지홍 조중협　디자인 기영내 이화정 곽해나
인쇄ㆍ제책 (주)상지사피앤비

ISBN 978-89-301-0735-8　03600

The Care and Handling of Cultural Properties © 1996 by Lee Neogg
Published by Youlhwadang Publishers
Printed in Korea

* 이 책은 1996년 '열화당 미술선서'로 초판 발행된 뒤 2000년 '열화당 미술책방'으로 나왔고,
　2022년 표지를 새롭게 바꿔 단행본으로 발간되었습니다.